宋韵文化生活系列丛书

应雪林 主编

FENGYA
YUEHUO

风雅
悦活

林 航 著

杭州出版社

图书在版编目（CIP）数据

风雅悦活 / 林航著 . — 杭州 : 杭州出版社，
2024.4

（宋韵文化生活系列丛书）

ISBN 978-7-5565-2021-3

Ⅰ.①风… Ⅱ.①林… Ⅲ.①书画艺术 – 艺术评论 –
中国 – 宋代Ⅳ.① J212.052

中国国家版本馆 CIP 数据核字 (2023) 第 005418 号

项目统筹 杨清华

FENGYA YUEHUO

风雅悦活

林航 著

责任编辑	邓景鸿	
文字编辑	陆柏宇	
美术编辑	祁睿一	
责任印务	姚 霖	
装帧设计	蔡海东	倪 欣
出版发行	杭州出版社（杭州市西湖文化广场 32 号 6 楼）	
	电话：0571-87997719 邮编：310014	
	网址：www.hzcbs.com	
印 刷	浙江海虹彩色印务有限公司	
经 销	新华书店	
开 本	710 mm×1000 mm 1/16	
印 张	13	
字 数	160 千	
版 印 次	2024 年 4 月第 1 版 2024 年 4 月第 1 次印刷	
书 号	ISBN 978-7-5565-2021-3	
定 价	85.00 元	

浙江文化研究工程成果文库总序

[签名]

 有人将文化比作一条来自老祖宗而又流向未来的河，这是说文化的传统，通过纵向传承和横向传递，生生不息地影响和引领着人们的生存与发展；有人说文化是人类的思想、智慧、信仰、情感和生活的载体、方式和方法，这是将文化作为人们代代相传的生活方式的整体。我们说，文化为群体生活提供规范、方式与环境，文化通过传承为社会进步发挥基础作用，文化会促进或制约经济乃至整个社会的发展。文化的力量，已经深深熔铸在民族的生命力、创造力和凝聚力之中。

 在人类文化演化的进程中，各种文化都在其内部生成众多的元素、层次与类型，由此决定了文化的多样性与复杂性。

 中国文化的博大精深，来源于其内部生成的多姿多彩；中国文化的历久弥新，取决于其变迁过程中各种元素、层次、类型在内容和结构上通过碰撞、解构、融合而产生的革故鼎新的强大动力。

 中国土地广袤、疆域辽阔，不同区域间因自然环境、经济环境、社会环境等诸多方面的差异，建构了不同的区域文化。区域文化如同百川归海，共同汇聚成中国文化的大传统，这种大传统如同春风化雨，渗透于各种区域文化之中。在这个过程中，区域文化如同清溪山泉潺潺不息，在中国文化的共同价值取向下，以自己的独特个性支撑着、引领着本地经济社会的发展。

从区域文化入手，对一地文化的历史与现状展开全面、系统、扎实、有序的研究，一方面可以藉此梳理和弘扬当地的历史传统和文化资源，繁荣和丰富当代的先进文化建设活动，规划和指导未来的文化发展蓝图，增强文化软实力，为全面建设小康社会、加快推进社会主义现代化提供思想保证、精神动力、智力支持和舆论力量；另一方面，这也是深入了解中国文化、研究中国文化、发展中国文化、创新中国文化的重要途径之一。如今，区域文化研究日益受到各地重视，成为我国文化研究走向深入的一个重要标志。我们今天实施浙江文化研究工程，其目的和意义也在于此。

千百年来，浙江人民积淀和传承了一个底蕴深厚的文化传统。这种文化传统的独特性，正在于它令人惊叹的富于创造力的智慧和力量。

浙江文化中富于创造力的基因，早早地出现在其历史的源头。在浙江新石器时代最为著名的跨湖桥、河姆渡、马家浜和良渚的考古文化中，浙江先民们都以不同凡响的作为，在中华民族的文明之源留下了创造和进步的印记。

浙江人民在与时俱进的历史轨迹上一路走来，秉承富于创造力的文化传统，这深深地融汇在一代代浙江人民的血液中，体现在浙江人民的行为上，也在浙江历史上众多杰出人物身上得到充分展示。从大禹的因势利导、敬业治水，到勾践的卧薪尝胆、励精图治；从钱氏的保境安民、纳土归宋，到胡则的为官一任、造福一方；从岳飞、于谦的精忠报国、清白一生，到方孝孺、张苍水的刚正不阿、以身殉国；从沈括的博学多识、精研深究，到竺可桢的科学救国、求是一生；无论是陈亮、叶适的经世致用，还是黄宗羲的工商皆本；无论是王充、王阳明的批判、自觉，还是龚自珍、蔡元培的开明、开放，等等，都展示了浙江深厚的文化底蕴，凝聚了浙江人民求真务实的创造精神。

代代相传的文化创造的作为和精神，从观念、态度、行为方式和价

值取向上，孕育、形成和发展了渊源有自的浙江地域文化传统和与时俱进的浙江文化精神，她滋育着浙江的生命力、催生着浙江的凝聚力、激发着浙江的创造力、培植着浙江的竞争力，激励着浙江人民永不自满、永不停息，在各个不同的历史时期不断地超越自我、创业奋进。

悠久深厚、意韵丰富的浙江文化传统，是历史赐予我们的宝贵财富，也是我们开拓未来的丰富资源和不竭动力。党的十六大以来推进浙江新发展的实践，使我们越来越深刻地认识到，与国家实施改革开放大政方针相伴随的浙江经济社会持续快速健康发展的深层原因，就在于浙江深厚的文化底蕴和文化传统与当今时代精神的有机结合，就在于发展先进生产力与发展先进文化的有机结合。今后一个时期浙江能否在全面建设小康社会、加快社会主义现代化建设进程中继续走在前列，很大程度上取决于我们对文化力量的深刻认识、对发展先进文化的高度自觉和对加快建设文化大省的工作力度。我们应该看到，文化的力量最终可以转化为物质的力量，文化的软实力最终可以转化为经济的硬实力。文化要素是综合竞争力的核心要素，文化资源是经济社会发展的重要资源，文化素质是领导者和劳动者的首要素质。因此，研究浙江文化的历史与现状，增强文化软实力，为浙江的现代化建设服务，是浙江人民的共同事业，也是浙江各级党委、政府的重要使命和责任。

2005 年 7 月召开的中共浙江省委十一届八次全会，作出《关于加快建设文化大省的决定》，提出要从增强先进文化凝聚力、解放和发展生产力、增强社会公共服务能力入手，大力实施文明素质工程、文化精品工程、文化研究工程、文化保护工程、文化产业促进工程、文化阵地工程、文化传播工程、文化人才工程等"八项工程"，实施科教兴国和人才强国战略，加快建设教育、科技、卫生、体育等"四个强省"。作为文化建设"八项工程"之一的文化研究工程，其任务就是系统研究浙江文化的历史成就和当代发展，深入挖掘浙江文化底蕴、

研究浙江现象、总结浙江经验、指导浙江未来的发展。

浙江文化研究工程将重点研究"今、古、人、文"四个方面，即围绕浙江当代发展问题研究、浙江历史文化专题研究、浙江名人研究、浙江历史文献整理四大板块，开展系统研究，出版系列丛书。在研究内容上，深入挖掘浙江文化底蕴，系统梳理和分析浙江历史文化的内部结构、变化规律和地域特色，坚持和发展浙江精神；研究浙江文化与其他地域文化的异同，厘清浙江文化在中国文化中的地位和相互影响的关系；围绕浙江生动的当代实践，深入解读浙江现象，总结浙江经验，指导浙江发展。在研究力量上，通过课题组织、出版资助、重点研究基地建设、加强省内外大院名校合作、整合各地各部门力量等途径，形成上下联动、学界互动的整体合力。在成果运用上，注重研究成果的学术价值和应用价值，充分发挥其认识世界、传承文明、创新理论、咨政育人、服务社会的重要作用。

我们希望通过实施浙江文化研究工程，努力用浙江历史教育浙江人民、用浙江文化熏陶浙江人民、用浙江精神鼓舞浙江人民、用浙江经验引领浙江人民，进一步激发浙江人民的无穷智慧和伟大创造能力，推动浙江实现又快又好发展。

今天，我们踏着来自历史的河流，受着一方百姓的期许，理应负起使命，至诚奉献，让我们的文化绵延不绝，让我们的创造生生不息。

2006 年 5 月 30 日于杭州

让我们回望千年，一同走进宋人的世界

目 录
Contents

绪　言

　　谈及宋代，你的脑海中会浮现怎样的景象？对不少人来讲，宋代总是和"积贫积弱"一词挂钩。的确，在军事攻防和疆域领土层面，相较汉唐之势，宋代着实没有出彩之处，靖康之难、宋室南迁始终是烙印在赵宋王朝上的深刻疤痕。但撇开山河破碎的"国仇家恨"，宋代在经济、文化、社会生活等领域都大放异彩，其商业的腾飞、都市的繁荣、市井的精彩、生活的闲适和文化的兴盛使得陈寅恪先生对宋代赞不绝口："华夏民族之文化，历数千载之演进，造极于赵宋之世。"军事上偏安一隅和经济社会上繁荣祥和互为一体，一面是压在心头的"国仇家恨"，一面是社会经济的兴盛昌达，宋代始终以其复杂多元的魅力吸引着后人的探索之心。

　　感叹宋代国运飘零之余，海内外不少学者皆对宋代文明抱着极大的赞赏和钦佩之情，甚至提出了"唐宋变革论"。唐宋易代成为革命性的历史变迁，唐代是中国中世纪的终结，随之而来的宋代则是中国近代的开端。葛兆光先生曾言，唐文化可以说是古典文化的巅峰，而宋文化则是近代文化的滥觞。美国著名汉学家费正清（John King Fairbank）也持相似观点，认为宋代具有许多近代城市文明的特征，因而可以被视为近代早期。暂且不论"唐宋变革论"合理与否，与之前的诸多朝代相比，宋代的确在制度和国策上进行了不少创新性变革，直接推动

了宋代商业化、城市化、市民化和世俗化的走向与发展，使宋代的社会面貌和时代精神焕然一新。和唐代不同，宋代统治者选择了一条大力推动商业发展的路径。唐代实行坊市制，坊是居住区，市为商业区，二者自成一体、互不干涉，商业活动受到时间和地点的严格限制。宋代彻底打破了坊市分离的局面，商人可以在居住区尽情贸易，宵禁时间也一再放宽，到了后期直接出现了通宵经营的夜市。"夜市直至三更尽，才五更又复开张。如耍闹去处，通晓不绝。"从胶州湾到广州的沿海港口纷纷开放，就连政府官吏的工资也从实物转变成货币，这不能不称作宋代经济的一大进步。

城市街镇迅猛发展，市井生活大放异彩，各类商店密密麻麻，铺满街道。来看《东京梦华录》里的开封城景吧，作为商业中心的马行街到处都是小商铺、药店和香料店，白天人流量极大，夜晚也灯火通明、欢饮达旦。在著名的舟桥夜市，饭店随处可见，野味、鹅肉、鸭肉、鱼肉、小吃一应俱全，来自大江南北的旅客皆可酒足饭饱。闻名中外的《清明上河图》也溢满了浓浓的市井气息：汴河上商船来来往往，酒楼、茶馆、肉铺、香料店、布匹店、药店等商铺占满街道角落，招揽顾客的彩旗迎风飘展，各色人等熙熙攘攘，轿子、骆驼、人力车、平头车在人流之间穿梭。此等繁华景象，汉唐之人自然无福消受，即便是生活在现代社会的我们，恐怕也难以想象数千年前古人的日常生活竟可以如此精彩绝伦。难怪阿诺德·汤因比直言："如果让我选择，我愿意生活在中国的宋朝。"身处餐饮业如此发达的宋代，宋人也变得"懒散"起来，不愿自己下厨，更喜欢一日三餐下馆子。这一点和大众认知中的古人颇不相符，倒是和现在的年轻人颇有相似之处。

茶馆酒楼无法完全满足宋人的享乐欲，爱玩爱闹的宋人还发明了令人应接不暇的娱乐方式。专门的娱乐场所勾栏和瓦肆开始出现，并很快成为市民放松身心的绝佳之地。这些集娱乐演出和商业购物为一

体的休闲娱乐场所，单在北宋开封就有不下十处，到了南宋临安更是蓬勃兴盛。在这里，小唱、说话、弹唱、杂耍等表演交替进行，人群的喝彩声和小商贩的吆喝叫卖声混杂其间，不论日夜，一声更比一声高。对宋人来说，一年四季，城市乡野，只要想玩，总能找到纵情娱乐的办法：春则踏青赏花，夏则吃冰乘凉，秋则头戴楸叶，冬则赏雪设宴。游园、踏歌、观潮、关扑、蹴鞠、龙舟，皆是上至高官、下至平民都喜爱的休闲方式。就算用当今的眼光衡量，宋人的日常生活也堪称丰富多彩。无论是汉唐还是明清，这般市井风味和世俗文化都难以和宋代相衡量。正因如此，宋人的生活方式含有诸多的现代化元素，也更容易引发当下人们的喜爱与共鸣。

在宋代平民化社会中，普通百姓得以接触曾经被束之高阁的文化艺术，昔日的高雅文化也飞入了广大百姓的厅堂，这是宋人生活"俗"的一面。宋文化以市井而闻名，却并非局限于市井，否则宋代当不会有"风雅宋"的美称。在《清明上河图》和《踏歌图》中，我们追寻宋代百姓的民俗人情，那么在《西园雅集图》和《听琴图》中，我们得以窥见宋代文人士大夫的文雅精致。与闹市并肩而行的书斋，代表着宋文化"雅"的一面。宋代统治者始终贯彻重文轻武的方针，不断完善科举制度，越来越多寒门才子踏进朝堂，文人士大夫阶层也日渐庞大。这些饱读诗书的儒家学子们可不是不知天下事的书呆子，他们热爱生活、兴趣广泛，追求生活的精致和仪式感，将焚香、煮茶、插花和挂画等艺术推向了审美高峰，使之成为宋代文人雅士追捧的"四般闲事"。闲暇之余，这些知识分子相聚在秀丽胜景中，抚琴吟唱，设宴赋诗，品茶烧香，饮酒下棋，将满腹才情和美学领悟融入书法和绘画之中。以文人士大夫为核心，一种舒适、恬淡而又雅致的书斋式高雅文化兴起，生活就是艺术，艺术即为生活。

近年来，以宋代为主题的影视剧和书籍作品层出不穷，社会上掀

起了一股"宋朝热"，宋代人的衣食住行、风土人情更是吸引了大众广泛的好奇心。其中原因，很重要的一点就在于宋代文化的雅俗共赏。对今人来说，宋代或许是最有趣、最灵动、最宜居、和当代生活距离最近的年代。只可惜，如此具有生活气息的生活在元代戛然而止。法国汉学家谢和耐（Jacques Gernet）在《蒙元入侵前夜的中国日常生活》一书中对宋代熠熠生辉的生活倍加赞赏，也感慨入元代之后所发生的巨大逆转。曾经繁华的都城夜市只能在梦境中凭吊，正如南迁的孟元老所写下的"仆今追念，回首怅然，岂非华胥之梦觉哉"。

宋人的真实生活状态，我们已无法身临其境，唯有透过绘画和文字感受那浓厚的烟火气。宋画一直都被视为中国传统绘画艺术的顶峰，它写实逼真、生动直接，好似宋代生活的纪录片。赏析一幅幅画作，就如移动一个个拼图碎片，于不知不觉间拼凑宋代社会风貌的全景。其间虽仍有不少空白，却也难掩其全貌。本书包含的宋画品目繁多、包罗万象，既有自然风光和人物形象，也有民间娱乐和城市街景，虽然不足以穷尽宋人日常生活的绚烂，却也能引导读者领略别具一格的风雅悦活。宋代一去不复返，两宋文明的传承也在其后朝代中时隐时现并逐渐微弱，但作为宋代文明结晶的绘画却跨越千年，鲜活呈现在后人眼中，宋韵文化也在千年后重新再复其独有的精神价值。若能目睹现在的"宋潮"，追忆开封繁华、忧国忧民的孟元老也必当会心一笑了。

风雅悦活
FENGYA YUEHUO

四雅四艺拂微风

一、一缕沉馥馨香

焚香其实就是烧香的书面语，只是所烧之香不同于今天在寺庙道观中用到的线香。根据《香谱》记载，宋代焚香用的香为经过"合香"方式制成的各式香丸、香球、香饼或香的散末。焚香需要借助炭火之力，并非直接燃烧，同时焚香时须不断往香炉内添加各种配料，以保证香气的质量。香炉中的炭火燃得很慢，火势低微，久久不灭。我国的香事有着久远的传统，也随之形成了百卉千葩的香文化，即以"香"作为媒介和载体的文化活动。我国焚香主要有两种情况：一是礼制中的祭祀之用；二是日常生活中的焚香，即焚于室内，以祛秽气，或熏衣与被，以取芳馨。

〔宋〕长干寺鎏金莲花宝子银香炉，南京市博物总馆藏

宋代用香，风气炽盛，上至皇室宗亲，下至平民百姓，均有用香习惯，随处可见香的身影。这无疑把香事的诗意化、日常化推向极致，加之佛、道、儒三家文化对香的推崇，使得整个宋朝成为一个香雾缭绕的国度。达官贵人经常相聚于庭院楼阁之中品香会客、宴会祭祀，平民百姓家中有婚丧嫁娶之类的事情也需焚香。传统节日也都要用香，一年四季均香火不断。辛弃疾《青玉案·元夕》就描绘了元宵时节的临安城盛况："宝马雕车香满路。凤箫声动，玉壶光转，一夜鱼龙舞。"甚至还出现了专门从事焚香活动的机构。根据耐得翁《都城纪胜》记载，南宋时期官府贵家设有"四司六局"，其中"油烛局"和"香药局"分别具有"装香簇炭"和熏香的职能。

那时的文人士大夫在好友来访交谈时，熏炉添香是最基本的社交礼仪。宋代文人喜香，爱香，用香，赠香，身有余香，不仅写诗填词要焚香，抚琴赏花要点香，甚至衣食起居也少不了香的陪伴。他们的追求，是将修身养性与日常生活相结合，大致表现在四个方面。首先，不是在香料的名贵程度上攀比，而是使用平价易得的香料。南宋陈郁最推崇焚香的"清雅"，他改进传统昂贵的以沉香、檀香、龙脑、麝香四种香材合成的四合香，代之以荔枝壳、甘蔗滓、干柏叶、黄连等其他寻常物品调配，所出香气清新典雅，被称为"山林四合香"。以此香为代表，呈现了宋代文人的山林之志。其次，以焚香清谈为一大美事。曾幾《东轩小室即事》诗中有载："有客过丈室，呼儿具炉薰。清谈以微馥，妙处渠应闻。"即便只是一丈小室，与故友焚香清谈，亦不胜美哉！尤其是香火沁人，陶醉在香味之中很容易让人忘却时间的流逝。再次，赠香之风盛行。宋代文人交往，互赠香材是一件非常风雅的事情，以香为礼俨然成为一种风尚。欧阳修为感谢蔡襄为其书《集古录目序》，送给他茶、笔等礼物。后来蔡襄得知有人送给欧阳修香饼，颇为感慨，认为要是香饼早一些送到欧阳修手中，他一定不

〔宋〕李公麟（传）《维摩演教图》（局部），故宫博物院藏

会咨啬于分享。足见当时文人对香文化的喜爱。最后，咏香之作颇多。
晏殊、苏轼、欧阳修等众多文人均留下了与香相关的名作。苏洵"捣
麝筛檀入范模，润分薇露合鸡苏。一丝吐出青烟细，半炷烧成玉箸粗"，
描绘了制香和焚香的情景；苏轼"沉麝不烧金鸭冷，淡云笼月照梨花"，
写出了一段淡愁闲恨；李清照"当年、曾胜赏，生香薰袖、活火分茶"，
更是体现了她跌宕起伏的人生。类似这样的描绘香的词句，不胜枚举。

　　同时，宋代还是香文化迅速发展的时期，香学大家辈出。宋代之前，
主流用香方法为合香，而从北宋中晚期开始，单品沉香的用香方式逐
渐成为主流。用隔火熏香的出香方式取得的单品沉香，能够深度体验
沉香美妙多变、清洁高雅之味。著名文人范成大便是当时的香学大师，
他对隔火熏香之法运用自如，能使木炭烧尽而无焦味，香气绕室而不
散。最爱香的文人，则非黄庭坚莫属。作为当时首屈一指的制香大师，
他痴迷于香，甚至自称"天资喜文事，如我有香癖"。相传与黄庭坚

相关的《黄太史四香》与《香十德》是助推香文化发展的重要著作，并且黄庭坚独创的意合香、意可香、深静香、小宗香更是被称为"黄太史四香"而被收录在册。香因其独特的魅力，使得当时的人一直致力于对香文化的研究，陈敬《陈氏香谱》、洪刍《洪氏香谱》、丁谓《天香传》等作品均是香学研究的重要材料。

随着化学香精和化学加工技术的发展，使得制香的技术门槛大为降低。当前的制香商家大大小小，化学香精类的香品已是当今的主力军。货架上的香品名称越来越花哨，造型越来越丰富，包装越来越华美。当我们回眸过去，不难发现宋人焚香不是对某种香料的简单追求，而是凭借这种形式，追求理想的文化意境。"香以载道"正是中国香文化的本质特征，香作为追求知识、道德、心灵、智慧圆融和谐的重要载体，充分体现了中华民族在论道修心、美学精神上的独特神韵。

二、一壶沉香好茶

茶文化是在长久的饮茶活动过程中形成的生活文化，包括茶道、茶德、茶精神、茶书、茶具、茶谱、茶诗、茶画、茶学、茶事、茶艺等等。中国是茶的故乡，茶文化的起源地，中国的茶文化已经有数千年的历史。饮茶，据说始于神农时代，茶自其被人从自然之中采掘起，就与历史文化紧密相连。纵观千百年来无数文人骚客舞文弄墨、谈论风月的场景，总少不了一壶香茗伴其左右。尤其是从唐代中后期开始，茶在日常的社会生活中日益变得重要。宋元时期，茶文学和艺术极其繁荣，不仅各地城市遍布茶馆，而且"斗茶"的风气流行天下，"点茶之道"

更是风靡全国。

如何使茶叶变成茶水？这个问题看似简单，在中国的茶文化里却有十足的门道。就泡茶的技艺而言，唐代以煎煮为主，而到了宋代则逐渐发展成为"冲点"为主，即"点茶"。根据经典茶文化著作蔡襄《茶录》与宋徽宗赵佶的《大观茶论》记载，一次完整的点茶过程大致有"碾茶""罗茶""候汤""燨盏""点茶"五步。[1] 简单来说，就是先将茶饼捣碎成粉末，再放入专门的茶筛中进行细筛，接着烧水，用开水洗涤茶杯茶盏，最后开始点茶。点茶第一步是"调膏"，往"一钱匕"的茶末中加入少量开水，拌匀，制成茶膏，接着不断加水击拂，共计七次，使茶水"分轻清重浊，相稀稠得中"方可。虽然七次注水看似复杂烦琐，其实只是一个很短暂的过程，但在一杯茶水由浓厚变清澈，由清新变醇香的过程中，高雅之士可以不断地从多方面、多层次获得不同的体验，从而享受这份独特的气色韵味。在一步步程序中，宋代文人士大夫深

[1]　参见〔宋〕蔡襄等：《茶录（外十种）》，上海书店出版社，2015 年。

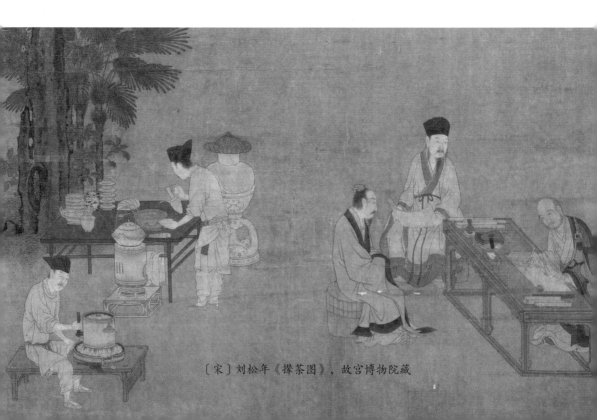

〔宋〕刘松年《撵茶图》，故宫博物院藏

入细致、淡然写意的审美特色可见一斑。

值得一提的是，宋代与茶相关的著作颇多，记录翔实，种类丰富，使得中国的茶文化在当时获得了很好的继承与发展。而在茶历史传承与茶文化发展中扮演重要角色的正是文人士大夫。在中国古代，皇室高官、文人名士等上层人士的作品与观念习惯往往会成为整个社会文化习俗变化的先导，并逐渐占据当时社会文化的正统。许多成为官吏的文士在职期间详细记述了有关皇室与政府朝廷的贡茶与茶艺，这无疑大大提高了茶文化在日常生活中的地位，加之茶类作物种植的推广与市场需求的增加，茶艺逐渐被全社会所接受。同时，宋代茶书中记载了茶与社会生活之间的密切联系，茶不仅是修身养性的雅物，更是传承文化的重要载体，这反映了中国传统文化中文人修身齐家的普遍心态。

在古代中国文学艺术的园圃里，宋代诗词一直是那朵绚丽的奇葩。而随着茶饮、茶艺等活动的不断普及，加之茶又具有脱俗的精神意义，使得茶渐渐成为宋代诗词之中一个重要的意象。无论是陆游《昼卧闻碾茶》中"玉川七碗何须尔，铜碾声中睡已无"的欣喜兴奋，还是苏轼《游诸佛舍一日饮酽茶七盏戏书勤师壁》中"何须魏帝一丸药，且尽卢仝七碗茶"的洒脱自然，均表现了文人士大夫群体对茶的喜爱。又有黄庭坚《以小团龙及半挺赠无咎并诗用前韵为戏》"鸡苏胡麻留渴羌，不应乱我官焙香"句，俗人煮茶多以鸡苏、胡麻杂之，而黄氏煮小团龙茶，追求的是高雅纯味。茶叶、茶艺等与茶相关的文化现象为宋代诗词的创作提供了丰富的素材，在文人的笔下，茶成了独具特色的意象。除了诗词之外，茶与宋代的琴棋书画均产生了密切的联系，成为宋代文人修身养性生活中处处可见的必需品。赵宋一代，茶逐渐成为全社会普遍接受的饮品。茶除了在文人的物质与精神生活中扮演着重要角色，更是与许多社会现象、习俗与观念联系密切。这种种变化，不仅使茶本身构成了茶文化中浓墨重彩的一部分，更为宋代茶文化的

空前繁荣提供了充足的动力。

放眼当今世界，越来越多的人喜爱品茶，这充分展示了茶与茶文化的独特魅力。不难想象，在千年前的宋代，有这样的诗情画意：一场盛夏，软软荷风，何处寻清凉境；一江清流，袅袅茶香，何以修欢喜心？浮生书一卷，闲读慢品，人生的万千，清茶一盏，清风一帘。

三、一盆理念之花

所谓"插花"，就是把各式各样的花材插在瓶、盘、盆等容器里，而不是像种花一样栽单纯在泥土中。中国传统的插花艺术内容丰富，内涵深刻。插花用到的花材，或枝或花或叶，均不带根，只是植物体上的一部分。先是根据一定的构思来选材，并且遵循一定的创作法则，将花材与容器不断组合排列，从而构建出一个优美的造型，以此表达主题与传递情感。插花艺术使人赏心悦目，表现了中国优秀传统文化中审美生活的独特情趣。

在我国传统文化中，插花是为满足主观情感需要的审美活动，亦是日常生活进行娱乐的特殊方式，与古代民间的爱花、种花、赏花、摘花、赠花、佩花、簪花等的习俗有密切联系。根据史书记载，我国在近两千年前已有了原始的插花意念和雏形。插花到唐朝时已经在宫廷中流行，更为明显的表现则是在寺庙中作为祭坛中的佛前供花。这时的插花艺术都还相对简单，多与祭祀或供奉有关。随着五代十国割据局面的结束，一统的大宋王朝进入了经济文化迅速发展的阶段，中国插花进入了普及时期，具有完整审美意义的"插花"登上了历史舞台。

宋朝时举国上下插花之风盛行，甚至每年春天都要举行盛大花会和插花比赛，场面盛大，热闹非凡，在民间则成为一种社交的礼仪。欧阳修的《洛阳牡丹记》有载："洛阳之俗，大抵好花。春时，城中无贵贱，皆插花，虽负担者亦然。"①南宋吴自牧《梦粱录》亦有记录当时市井的描述："插四时花，挂名人画，装点店面。"②同时，还出现了与插花相关的专门机构。前文曾提到过专门负责吉凶庆吊的"四司六局"，其中排办局便是负责管理插花等相关事务的。

宋代文人对花木的理解十分深刻，插花不仅是其日常生活中必不可少的一部分，也是他们诗词创作，抒发情感的重要题材。李清照《蝶恋花·上巳召亲族》中"醉里插花花莫笑，可怜春似人将老"，借醉酒插花抒发感伤之情与落寞之意。同时，由于宋代特殊的政治背景，党派与政见纷争不断，常有文人在官场失意，从而纵情于山水之间，对花开花落等景象敏感多思，寄情于物，以表心意。程颢有诗云："万物静观皆自得，四时佳兴与人同。"在天人合一的传统哲学观下，插花能让人在静观万物的背后更多地体会人自身的精神状态。他们总是把花木、自然与哲思相联系，更常以花材影射人格。如以梅之傲雪凌霜、兰之空谷幽怀、竹之虚心有度、菊之玉洁冰清，作为"四君子"；又有以傲骨铮铮的青松、高风亮节的竹、刚强不屈的梅，组成"岁寒三友"。将花卉赋予花德，以花寓意人伦教化，成为宋代花艺的重心。

文人插花十分重视线条美，对如何择花、养花也有许多讲究。范成大的《梅谱》，对梅花的选择和品赏最为精辟。"梅以韵胜，以格高，故以横斜疏瘦与老枝怪奇者为贵"③，成为后世中国古典插花艺术的准

① 〔宋〕欧阳修：《欧阳永叔集：居士外集》，商务印书馆，1936年，第7页。
② 〔宋〕吴自牧：《梦粱录》，浙江人民出版社，1980年，第130页。
③ 〔宋〕范成大：《梅谱后序》，见《梅谱博雅经典》，中州古籍出版社，2016年，第11页。

〔宋〕佚名《盥手观花图》（局部），天津博物馆藏

则之一。由于花材并不栽种在泥土里，所以其特有的美丽往往不能长久地保持。宋代文人为维持花命贡献了许多既简便又实用的花材保鲜方法，是中国古代插花艺术发展史上的重要内容，有些至今仍具较大的参考价值。如赵希鹄在《洞天清录》中提及："古铜器入土年久，受土气深，以之养花，花色鲜明如枝头，开速而谢迟，或谢则就瓶结实。若水秀、传世古则尔，陶器入土千年亦然。"书中阐述了古铜器对花的保养作用。托名苏轼所作的《格物粗谈》中也有类似的记载。这些深入探讨插花的著作不断问世，使得中国传统插花艺术的理论体系不断丰富，插花文化的内涵不断发展。

中国传统文化中的插花艺术，是国人特有的宇宙观和审美情趣的生动写照。赵宋一代，儒、释、道三家思想不断交流互动，逐渐融合，达到了中国思想文化发展的新阶段，出现了"理学"。其中，"万物有灵"的观念愈发明显地表现在全体社会成员的生活中。插花，将原本为人所特有的感情和生命力赋予自然中的花草，借花木抒发理想，以花朵展示情韵，用花枝表现花品花格，令人不由地赞叹古人高雅的审美情趣与丰富的生活智慧。

在科技发达的今天，饿了就点个外卖，乏了就刷会儿手机，似乎许多事情只要动动手指就能解决。与古代的文人相比，这样便利的生活是他们享受不到的，但我们常常缺少了有审美体验的"雅活"，它与金钱名誉无关，更多的是需要体悟。现代生活中养花的人不在少数，爱花的人则更多。爱花的人多多少少也会懂得插花，插花不在多，在于美，有时候很少的花就能够展现出极简的美。用一颗时刻在修行的内在心，让"忙"变"慢"。

四、一幅行云字画

《说文解字》："挂，画也。"可知，挂的本义为"画"，引申义为"悬挂"。在宋人的语义中，《大宋重修广韵》中亦为"挂，悬挂"。所以挂画又叫悬画，即悬挂书画，可以简单理解为一种借助某些道具和手段悬挂绘画作品向世人展示的行为方式。挂画，最早是指挂于茶会座位旁的有关茶的画作，后慢慢演变为以诗词字画的卷轴为主。挂画在现代家居装饰中十分常见。悬挂于室内的各式字画，不仅可以点缀房屋设计装修的整体风格，增加室内整体情调，还能够展现户主的艺术修养与文化品位。宋代挂画的雅韵之趣尤为浓厚，文人雅士十分讲究挂画的内容和形式，以作为平时家居赏趣。

挂画虽然十分普及，但其中有很深的学问，要求挂画者知道以书画作品进行室内装饰、书画品鉴的理论和技巧，诸如择画的标准、挂画的道具、挂画的位置、与其他陈设的搭配、装裱的考究，以及前朝近世书画家逸事趣闻，等等。宋代文人士大夫尤其喜欢挂画，为品鉴珍品佳作，条件允许的情况下几乎必收集名家字画，《宋史》中便有宋代书画大家米芾"遇古器物、书画则极力求取，必得乃已"的记载。[①]米芾之收藏品鉴观令人赞叹不已。他常常在自己的书斋中挂出晋画欣赏，《画史》中其自言家中藏有晋唐古帖千轴，并把自己居住的地方命名为"宝晋斋"。

① 〔元〕脱脱等：《宋史》，中华书局，1977年，第13124页。

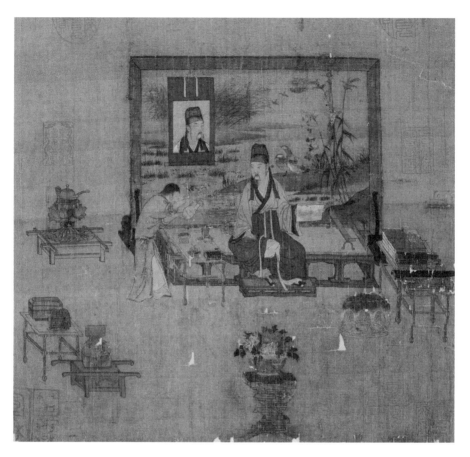

〔宋〕无名氏《宋人人物册》（局部），台北故宫博物院藏

　　他们收藏的古今书法名画，常常置于茶几、屋壁间，作为趣赏。
尤其是士大夫的厅堂房阁，都挂着名家书画。每次遇到雅集、文会、
博古的时候，就会展挂出自己平时收藏的最得意的名画，供友人交流
鉴赏。这就不得不牵涉到对画的收藏与保存问题。宋初宰相张文懿不
但喜书画，藏画颇丰，而且特别爱护他的藏品，"每张画，必先施帘幕，
画又以白玉为之"。由观画时对挂画道具之讲究，也可见其藏画之品
质。宋人赵希鹄在《洞天清录》中，对挂画艺术的主要内容作了详细
的阐释："择画之名笔，一室止可三四轴，观玩三五日，别易名笔，

则诸轴皆见风日，决不蒸湿，又轮次挂之，则不令惹尘埃。时易一二家，则看之不厌。然须得谨愿子弟，或使令一人细意舒卷出纳之。日用马尾或丝拂轻拂画面，切不可用棕拂。室中切不可焚沉香、降真、脑子，有油多烟之香，止宜蓬莱、甲、笺耳。窗牖必油纸糊。户口常垂帘。"书中还提到："一画前必设一小案以护之。案上勿设障画之物，止宜香炉、琴、砚。"①从上述文字中不难看出宋代对挂画要求十分严苛，暴露式挂法对环境的要求几乎达到"变态"的程度。

其实，挂画并非富贵人家与文人士大夫所专享，一般的市井人家也流行挂画。宋代挂画，除了家居、宴席之赏，都城的饭馆、茶楼、酒庄等也有挂画的风尚。这些场所挂画，史书均有记载。吴自牧《梦粱录》曰："汴京熟食店，张挂名画，所以勾引观者，留连食客。"②耐得翁《都城纪胜》有载："大茶坊张挂名人书画，在京师只熟食店挂画，所以消遣久待也。今茶坊皆然。"③其实，从北宋到南宋，上自官方，下到民间，挂画鉴赏一直是全社会的时尚，从未间断。宋史专家指出，宋代城镇经济的繁荣，带动了城市商业化的发展，也在一定程度上促进人们对生活品质的追求及审美意识的提高。加之宋代市民文化的兴起，文人士大夫阶层的壮大，以及整个社会趋于文人化的倾向，士文化多向市井生活渗透，于是在市井居室中也竞相效仿以书画进行装饰的做法。

宋代人热衷于挂画、赏画，在居室之中常以画作品鉴世间百态，这反映了宋人的雅致生活。宋画之美，在于简单含蓄的意蕴、空灵巧妙的留白、诗意平淡的追求，以及旷达悠远的意境。所挂字画的无限风雅韵味表达了某种独特的人生境界、处世态度和闲雅情趣。如宋代

① 〔宋〕赵希鹄：《洞天清禄集》，《文渊阁四库全书·子部·杂家类》。
② 〔宋〕赵希鹄：《梦粱录》，浙江人民出版社，1980年，第140页。
③ 〔宋〕耐得翁：《都城纪胜》，上海古籍出版社，1993年，第6页。

文人多爱山水花鸟画，认为平淡自然反而更能表现出诗意和情趣。这体现了其在理学影响下的一种淡泊雍容、追求自然的审美倾向。哪怕身处江湖陋室之中，宋人也大多能够凭借一幅画作就参透泉壑山林之美。这，是独属于宋人的风雅韵味，是宋人精致而丰富的精神层面缩影。

五、弦将手语弹鸣筝

琴棋书画中的"琴"指的是古琴，别称瑶琴、七弦琴、玉琴等，为中国最古老的弹拨乐器之一。早在孔子所生活的春秋时期，古琴就已经成为重要的礼乐工具了，距今至少有三千年的发展历史。文人四艺，琴棋书画，以琴为首，可见"琴德最优"。《礼记》中也有"士无故不撤琴瑟"的说法。古琴音域宽广，音色深沉，余音悠远，所以其音乐品格多偏重清和淡雅，能够寄寓文人淡泊名利、超凡脱俗的处世心态，具有陶冶身心、修身养性的功能。

有学者研究发现，唐代是古琴发展的繁荣时期，其形制规格最终被确定下来。古琴的形制结构蕴含着非常深厚的琴道文化。古琴一般长约三尺六寸五分，象征一年三百六十五天；琴身上的十三个徽位，象征一年十二个月加一个闰月；琴体上拱下平，代表天圆地方；岳山池沼，代表地理山泽；琴足分雁足、凫掌，头尾有龙舌、龙龈，底有龙池、凤沼，代表世间生灵。七弦代表金、木、水、火、土、文、武。一张琴，融合了众多中华传统文化的特色和古代哲学的深刻思想，同时展现了我国天文学领域的瞩目成就。而进入宋代以来，宋代古琴的外形一改唐琴圆拱的特点，形状偏宽偏扁，较前代古琴更显得温柔内敛。

汪砢玉的《珊瑚网》记载，政宣年间，宫中不仅有画院、书院，还设有琴院。宋徽宗将天底下许多制琴的能工巧匠招至琴院，切磋技法，研制精琴，造就了朱仁济、马希亮等一批在当时享誉全国的制琴大师。他还设立了乐坛，举办古琴竞赛活动，推动弹琴技艺的发展。宋徽宗不但会自己做琴、弹琴，还是当时最厉害的古琴收藏家。他在民间四处寻觅好琴，将许许多多的名琴、好琴藏于他私人收藏室——万琴堂中。在宋徽宗的影响之下，古琴真正成为代表高雅艺术的"文人之琴"。

在宋代，古琴其实超出了音乐艺术之中"乐器"的范畴，而成为一种"载道之器"。古琴融入儒释道文化里"中和、清远、觉照"的人文思想，抚之平心而静气，闻之宁静而致远，借琴抒发一种优雅的生活追求。《春草堂琴谱·鼓琴八则》提到："琴，器也，具天地之元音，养中和之德性，道之精微寓焉。故鼓琴者心超物外，则音合自然，而微妙有难言者，此际正别有会心耳。"修身养性，正是古琴文化的价值所在。弹琴可以寄托古人的各种情怀，不管是思乡，还是傲气，还是欢喜或谋略，都可以体现在琴音之中。宋代许多文人雅士都追求恬淡清虚的生活，这无疑与古琴所代表的隐逸倾向不谋而合。古琴的琴音大多低沉、厚重，给人一种低调却又不失厚度的情感体验。古琴音乐的独特之处不在于一时的刺激，而在于它的朦胧美和意境美，这常常令人流连忘返，回味无穷。

琴文化的传承与对琴道的阐释均离不开文人士大夫的支撑。我们所熟

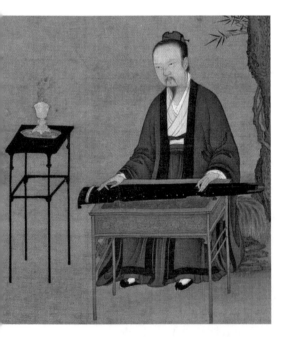

〔宋〕赵佶《听琴图》（局部），故宫博物院藏

知的欧阳修、苏轼等都是宋代的著名琴人。他们精通音律、熟谙琴艺，创作了大量的琴曲。出彩的琴曲不仅能够传递作者的诚挚情感，同时也是士人对世道人生感悟的真实写照。南宋古琴名家刘志方所创作的《鸥鹭忘机》曲，表现了真善美的精神世界，堪称千古名曲。其内容出自《列子·黄帝》："海上之人有好沤鸟者，每旦之海上，从沤鸟游，沤鸟之至者百住而不止。其父曰：'吾闻沤鸟皆从汝游，汝取来，吾玩之。'明日之海上，沤鸟舞而不下也。"[①] 沤，通"鸥"；百住，当为"百数"。"忘机"是道家用语，意思是泯除机巧之心，自甘恬淡。"鸥鹭忘机"比喻淡泊隐居，不以世事为怀。该曲充满生趣，怡然自得，伴随着和谐的琴声，人们的思维似乎也超脱了肉体的束缚，去往美丽的大自然，心境也随之豁然开朗。

值得一提的是，宋词也往往与琴乐联系密切。在宋词中也常常可以看到有关琴的内容，从大量题识中也能感受到古琴与文人的不解之缘。我们知道，词最初称为"曲""杂曲"或"曲子词"，别称有长短句、诗余、乐章等。它原本就是配合宴乐乐曲而填写的歌诗，加之当时配合琴曲颇多，协律动听所以也被称为"琴趣"。琴作为文人擅长的乐器，被赋予了深厚的文化底蕴和丰富的文化内涵，是文人日常生活中的重要组成部分。因为我国古琴艺术追求的是和谐与统一的心境，是内在的情感积蓄与相对隐晦的呈现，契合当时文人的精神境界，并满足了其理想追求。

琴作为礼乐教育的重要载体，作为几千年来知识分子生活中不可缺少的一部分，在当代艺术化生活中同样具有重要的价值和意义。通过对古琴这一传统文化的了解、学习，我们不难发现，古琴文化与宋代文人士大夫审美气质乃至我国传统美学思想之间有着非常紧密的关

① 参见景中注译：《列子》，中华书局，2007年，第56页。

系。结合一定的历史背景，研赏古琴、琴曲既能够帮助我们从音乐中欣赏到精髓，产生情感共鸣，又能够对创作者的生活境遇和时代背景有更多的把握和理解。时常弹奏古琴，无疑能对弹琴者的气质、涵养产生深远影响，使人通达从容。有道是"琴，弦韵凝丝雅致心"。

六、闲敲棋子落灯花

琴棋书画中的"棋"，指的是弈棋，在现在的语境下，大多指围棋和中国象棋。前文提到，"琴棋书画"的说法大约出现在唐朝，而中国象棋真正定型和大发展是从宋代才开始，所以弈棋在当时其实主要就是指下围棋。

主流围棋玩法为使用19线×19线的矩形格状棋盘，博弈双方分别执使黑白二色圆形棋子进行对弈，黑方为先手，双方交替行棋，棋子必须走在空格非禁着点的交叉点上。围棋圈内有种说法，叫"千古无同局"。人工智能AlphaGo（阿尔法围棋），在2016、2017年接连战胜围棋世界冠军李世石与柯洁，引爆网络。人工智能及其背后的神经网络、深度学习等技术是当今的高精尖科技，是各个国家争先发展的重要领域。可饶是这样的先进技术，人们依然选择用下围棋作为运用和促进其自身发展的重要手段，也足见这小小的黑白棋子之中有海纳百川的能量。

宋王朝历经三百余年，是我国古代经济文化发展的高峰时期，为中国深厚的文化底蕴作出了重要贡献。在宋代丰富活跃的社会生活及文化的滋养下，围棋在当时得到了极大的发展。经过千年的发展演化，

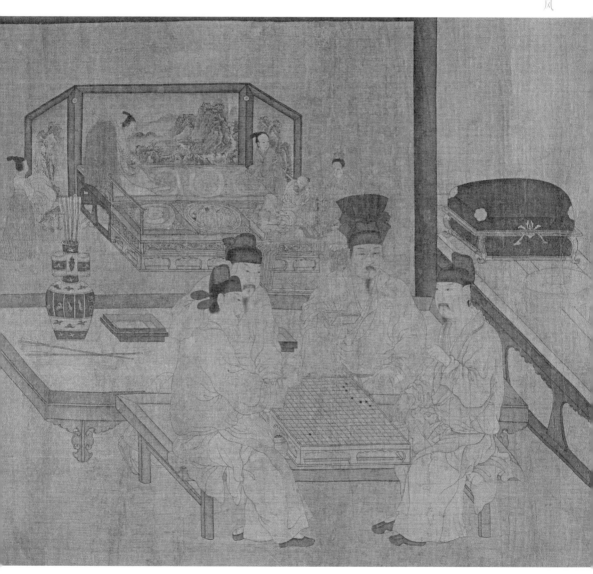

〔五代〕周文矩《重屏会棋图》（局部），故宫博物院藏

宋代的围棋战术逐渐成熟和提高，对战理论也趋于系统和完善，还出现了在围棋发展史上占有重要地位的著作——《棋经》。宋太宗赵光义亲自创立了"棋势"，用以研究围棋残局、部分棋子死活的问题，而且将当时全天下的围棋高手召集至皇宫中，举办专业的围棋比赛，掀起了围棋发展的高潮。对当时的文人士大夫来说，围棋是棋艺活动的正宗，只会下围棋而不会下象棋无可厚非，但若只会下象棋不会下围棋，则很可能被认为是艺术修养不高的表现。不仅帝王将相、官僚士大夫喜爱围棋，而且在民间，围棋也是一种普及度非常广的活动。两宋时期的工商业中心城市，普遍设有茶室，而这些茶室除了品茶聊天赏画外，必备的娱乐游戏就是围棋、象棋，当然最为流行还属围棋。

小小的黑白棋子，蕴含着丰富博大的文化内涵，被誉为"黑白世界"。围棋不仅是一种休闲娱乐的游戏形式，也是宋代文人雅士寄托精神或追求价值的重要途径。对棋博弈，各显智慧，棋局里是对手，棋局外则是挚友。下棋与喝酒聊天并存，雅俗相生，不拘一格。棋局里的言谈丰富，使得棋趣愈加浓郁。有关围棋的文字记载往往提及棋局、酒、琴、茶、僧等多重事象或意象，使其颇具故事性又有警策的功能。棋艺情理亦在棋局之中，对人生哲学的省察则在棋外。在文人儒士眼中，一决胜负的豪情壮志和不计胜负的超脱之情，都是围棋带来的乐趣。南宋爱国诗人陆游下棋时非常专注严谨，结局输赢却无所容心，这样一种"胜故欣然，败亦可喜"的态度，无疑是其对人生处世的一种悟道。围棋可以是诗人心中超然闲适的表现，更可以是诗人爱国主义思想的寄托。围棋中还常常透着一点禅意，无论是下棋、观棋、听棋还是覆棋（即复盘）、饶棋，都不约而同地在考验人的心性。宋代一些文人喜欢与僧人下棋，在下棋的过程中往往能交流许多排除杂念、求"静"求"空"的心得体会。加之下棋之时往往有一壶香茗伴随左右，使得他们"无丝竹之乱耳，无案牍之劳形"，从而常有修禅之心。

值得一提的是，由于围棋爱好者中的士大夫群体又具有相当高的文学修养，在下棋的同时还经常会进行诗词唱和，故留下众多与围棋相关的诗词，成为我国古诗词园林中的奇葩异草。宋代围棋诗的拓展甚至赶超了围棋自身的发展速度。宋代围棋诗是整个宋代文化的真实缩影，整体上彰显了宋代清新、雅致的特征，所以围棋诗也成为认识宋代围棋文化的一个重要窗口。在宋代众多诗词大家中，苏轼虽然仅有十余首诗歌涉及围棋，却在中国围棋诗史上留下了浓墨重彩的一笔。苏轼的围棋诗不但有很高的文学艺术价值，更是蕴含着深厚的人生内涵和精神意蕴。其中，有把围棋当作消闲遣兴之物抒发闲逸情怀的"纹枰坐对，谁究此味。……优哉游哉，聊复尔耳"，也有以棋局喻世局表达世事变幻、人生如梦之感慨的""莲子擘开须见臆，楸枰着尽更无期"，更有把自己的人生际遇融注在对围棋的感悟中，观棋悟道以追求灵魂的旷达自适的"胜固欣然，败亦可喜"。从苏轼的这些诗词之中，可以帮助我们了解诗人自身的境遇心态，更为我们窥探当时社会围棋文化的发展状况提供了一个特殊的角度。

　　中国是围棋的故乡，作为这片土地上最为古老的棋类运动，围棋是中华传统艺术的精粹。再观宋代繁荣的围棋风貌，品味当时文人举落棋子之间的情趣，研究其对弈心态、下棋地点、情感基调，可以帮助我们领略宋人闲情雅致的诗意生活，探究隐藏其中的多层意蕴。了解围棋的发展历史，感受宋代文人之间借棋交往互动的行为，体会其中特殊的审美意趣和人生智慧，能让我们充分领略"莫将戏事扰真情，且可随缘道我赢。战罢两奁收白黑，一枰何处有亏成"（王安石《棋》）的人生境界。

七、书卷多情似故人

书法是中国文化中特有的一种传统艺术，一种彰显汉字美的艺术表现形式。从广义上讲，书法可以泛指全部文字符号的书写规则与风格特色。换句话说，书法是指按照汉字特点及其含义，根据不同书体、笔法、结构、章法等进行书写，使之成为富有美感的艺术作品的主要形式。汉字书法艺术因其超乎寻常的表现力而被誉为"无言的诗，无行的舞，无图的画，无声的乐"，其不仅在中国蓬勃发展，更是传遍四海，引得世界瞩目。

根据陈澧《东塾读书记》卷十一载："声不能传于异地，留于异时，于是乎书之为文字生。文字者，所以为意与声之迹也。"[①]可以看出，中国的书法艺术产生于文字最初诞生的阶段。因此，最早的文字并不是严格意义上系统、完整的书法作品，而只是一些刻画在岩壁上的符号。中国书法历史悠久，源远流长，书体的沿革流变更是丰富多彩。从最早的甲骨文、金文到后来的大篆、小篆、隶书，乃至东汉魏晋以后的草书、楷书、行书诸体，中国书法都一直绽放着迷人的艺术光芒，令人心驰神往。

有宋一代，蓬勃发展的经济、统治者实行的"文治"政策以及宽松的政治背景推动着宋代书法文化的迅速发展。宋代是中国书法发展的高峰时期，书法不仅普及度十分高，而且其形式与技法也逐渐朝专

① 〔清〕陈澧：《东塾读书记》，上海古籍出版社，2012年，第213页。

业化与系统化的方向发展。宋代书法以"尚平淡自然、反怪异夸饰，尚意韵高雅、反尘埃俗气，尚法度规范、反拘泥于法"为基本审美标准，对书法作品不仅要追求外在的美感，更强调书法内容之中抒发出来的情感态度、性格品质、理想追求等内容，这正完美体现了中国书法的写意性。

接着，宋代统治阶级对于书法的推崇进一步推动了书法艺术发展。其对书法人才的需求促进了相关机构设施的诞生，相应的制度也逐步完善。最著名的莫过于皇室专用的书法机构——翰林院，以及自唐朝以来不断发展的"身言书判"的铨试制度，这些与书法相关的上层建筑为社会人士走上仕途增加了机会，因而刺激了书法艺术的勃兴。

同时，由于雕版印刷、活字印刷等印刷技术的应用发展，加之多样的纸张来源、逐渐成熟的造纸技术与完备的造纸设施，为促进书法作品的传播创造了优越条件。

值得一提的是，在宋代书法发展的过程中，众星璀璨的宋代书法家群体里不乏女性书法家的身影。据相关数据统计，见于文献记载的宋代女性书法家人数占整个古代女性书法家人数的三分之一左右。

书法不仅是宋代士人日常生活中修身养性、陶冶情操的重要内容，更是科举所需要的必备才能，无论是为满足精神生活的追求还是物质生活的需要，书法均能给予一定程度的帮助，所以它是每一位文人的必修课。

宋代著名的文人书法家比比皆是，譬如被称之为"苏、黄、米、蔡"的"宋四家"，南宋的陆游、范成大、朱熹、张即之等等。宋代书法非常注重写意，洒脱且不受所谓书写规则条条框框的限制，一笔一画皆由本心而发，北宋书法收藏家董逌有言："书法要得自然，其于规矩权衡，各有成法，不可遁也。至于骏发陵厉，自取气决，则纵释法度，

九重墳墓在萬里也擬

哭塗窮死灰吹不

起

右黃州寒食二首

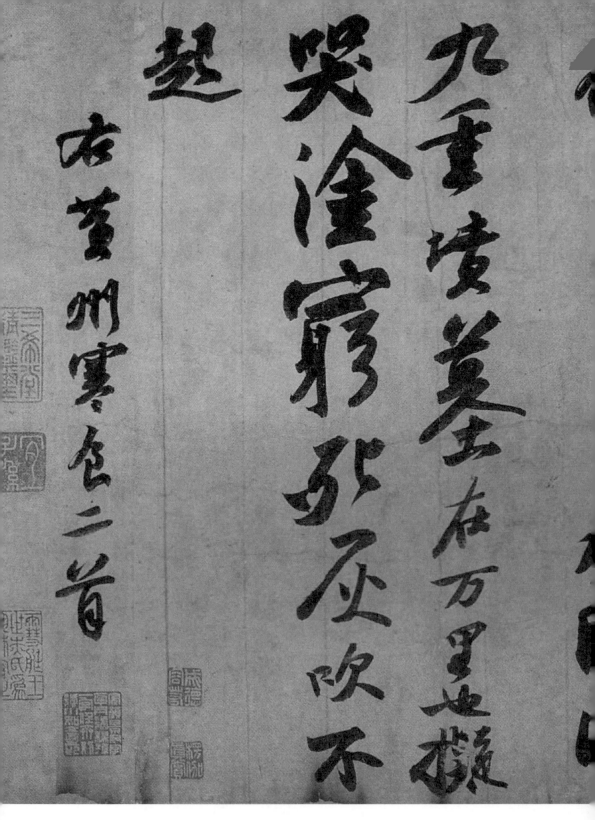

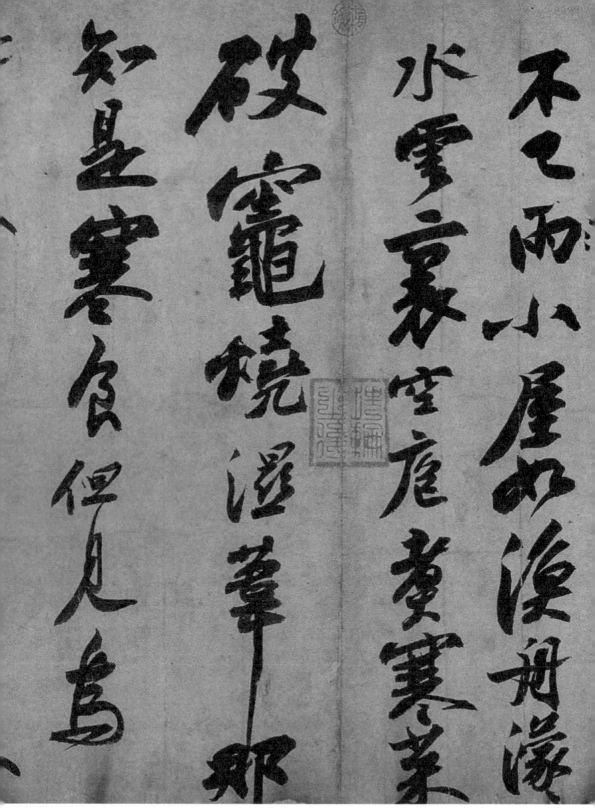

知是寒食，但见乌

破灶烧湿苇那

水云里。空庖煮寒菜，

不已。雨小屋如渔舟濛濛

〔宋〕苏轼《寒食帖》（局部），台北故宫博物院藏

随机制宜，不守一定，若一切束于法者，非书也。"①

书法的美学价值，就在于它在"心""意""度"等方面都有特定的要求。写出的字，要有意境。意境是心灵的领悟，是心与笔的结合。只有在澄心静气之中，在精微之处，才能创作出理想的书法作品。

宋代儒释道三教相互交融，谈禅论道常常融入书法作品之中，如黄庭坚评价杨凝式等人书法时，说："杨少师如散僧入圣，李西台如法师参禅，王著如小僧缚律。"

同时，文人群体的书法活动不仅仅限于写字磨墨，士人之间常常会在一起品鉴各类书帖碑刻，也会请人或者被邀请去题写书帖的跋语，通过书法这一媒介，文人士大夫群体在日常生活中有着丰富的互动交流。宋代有许多文人书法家与朝廷官员、地方精英，甚至佛道人士等有着频繁的书法交流。同为书法大家的欧阳修和蔡襄交情深厚，不仅时时探讨书墨笔法，而且还会互赠彼此的书法作品，甚至传给自己的后世子孙收藏。又如王安石任鄞县知县时，与瑞新道人相交甚笃。瑞新道人"治其众于天童之景德"，王安石"数与之游"。后来，王安石因公务回到鄞县，想来访旧识，才知瑞新道人已逝，于是便直接在寺院的墙壁提笔书写，以示悲痛，留下了"人知与不知，莫不怆焉，而予与之又久以深，宜其悲也"的名句。

宋代书法不仅"以书为用""以书为乐""以书为学"，而且由女性和男性一同建构起中国璀璨的书法文化星空。书法艺术可以说是最能深刻、周详地诠释中国文化的形式之一，研究书法艺术背后的审美韵味，对于人们理解历史的时代特征和文化精神具有非凡意义。

① 〔宋〕董逌：《广川书跋》，浙江人民美术出版社，2016年，第167—168页。

八、好著丹青图画取

琴棋书画中的"画"是指绘画，也就是今天所说的国画。国画是我国历史悠久的传统绘画形式，它区别于油画、素描等西洋画，主要用毛笔蘸水、墨、彩在绢或纸上进行创作。国画在古代并没有确定名称，有时也被称为"丹青"。国画中涉及各种内容，按绘画题材可分人物、山水、花鸟等。同时，创作者可以通过使用不同技法形式、表现手法等，侧重表现出不同的艺术意境与思想情感。人们在欣赏国画时，并不会十分在意画中内容与实物到底有多像，而是借着画面的外在美去品味画中的寓意和内涵，在欣赏过程中常常会结合该画作的背景与作者当时的状态，加上自己的想象，以达到更深层次理解国画意蕴的目的。国画作为中国的传统艺术，自然融合了中国的传统美学思想，在其内容和形式上，都体现了古人对自然、人、社会之间错综复杂关系的深刻认识与理解。

宋代文化是中国文化发展史上的一大辉煌篇章，中华优秀传统文化在赵宋之世达到了一个新高度，宋代绘画自然在其中熠熠生辉。宋朝的绘画在继承并不断发展隋唐五代绘画的基础上，逐渐形成了民间绘画、宫廷绘画、士大夫绘画三个个性鲜明而又相互渗透、相互影响的绘画体系，它们一起呈现了整个宋代绘画丰富多彩的面貌。

同时，宋代的城市经济与市民文化十分兴盛繁荣，无论是北宋的汴梁还是南宋的临安等城市，除了官吏与皇室贵族聚居外，还有大量的商人、手工业者和其他市民在城市中聚居，广阔的市场环境与宽松

的文化氛围催生了空前活跃的城市文化生活。

尤其是随着"挂画"风气的盛行，人们对绘画的需求量明显增长，并且绘画的服务对象也有所扩大，与更多的群体密切联系，使得绘画的行业体系不断完善。常常会有技艺精湛的民间画家，将其作品在市场上出售。城市里的酒楼也会悬挂字画来装点门面，以吸引顾客。市民遇有喜庆宴会，所需要的与绘画相关的设施——屏风、画帐等甚至都可以租赁。可见，宋代的市民社会对绘画的需求和职业画家们创作的活跃，对推动与绘画相关的经济形式有着重要作用，并成为宋代绘画发展的重要动力。

宋代的文人士大夫对绘画的贡献十分卓著，他们发展并完善了绘画的领域，使得"文人画"成为中国传统绘画的重要组成部分。文人画，也称"士夫画"，是中国古代文人士大夫创造的将诗歌、书法等艺术与绘画相结合，标举"士气""逸品"，讲求笔墨情趣，强调神韵，以期在画卷中更好地寄托志向、抒发情感的独特艺术形式。通常认为，大文豪苏轼第一个比较全面地阐述了文人画的理论体系。《东坡题跋·跋汉杰画山》中首先提出了"士人画"的概念，"观士人画，如阅天下马，取其意气所到。乃若画工，往往只取鞭策皮毛槽枥刍秣，无一点俊发，看数尺许便卷（通'倦'）。汉杰真士人画也"，被视为文人画的奠基之语。①

同时，苏轼还将文人画与民间画家十分注重技法的特点区别开来，并将唐代的王维视为文人画的鼻祖，"吴生虽妙绝，犹以画工论。摩诘得之于象外，有如仙翩谢笼樊"。另外，苏轼倡导诗画结合的表现形式与内外结合的美学价值，"味摩诘之诗，诗中有画；观摩诘之画，画中有诗"，讲究笔墨情趣和诗书画印的综合修养，为后世评价文人

① 〔宋〕苏轼：《又跋汉杰画山二首》，《苏轼文集》，中华书局，1986年，第2216页。

〔宋〕米芾《云起楼图》，美国弗利尔美术馆藏

〔宋〕苏轼《潇湘竹石图》，中国美术馆藏

画的标准规范的确立作出重要贡献。文人画有其鲜明的特色，纸张绢帛之上不仅有画面，还有文学、书法、篆刻等艺术创作，这样的有机统一，给人带来了完美而又独特的艺术盛宴，使我们可以在一幅作品中体会到不同的美感和触动，回味无穷。

在宋代，文人画发展迅速，出现了众多如赵佶、米芾、米友仁、梁楷等绘画大家。宋代文人画的蔚然兴起，深受儒学复兴和禅宗思想的影响。据学者研究，文人画的造型演变轨迹大致经历了"以形写形—以形写神—形神超越"三个发展阶段。同时，文人画还生动展示了中国绘画文化中的"体用美学"，促进了养生观念的兴起。国画养生是以静为主、动静结合的养生方式，其核心是养性，但也注重修身。文人画虽然像其他形式的画一样多取材于山水、花鸟，但这些只是手段，目的还是为了抒发个人的情感追求。评论家王进玉认为，文人画不仅

有"以形写形，以色貌色"这样直观的表达，更注重"画外之画""意外之意""境外之境"。所以文人画虽讲求笔墨情趣，重视书法、文学等修养，但往往超脱外形相似的限制，强调画中意境神韵以及崇尚和谐仁爱的审美理想之表达。

宋代绘画表现的不仅仅是物象之美，更是抒发了画家个人的情感志趣，表达了其对精神理想的一种追求。画家将独特的美学思想融入自己的绘画当中，使其画作不但集尚形又尚意的审美意蕴，而且其中创造的形象还能呈现出一种强大的生命力。宋画内容丰富多彩，其所独有的视觉张力更能超越时空的限制，成为当今世界全人类共同的精神财富，这都源于我国源远流长的文化积淀。在宋代流传下来的精美作品中，我们可以真实感受到中华优秀传统文化的精髓所在，体会"一画一世界"的隽永意味。不妨一读宛陵先生梅尧臣《答宋学士次道寄澄心堂纸百幅》诗，咀嚼其味：

> 寒溪浸楮春夜月，敲冰举帘匀割脂。
> 焙干坚滑若铺玉，一幅百钱曾不疑。
> ……
> 五六年前吾永叔，赠予两轴令宝之。
> 是时颇叙此本末，遂号澄心堂纸诗。
> 我不善书心每愧，君又何此百幅遗。
> 重增吾赧不敢拒，且置缣箱何所为。

风雅悦活
FENGYA YUEHUO

湖光山色赏闲雅

一、"妙趣横生"贬官路

说到中国古代家喻户晓的诗人，苏轼必定榜上有名。后人喜爱苏
轼，不仅因为苏轼的旷世才情，还有他独特的人格魅力。无论境遇如何、
身处何方，苏轼总有化悲为喜、乐享其中的能力，就算眼前是浩瀚苍
凉的赤壁，在苏轼的眼中，也别有一番情趣。

赤壁是何处？那是著名的赤壁之战的发生地，就是在这里，刘备
和孙权以少胜多，击败了声势浩大的曹操大军。曾经如此不可一世的
曹操，瞬间丢失了往日的威武，落荒而逃。在秋日的寒冷夜晚游玩这
样一个历史战场，又当会给人一种怎样的心态呢？在旁人看来，雾霭
茫茫、江面浩荡的景象搭配着曹操英雄不再的悲凉际遇，必定悲从中来，
不禁产生"宇宙无穷、人生短暂"的消极感叹。可苏轼是如何看待的呢？
他从中悟出了世间万物变与不变的人生哲理，于是江上的清风、山间
的明月，不是使人消沉的苦药，反而是大自然赋予的取之不尽、用之
不竭的宝物，人人皆可共享。挥袖谈笑之间，弥漫的凄凉氛围顿时烟
消云散。

如果单看苏轼关于赤壁的诗词歌赋，后人恐怕很难想象这些气势
磅礴的文字其实写作于苏轼的人生低谷时期。赤壁所在的黄州，是苏
轼因为"乌台诗案"而被贬的地方，江边小镇，人烟稀少，毫无生机。
初到黄州的苏轼像极了在赤壁打了败仗的曹操，曾经意气风发的少年
才子，在进入黄州的一瞬间，便迎来了一生中落魄孤寂的至暗时刻。
官场失意，无权无势，加上好友背弃，一连串的打击让乐天派的苏轼

也陷入低迷。他开始昼伏夜出，不敢轻易写诗创作，也不敢随意寄信给朋友，唯恐牵连他人。苏轼在黄州的遭遇，足以湮灭任何人对于生存的渴望。

然而，世间既有一跌入深渊便再无崛起之勇气的人，那么就有如苏轼一样的人，即使身处绝境也有向上的力量。他以庄子和陶渊明为精神楷模，把每日的闲暇时间用来潜读佛道经典，从黄州的山水中找寻生活乐趣，不再执着于政场的尔虞我诈，转而畅游黄州的自然风光，与明月清风为伴。大自然的草木山水没有创造出一个权倾朝野的官员，但孕育了无比可爱闲适的苏东坡。他把一片荒地改造成了良田，取名"东坡"，又在上面建造雪堂，相传还发明了扬名四海的东坡肉，活得舒适自由。他人眼中萧条荒芜的黄州，在苏轼的气定神闲之下陡然换了一派景色，成为《赤壁赋》《念奴娇·赤壁怀古》等杰作的诞生之地。

在人生的大风大浪面前，苏轼无疑是勇者。脱胎于黄州的山水风情，苏轼将这份难能可贵的宏大格局和潇洒心态带向了大江南北。从黄州到岭南惠州再到天涯海角的儋州，苏轼将每一个人迹罕至的罢免地，都转化为人生的"游乐场"，寄情山水，一路都是怡人的风景美食。他被岭南的荔枝吸引，吃得撑肠挂腹，全然忘了罢免的苦楚；他着迷于海南岛的沙滩海洋，意外探索出生蚝的美味，并且建设学堂，让荒芜的海南岛响起琅琅书声。从事业上来说，苏轼的经历并无特别出色之处，一生多次被贬，始终在荒凉的土地上奔走。然而，正是这些他被贬期间走过的路、赏过的景致，让苏轼拥有了其他文人骚客欠缺的格局与视野。当六十二岁的苏轼渐渐适应海南岛的气候时，他或可触摸到了庄子和陶渊明的人生境界。在宦海中浮沉的苏轼，已经不在乎人生的荣辱得失，变得超然物外。

清代文人刘熙载曾经评论："太白长于风，少陵长于骨，昌黎长于质，东坡长于趣。"这句话将苏轼与李白、杜甫、韩愈等唐代大家相比较，

精练概括了苏轼的文风和人格。后人读苏轼，总是被他昂扬洒脱的性情魅力所感染，找到生活的乐趣与希望。苏轼的达观与淡雅并非脱胎于雍容华贵，而是崎岖坎坷的被贬之路。一路经历的山水景色，逐渐内化成苏轼走向成熟的精神食粮，使得苏轼的文字多了一份深度与厚度，纵使相隔千年，依旧能给读者带来强大的慰藉。

二、岁岁年年观潮乐

远山淡影、江边亭台、咫尺波涛，虚实结合中，一幅典雅又不失磅礴的《月夜看潮图》展现在眼前。画中的一切虽然都是静物，但气定神闲地观赏，仿佛能听到钱塘江汹涌的海浪之声。这种潮涌景象，在南宋画家李嵩的《钱塘观潮图》中也被绘制得淋漓尽致，让人叹为观止。钱塘江观潮之风，在宋代尤为盛行。李嵩的绘图无疑为我们复原当时的观潮场景起了锦上添花的作用，然而摆脱画布的限制，真实的钱塘江大潮远比画中的更为磅礴，观潮也比笔下勾勒的更热闹。

钱塘江大潮的名气由来已久，观潮之风也有古老的历史渊源。说到钱塘江观潮，必谈到伍子胥。相传吴王夫差在伍子胥的帮助下打败越国，越王勾践前来求和，伍子胥告诫夫差必须除掉勾践以防后患。没承想夫差听信谣言，反而将伍子胥杀了，将他的尸体扔进了钱塘江。吴国的百姓为了纪念伍子胥，便执旗泗水，等待这位忠臣重新归来。千年的改朝换代，观潮或许脱离了当年吴国百姓的初衷，但其作为一种习俗和游玩方式却历久弥新，新玩法层出不穷。

宋代的市民生活繁盛，百姓休闲娱乐时间大幅增加。临安作为南

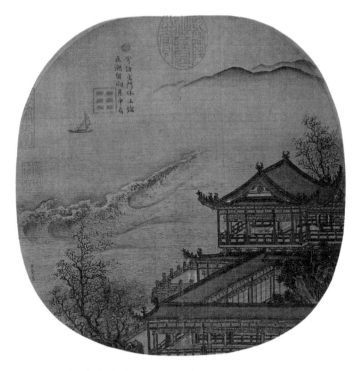

〔宋〕李嵩《月夜看潮图》，台北故宫博物院藏

宋的首都，经济文化更是蓬勃发展，"四时奢侈，赏玩殆无虚日"。在宽松的社会风气里，上至皇室权贵，下至普通百姓，都有更多时间精力投入自然风光的欣赏和各种娱乐的把玩中，精致绝佳的西湖之水和钱塘江之潮便跻身宋人"游览榜"中。据记载，农历八月的钱塘江，潮头推进速度可达每秒5—7米，潮差最高可达10米左右，蔚为壮观。

《武林旧事》如此描写："方其远出海门，仅如银线，既而渐近，则玉城雪岭，际天而来，大声如雷霆，震撼激射，吞天沃日，势极雄豪。"[1]如此罕见奇观吸引了大批观众。大潮恰逢中秋节前后，每年观潮的人流量之大也就可想而知。据记载，从八月十一日开始就有江浙沪地区

① 〔宋〕周密：《武林旧事》，中华书局，2007年，第88页。

的民众陆续前来，八月十六到十八日人流量最大，把钱塘江沿岸堵得水泄不通，庞大客流一直到二十日才逐渐稀少。这一时段的凤凰山、候潮门、浙江亭等地都成为著名的观潮胜地。

中秋时节的观潮活动究竟多么喧嚷，从文人的记录中便可略窥一二。在《武林旧事》中，那是"江干上下十余里间，珠翠罗绮溢目，车马塞途"的场景。

《梦粱录》也写到"自庙子头直至六和塔，家家楼屋，尽为贵戚内侍等雇赁作看位观潮"。由此可见，各阶层的人群都齐聚钱塘江，熙熙攘攘，导致行人连下脚休息的地方都难以找到。钱江潮银浪翻滚、万马齐奔的景象让皇上都想目睹，于是淳熙十年（1183），孝宗皇帝亲自前往德寿宫，接颐养天年的宋高宗一同前往浙江亭观潮。文人墨客们更是不会错过此等自然奇观，也都挤破头般加入观潮大军。大文豪苏轼就曾写道："欲识潮头高几许，越山浑在浪花中。"诗人徐集孙也赞叹钱江潮："蛟龙鼋鼍匿形影，银涛雪浪翻沧溟。"

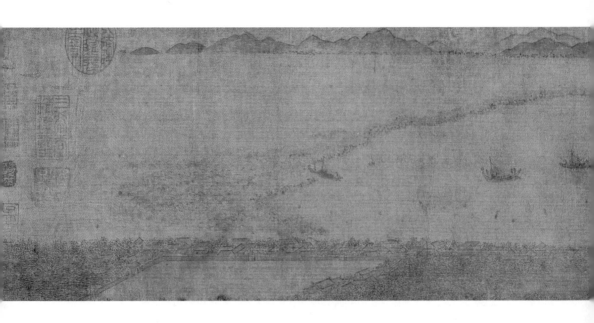

宋人观潮，不仅看奔腾的潮水，还看把玩潮水的弄潮儿。所谓弄潮，就是数以百计擅长游泳的勇士，披发文身，手拿大彩旗或者小清凉伞、红绿小伞，各系绣色缎子满竿，百十为群，迎着波涛而上，在潮水中大展身手，多以旗不沾水来彰显技艺。到了宋代，弄潮已经成为观潮时必有的民间习俗，骁勇的弄潮儿成为百姓心目中的英雄，王公贵族也会赏给弄潮儿金银礼品以示嘉奖，哑八、谢棒杀、画牛儿等人都是为人称道的弄潮高手。除了弄潮，官方的水军演习也总能吸引大批观众。数百条战船分成两列，演练五阵阵势，加之手持刀枪舞于水面上的人，场面精彩，令人称快。钱塘江大潮给人一种极致的"视听盛宴"，这种盛宴必定精彩，但未必安全。由于潮水汹涌，几乎每年都有人葬身于浪潮之中。一些有勇无谋，想要模仿弄潮儿的平民百姓更是面临巨大风险。有鉴于此，宋代地方政府有时也会出台戒令，禁止民间弄潮行为，可即便如此，百姓对观潮、弄潮的执着也丝毫未减。或许从某种程度来说，弄潮也是百姓征服大自然决心的一大象征了。

〔宋〕李嵩《钱塘观潮图》，故宫博物院藏

三、超然归隐山林中

说到山水画，你的眼前会浮现怎样的情景？是宛如王希孟《千里江山图》一般的清丽画面，还是像范宽《溪山行旅图》一样的雄浑场景？这二者固然是宋代山水画的代表，但如果你将目光投向马远的画作，将会得到另一个答案。

马远的山水画，无意勾勒群山环绕的宏大远景，却另辟蹊径，将关注点集中于局部的、精巧的小景上，以小见大，这也是他"马一角"称号的由来。就拿他的《石壁看云图》举例，近景只有一位年迈长者和几丛草木，高山和溪水则淡化于远方的雾霭中，使得整幅画透露出闲适悠然的意境。相似的构图和意境在相传是他所作的《山水图》中也表现得十分显著，老者静坐在山底，仰望头顶苍劲的树枝，面前则是静静流淌的溪流，一派隐逸韵味。如此一来，马远把观者从大江大河的壮阔图景中拉回，带领人们走进远离尘世的世外桃源，和老者一起沉浸于山林之美。

如果稍微了解马远的生平和成就，那么也许会对两幅绘画中承载的出世思想感到不解。马远虽不是现代人耳熟能详的画家，但在宋代，则是当时画坛的领军人物，在南宋画院中拥有很高的声望与地位。他出身绘画世家，曾祖父、祖父、伯父都任职于南宋画院，受人尊敬。马远本人的绘画也备受皇室宗亲赏识，其画作上经常出现宋宁宗、杨皇后和宋理宗的题字，仅是杨皇后一人便赐题二十余幅作品，也难怪后人称赞他为"独步画院"。拥有如此才华、地位和名望的画家，为

〔宋〕马远《石壁看云图》，故宫博物院藏

〔宋〕马远（传）《山水图》，维多利亚和阿尔伯特博物馆藏

何在绘画中明确传达出归隐山林的出世意境呢？有人将原因归结于南宋王朝的由盛转衰和内忧外患，其实，如果跳出马远一人的视角范围，去看整个宋朝的文人官宦，便会发现马远绝非个例。

宋代文人拥有和唐代文人迥然相异的气质，他们少了几许开拓进取的豪气，却多了许多悠然自得的内敛，这固然和宋代国势息息相关，也成为宋代时代精神的一部分。

唐末五代时期，也有不少文人归隐山间，过着淡泊名利的生活。但这种选择与其说是悠悠然的出世，倒不如说是为躲避战乱而被迫的选择。社会动荡，物资匮乏，这一时期隐居文人面临的窘境可想而知，山林小溪仅仅是文人自保的避难所。随着宋代的建立和战乱的终结，前朝前辈们眼中的贫困避难所一转成为宋代文人毕生追求的舒适隐居地。拥有较高的政治地位和物质基础，加上相对闲散的官职，宋代文人的确更具有出世隐居的机遇。

于是，在危机四伏的官场中搅弄风云，不再是文人们毕生追求的事业，他们身居朝堂，却心系江湖。像隐士一样，宋代的文人骚客开始游山玩水，逍遥自在，以归隐山林、远离尘世喧嚣为人生理想。

单从这些文人的字号，便能更加直观地感受到宋代文人群体渴望隐居山林的强烈愿望，象征闲散恬淡的"居士"成为文人大家的"心头好"：六一居士（欧阳修）、东坡居士（苏轼）、稼轩居士（辛弃疾）、淮海居士（秦观）、易安居士（李清照）……这些居士们，哪个不是在文坛上声名远扬的大文豪呢？欧阳修在山清水秀的滁州撰写《醉翁亭记》；陆游也一刻忘不了寄情于"烟波洲岛苍茫杳霭之间"的梦想。可以说，"不向世间争窟穴，蜗牛到处是吾庐""采菊东南下，悠然见南山"便是宋代文人出世情怀的完美写照。

马远的生卒年月已很难核实，但《石壁看云图》和《山水图》问世于马远暮年之时是基本可以确定的。彼时的马远，早已亲身经历了

南宋朝廷的逐渐衰败，心境必当和年少时有很大不同。有人从中看出山河破碎的飘零孤寂，有人从中察觉到马远摆脱世俗牵绊的空灵自在。但无论如何，马远在创作这些山水画时已经不再仅为皇帝和宫廷画院服务，他更关注自己内心的召唤，进入了更为自省的状态。纵观整个赵宋王朝的画家，经历了这种巨大心态变化的，马远并非第一人，也不会是唯一一人。

四、畅游谁比文正公

北宋大中祥符元年（1008），二十岁的范仲淹离开家乡，和好友王镐、汝南道士周德宝、临海道士屈元应一起前往陕西游玩。一行四人在长安周边的鄠县和杜陵游山玩水，遍览大河山川和名胜古迹，途中还不忘饮酒弹唱，今朝有酒今朝醉。旅程的终点，四人登顶终南山，在浩瀚的夜空之下寄情诗酒，一边弹琴，一边讨论《周易》和文学，其中的乐趣丝毫不比现代人的旅行少半分。直到旅程结束，四人挥手告别，年轻的范仲淹依旧对这次难能可贵的经历念念不忘。

这次陕西之行并不是范仲淹第一次外出游玩了。早在前两年，他就同广宣大师一起外出畅游了一番。和其他有志于学习的年轻才子一样，年少的范仲淹也经历过闭关学习、刻苦不暇的日子，但内心深处对大好河山的热爱与向往让他实践了一条和普通学子不一样的求学之路。范仲淹的旅游可不是单纯的玩乐，他在途中广交挚友，大开眼界，收获了不少在书斋中无法求得的知识和经验，可以说是"读万卷书，行万里路"的绝佳践行者，这也让他年纪轻轻便有了很高的知名度。

即使几年后有了官职，有必须处理的公务，范仲淹对旅游的热爱也丝毫没有消减。不管是在赴任的途中还是已经到了新的居所，范仲淹永远能抽出多余时间，在各个景点留下自己的足迹。仅粗略列举一下范仲淹工作期间的旅游清单，便可以感受到其中的丰富多彩。范仲淹的第一个官职，是兴华县令。到任第二年，范仲淹就已经游览了浙江两次，他还特意前往杭州和已经闻名天下的林和靖一起谈诗论赋。景祐元年（1034），范仲淹调任睦州，他就抽空和好友一起游玩乌龙山、承天寺、严子陵钓台等景点，还留下了《萧洒桐庐郡》《桐庐郡严先生祠堂记》等名篇。在饶州为官，他不仅在饶州内游山玩水，还前往附近的江州游览，并登上了庐山。而一到润州，范仲淹就马上跑到茅山游玩。即使到最后，年迈的范仲淹成为杭州知州，他也依旧有充足的精力欣赏杭州自然山川的美景。范仲淹不仅自己走南闯北，每次有客人来访之时，范仲淹更会拉着朋友客卿一起游玩，当作接待友人的"礼物"。

作为范仲淹丰富旅游经历的产物，他的许多诗文都承载了他对美景的热衷和喜爱。每到一个风景如画的地点，范仲淹都会有感而发，留下诗文记载。这些诗文又借着范仲淹的巨大影响力传遍全国，让更多人知道祖国的大好河山，其中最出

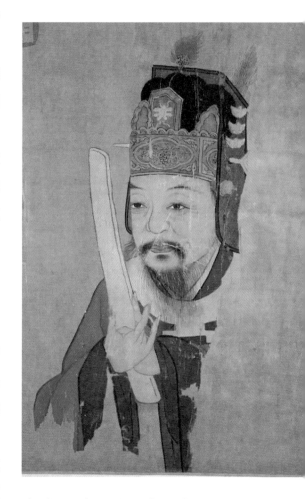

〔明〕佚名《范仲淹画像》（局部），南京博物院藏

名的就属他的千古佳作《岳阳楼记》。甚至可以说，没有范仲淹的《岳阳楼记》，此后的岳阳楼便很难享有如今的知名度和美誉。在范仲淹的影响下，不少文人志士都走出家门，前往全国各地体验自然山川和名胜古迹之美，文人旅游成为宋代的一股潮流，苏轼、陆游、范成大等人都是著名的"旅游红人"。

范仲淹不仅爱欣赏自然风景，还热衷于自己建造美景，让百姓官员都有机会沉浸于一年四季的景致。庆历五年（1045），范仲淹到邓州为官，刚刚熟悉了邓州的山水，他就开始兴建百花洲，历时一个月完成。建成后的百花洲种着各色花卉，还有精美的亭台楼榭，每到节日便吸引大批游客纷至沓来，可以说这里是一个古代"大众游乐园"。

范仲淹本人也以百花洲为豪，他将百花洲的绘图送给了陈州的晏相公，还邀请朋友到百花洲玩乐。范仲淹对宋代旅游的贡献一直延续到他去世之后。后人对范仲淹的凭吊与怀念，让范仲淹生前游览过的名山大川成为知名的景点，每年都吸引大批游客。青州的范公泉、润州的清风桥等，都因为范仲淹本人的到访和记载而名留史册。从这一角度来说，将范仲淹称作宋代旅游的"代言人"和"开发者"，一点都不为过。世人大多只认识作为政治家、文学家的范仲淹，却不曾想到这种伟大和渊博的背后是一个"喜动不喜静"的可爱灵魂，如果把范仲淹的丰功伟业和日常的旅游生活融为一体，那么这位文正公的形象肯定会更加令人敬佩和喜爱。

五、春日游园百家欢

在中国历朝历代中，宋代社会是出了名的雅致闲适。古代宋人喜欢玩乐，亲近自然，善于从花鸟草木中发现生活的乐趣，也发明了令人眼花缭乱的娱乐方式。每年春日，草长莺飞，万物复苏，更是宋代人不能放过的游玩佳季。让宋人感到尤为方便的是，他们不必跋山涉水，就能欣赏到繁花盛开的景象，身边处处有园林，处处有美景。

宋代人喜爱自然风光，就把大自然的山、水、花、树全部搬到家里，建造园林和亭台楼阁，每天漫步其中，都倍感心旷神怡。张先的画作《十咏图》就传神地描绘了吴兴南园的景致和繁荣。这座园林临水而建，亭子雅致，回廊曲折，远处还种着众多树木用以遮挡夏日灼目的艳阳。一座座小亭子中，男男女女围坐在一起，有的遥望江水，有的一起下棋，还有的吟诗作赋，仅是看着就让人觉得妙不可言。

吴兴所处的江南地区自然少不了园林艺术，和江浙相隔千里的开封、洛阳同样不甘示弱，用宋人自己的话来说："大抵都城左近，皆是园圃"。[①] 园林的数量太多了，鳞次栉比，找不到一块闲地空地。单单洛阳一个城市，《洛阳名园记》中记载的最著名的园林就有十九座，其他名声较弱、没有被记录在册的想必更多。开封、洛阳的园林，往往构造精美，注重细节，以水池为中心，周围建造众多假山，加上各种各样的花卉以及松柏、竹林等，呈现和唐代园林不一样的婉约气质。

① 〔宋〕孟元老：《东京梦华录笺注》，中华书局，2007年，第612—613页。

〔宋〕张先《十咏图》（局部），故宫博物院藏

住在园林里的皇室宗亲和文武百官，不用时时刻刻跑到门外，就可以近距离感受花朵芳香，聆听池水流淌。

不用说，种着大量花草树木的园林，在春天最为艳丽。为了一睹百花齐放、争奇斗艳的胜景，园林的主人们常常在春天广邀客人，聚在园林中赏花、喝酒、吟诗，使得宋代的园林充满着浓厚的文人气息。更为重要的是，宋代的园林除了欢迎达官贵人，还对普通百姓敞开大门。私家园林、皇家园林、道家园林等各色园林都会对外界游客开放，老百姓只要稍微交一些"茶汤钱"就可以畅游在各大园林中，这在古代社会无疑是一种"壮举"。

每年春天来临，城中的男女老少都会在头发上别一枝鲜花，和家人朋友一起在园子中游览，欣赏满园春色。春日游园因此成为宋代百姓生活中必不可少的活动，是他们一年四季中最期待的娱乐之一。

这些园林中，最受欢迎、阵势最大的怕是要属开封京城的金明池，这处园林提供的游园活动也和另外的园林有所不同。金明池是宋代著名的皇家园林，和其他园林不太一样的是，金明池中的建筑大多是水上建筑，偌大的水池用于水军演练和各种水上竞赛。每年的三月上旬，金明池就会定期对外开放，邀请各阶层人士赏玩。这时，龙舟比赛、彩船表演等活动将在水上轮番上演，皇上和文武百官在水池中央设宴观赏，水池外围则充斥着杂技、美食、古玩、赌博等繁多娱乐项目。这种热闹纷繁、人山人海的场景被画家张择端敏锐地捕捉到，刻画在《金明池夺标图》中。

宋室南迁，北方的大批园林虽不复存在，但春日游园的传统以及民众喜好游玩的个性依旧未变。在湖州、苏州、杭州等江南水乡，一座座古典园林依旧欢迎大江南北的旅人前去踏青观赏。江南地区秀美的山川湖泊等自然风光更是提供更多游园赏春的场所，若是进不去园林，那么这些免费开放的"自然风景区"何尝不是另外的选择？尤其是水

光潋滟的西湖，不管春夏秋冬都有别致风景。随宋室一起下江南的百姓很快适应了新的风景名胜，这处宝地也紧跟临安的繁荣而声名远扬，当然，这又是另一则故事了。

六、一年好景在西湖

"水光潋滟晴方好，山色空蒙雨亦奇。"西湖，是自古以来就闻名遐迩的风景胜地，也是人才荟萃、文人聚集的人文宝地。宋人爱西湖，更爱游西湖，在西湖边开设的各色娱乐休闲活动丝毫都不比现代逊色。可以说，宋人的到来，让西湖景观的开发更上一层楼，西湖迅速成为

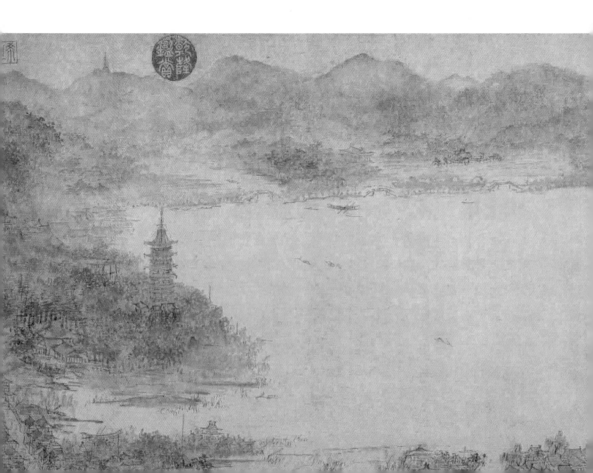

杭州人最喜欢去的景点。节日期间，闲暇之余，时不时到西湖游览一番，必定是一件让人神清气爽、心旷神怡的乐事。

提起西湖，现代人总是想起著名的"西湖十景"，其实这一名称的出现就在宋代。宋代的画师喜欢在西湖游山玩水，每画完一处景色，便给自己的画作起"苏堤春晓""柳浪闻莺"等富有诗意的名字。这些名字传到诗人耳朵里，经过诗词歌赋的点缀，就形成了如今人们津津乐道的"西湖十景"。宋代人不仅总结出西湖十个最有代表性的景点，还亲自走出了不同的西湖旅游线路。周密在《武林旧事》中分出了七条线：南山路、西湖三堤路、孤山路、北山路、葛岭路、西溪路和三天竺，囊括当时西湖山水的精华。在这些线路之下，西湖周围分散的地区连点成线，一起构成了一幅庞大别致的画卷。要看当时宋人眼中的西湖

〔宋〕李嵩《西湖图》，上海博物馆藏

景色，李嵩的《西湖图》倒是给了很多参考。画中的西湖群山起伏，南北之间有苏堤横卧，其余的大面积都是浩瀚的湖水，更显得大气宽阔。

画的底部，隐隐约约可以看见零星耸立的高台楼阁，虽然十分隐晦，但仍然能让人联想到当时西湖边市井生活的繁盛。沿湖街道和周围群山，皇宫、酒楼、私家园林鳞次栉比，饮酒抚琴声不绝于耳。最著名的丰乐楼，白天坐满宾客，夜晚更是灯火通明。昭庆寺、灵隐寺、净慈寺等寺庙环绕西湖，香火味在山林中四溢开来，时不时让人想起"南朝四百八十寺，多少楼台烟雨中"。高楼下的市井小道中挤满了小摊小贩，临湖售卖点心、花篮、玩具、布匹等。若是仍不过瘾，还可以转个弯去旁边的瓦肆，吃喝玩乐样样都有。在宋人的这种商业开发下，西湖早就融进了百姓的日常生活，成为临安都市生活的核心，自然山水和人文生活就这样完美协调在一起。

西湖最经典的景色有十处，可是人们的游玩活动可不止十个。春夏秋冬，雨雪晴阴，西湖的景致总在不停变换，搭配不同节日时令，总能让游览西湖的人沉醉其中。寒冬过去，农历二月的花朝节很快到来，百姓们喜气洋洋地前往孤山、苏堤赏花，感受林和靖、苏东坡的高洁风骨。再等一段时间就是清明节，柳浪闻莺的柳树正是蓬勃生长的时候，人们便在自家门上插上柳枝，女孩们也会折一截柳枝插在头上，期盼年华似锦。如果想往高处走，还可以带几炷香，善男信女们一起到大大小小的佛寺烧香祈福。四月份的放生会，尊崇佛教的人会特意购买龟鱼螺蚌，坐上游船到湖里放生。即使不赶上逢年过节，仅仅在普通的休闲时刻，也可以登上游船、坐在酒馆茶馆里或者直接倚在湖边树荫下，一边赏景一边饮酒，真是一件雅事。

说到宋代最流行的西湖游玩方式，恐怕没有一个能胜过游船。宋代的典型游船叫"螭头舫"。螭是传说中一种没有角的龙。这种船外形较宽大，以螭作为船首，船夫从船头到船尾需要行于船顶。到了南宋，

船的种类更加繁多，制作更为奢华，摇船、脚船、湖舫等都漂荡在西湖上，数量可以达到五百多只。这些船只，不管是皇室宗亲还是平民百姓都可以乘坐，导致乘游船一时之间成为都城的时尚，白天黑夜都可以见到在船上休闲游玩的人。甚至在冬天，也偶尔能见到有人不顾严寒，坐在游船上欣赏断桥残雪。

元代统治者瞧不起宋人的偏安一隅和沉迷享乐，放弃对西湖的管理，使得曾经名满天下的西湖荒废不堪杂草丛生，喜气洋洋的闹市也不见踪迹。元朝宫廷希望加强统治的决心可见，但西湖美景远去，生活又丢失了多少意趣呢？幸好明朝以来，西湖在精心修葺下基本恢复过往的盛景，但宋代兴盛一时的游湖、踏青、赏花等游乐，也只好从诗词和古画中怀念凭吊了。

七、巴山蜀水繁华梦

乾道六年（1170）闰五月，陆游带着一家老小，从老家山阴出发，准备到夔州为官。一行十口人先是坐船过钱塘江到杭州，经秀州、吴江、平江、常州等地，到了镇江，再沿长江一路向西，在小船颠簸中慢慢走过了今江苏、安徽、江西、湖南、四川等各个地方。路途虽遥远但并不无聊，漂荡在浩荡无垠的江面上，放眼四周是千姿百态的重峦叠嶂，有的怪石嶙峋，直冲云霄。白天推开窗，青山、绿水、白云相映成趣。傍晚的夕阳下，只见江里的鱼儿跃出水面，好像一把把银色的镰刀。陆游顾不上旅途的劳累，惊喜于这如画的景色，将沿途自然风光和人文风俗以日记的形式全部记录下来，构成了中国第一部长篇游记《入

蜀记》。

这次入蜀，一入就是半年。十月二十七日，陆游一家终于到达目的地。原以为长江两岸的景色已经足够让人心驰神往，但对陆游来说，更为精彩的还隐藏在巴蜀这片陌生的土地上。

陆游对他的新任职地没有丝毫不适应，很快就融入了当地生活，和当地人打成一片。唐代刘禹锡曾说"巴山楚水凄凉地"，但在南宋陆游看来，这里却非凄凉之地，反而有太多可玩可探索的地方了。他的官位大多是闲职，而且在川蜀多地之间辗转来回，这倒是满足了陆游的心愿，有大把时间在巴蜀之地纵情山水。他喜欢去摩诃池，每去一次都有令人销魂的感觉。他还在夜晚登上青城山，在山上的玉华楼赋诗，在成都制高点西楼设宴饮酒，甚至直接住在浣花溪边，挖土种地，过着农家乐生活。玉虚洞、锦屏山……都是陆游平日爱去的热门旅游地。

陆游这么喜爱游山玩水，他本人豪放洒脱性格自然是一大因素，巴蜀秀美的自然风景也是一块吸引人流的磁石。川蜀的山大多峰峦奇丽，山石奇形怪状，若要登高望远，既是一次探险，又是一

〔宋〕陆游《入蜀记》，《知不足斋丛书》本

次心灵上的升华。不同的山也有不同的特色，峨眉山灵秀，小孤山峻峭，白鹤山高峻，从不让人厌倦。川蜀的水也各有所长，锦江、蜀江、浣花溪全都声名远扬。抛开这些大山大河，山体上的奇石也别有一番风趣。就如玉虚洞里的山石，有幡旗、竹笋、仙人、鸟兽等各种姿态，逼真程度让人赞叹。这些钟灵毓秀的山水风光当然逃不过文人士大夫的视线，他们常常三两结伴，在名山大川中畅游，或是找到地理位置绝佳的亭台楼榭，在里面招待客人，品尝美酒。陆游就经常和他的老朋友范成大一起在川蜀寻山问水、把酒言欢、共叙旧事，很是自在。

士大夫的高雅闲适生活，平民百姓可能感悟不到，但对游山玩水的快乐可是深谙其道。川蜀本地人苏轼曾经如此评价自己的老乡："蜀人衣食常苦艰，蜀人游乐不知还"，可以说非常贴切。虽然生活艰苦、日日辛劳，但蜀人从来不忘忙里偷闲、恣意玩乐。不管男女老少、财力如何，只要有空闲时间，闲不住的蜀人就开始走出家门，到外面寻找乐趣。游客们涌上青城山，就算走得双脚疼痛也不忍离去，锦江旁夜市每晚都热闹非凡。而每年农历四月十九日的"浣花大游江"更是万人空巷。知州在溪上安排竞渡、骑射等水上娱乐项目，各个船上彩旗招展，笙歌燕舞。居民中有船的就以船为屋，荡漾波间，没有船的就在岸边搭建棚子，绵延数里。此时已经是半个蜀人的陆游必定不会错过这样精彩绝伦的大游江，他在诗文中曾形容这种大规模游玩活动，"倾城皆出，锦绣夹道"，想来也必定乐在其中。

陆游在川蜀一共逍遥自在了八年，淳熙五年（1178），一封调令把他重新送回了老家。这八年在他八十六年的一生中占比算不上多，但却是陆游此生难忘的珍贵经历。回忆起在川蜀度过的时光，陆游曾感慨："长记残春入蜀时，嘉陵江上雨霏微。"不管多少年过去，他的内心永远记得漂荡数月，初次到达巴蜀时的情景。甚至他的儿子也说，父亲从没有一天忘记过在川蜀的生活。年迈多忘事的岁月，川蜀的一草一木、

一山一河，都好像无意间做的"繁华梦"，朦朦胧胧而又历久弥新。

八、那山那水那朱子

绍熙五年（1194），年迈的朱熹关闭五夫镇紫阳楼的大门，动身迁居建阳的考亭。这栋紫阳楼在他十五岁的少年时期建立，到此时已经有了五十年的岁月沉积，朱熹也在这栋小楼里度过了他的少年、青年、中年乃至老年时光。当年刚刚搬进新家的勤奋学子，此时已经成了桃李满天下、受人景仰的理学大儒。建阳和五夫镇相隔并不是很远，对朱熹来说也不是陌生的地方，但浓厚的不舍之情还是让这段路程如咫尺天涯。毕竟在朱熹身后慢慢变远的五夫镇以及碧水丹山的武夷山，投入了他太多感情、太多时间。如果谈及历史名人和一方水土的相互联结、相互成就，那么朱熹和武夷山必定是绕不开的话题。

现代人想到朱熹，第一印象大部分源于书中的"去人欲，存天理"等理学名言，说出这些话的朱熹也不可避免被冠上"没人性""封建刻板""老学究"等标签。这种印象下的朱熹，貌似很难和人杰地灵、扬名古今的武夷山有密切关联。但若泛舟漂流武夷九曲溪，船夫吟唱的《九曲棹歌》、山间若隐若现的摩崖石刻、五曲中巨大的茶灶石和隔壁的武夷精舍，无一不是朱熹留下的印记。走在五夫镇的鹅卵石小巷上，周边的紫阳楼、朱子社仓和兴贤书院都时时刻刻让后人想起朱熹曾经居住在这里的时光，以至于有种时空交错的感觉。

绍兴十三年（1143），朱熹的父亲朱松去世，年仅十四岁的朱熹

听从父亲生前嘱托，和母亲前往五夫镇投靠朱松的好友刘子羽、刘子翚、刘勉之和胡宪。刘子羽收朱熹为义子，为母子俩建造紫阳楼，悉心照顾朱熹的学习生活。从这一年开始，朱熹的人生和武夷山这处风水宝地建立了联系，未来可比肩孔子的思想巨人在武夷的山水胜境之下孕育成长。朱熹的为官时间并不长，全部加上仅有七年，刨去这七年的当官日子和偶尔外出讲学，朱熹其余五十年的时光都在武夷山度过，他的绝大部分人生轨迹都和武夷山重叠。说到朱熹，必有武夷山；

〔宋〕朱熹《城南唱和诗卷》（局部），故宫博物院藏

说到武夷山，也必有朱熹。

不愿意当官的朱熹过着非常清贫的生活，但他并不在意，因为他的思想在武夷山水的熏陶之下日臻成熟，著书立说、培育门生就是他的毕生事业。他在刘子翚的屏山书院里读书，攀登武夷山的悬崖峭壁，在九曲溪上漂流，用溪水泡茶品茗，和朋友在青山绿水中谈论哲学和天下事。那著名的《九曲棹歌》，就是朱熹和好友辛弃疾在游览九曲溪的时候写的，这足以见证朱熹对武夷山水的热爱和赞美。溪水中屹立的茶灶石，也是朱熹亲自命名、经常光顾的饮茶宝地。

武夷山为朱熹的思想提供了许多灵感，这里的自然草木、神话传说总是让朱熹沉浸其中，进而思索宇宙和人生，故其门人吴寿昌说："先生每观一水一石，一草一木，稍清阴处，竟日目不瞬。"[①]武夷山上的乡村田野和农家生活也给学习期间的朱熹一种舒适恬淡的享受。在远处静静观看农人在田间收割、吹笛放牛，家中炊烟袅袅的生活图景，人生境界也和在繁华的临安大都市里获得的有所不同。武夷山是朱子理学的摇篮和诞生地，一点都不假。

淳熙十年（1183），和往常一样在武夷山游览的朱熹无意间发现五曲溪畔隐屏峰下烟雾缭绕、不同凡响，便在这个地方建造了一个书院，取名"武夷精舍"。这个只有三间屋的书院由此成为朱熹讲习授课、研究著述的中心场所。短时间内，武夷精舍便招揽了天下大批学子，随之而来的还有仰慕朱熹大名的知名学者。他们纷纷在武夷山创办书院学堂，共同交流理学思想，武夷山的文化底蕴瞬间猛增，成为人们口中的"道南理窟"。武夷精舍见证了朱熹此生的思想精华和成就顶峰，在无数个日夜之后，朱熹终于在此处完成了他毕生最著名的代表作《四书章句集注》。苦读之余，朱熹不忘雅致娱乐。武夷精舍旁边就是两

① 黎靖德编，王星点校：《朱子语类》，中华书局，1986年，第2674页。

处大茶圃，里面种着朱熹无比喜爱的武夷茶。每当有客人到访，或想换个心情时，便取出几撮茶叶，采一汪清泉水，在山间清风吹拂下煮一壶武夷茶，当真像传说中的仙翁一般快活了。

蔡尚思曾评论："东周出孔丘，南宋有朱熹；中国古文化，泰山与武夷。"如此类比，足以感受朱熹和武夷山之于彼此的重要意义。朱熹虽不生于武夷山，却长于武夷山，成就于武夷山。我们甚至可以说，若没有武夷山自然水土和本地人才辈出，就很难看到朱熹留给世间的无价思想遗产。朱熹虽已经远走，但武夷山还在，世人今日仍可以登山追寻朱子足迹。朱熹其人其事其书，也将永久烙印在武夷山的一山一水中，铸造成武夷山最为宝贵的文化命脉。

九、疏篱曲径到田园

宋代的城市生活有多繁华？看看《清明上河图》或《西湖清趣图》，便可以管窥。街道上鳞次栉比的酒店商铺，来来往往的人群，运输货物的船只……真是一幅盛世都市图景。生活在这灯红酒绿的大城市里无疑热闹非凡，让无数人心向往之，但是如果哪一天对车水马龙感到厌倦，宋代还有那清静安宁的田园乡村。城市与乡村，好像一动一静的两幅画，彼此不同又和谐共生。想从城市中暂且脱身，感受乡野生活，不妨再看看阎次平的《秋野牧牛图》，一定有一种耳目一新之感。

画中没有熙熙攘攘的人流，也不见一家酒楼商铺，唯有两个牧童、三头牛，以及一片山野。那山野也不似私家园林那般繁花似锦，唯有两三参天大树、一条河流和远处若隐若现的高山。画中的牧童，与其

〔宋〕阎次平《秋野牧牛图》，日本泉屋博古馆藏

说在放牛做农活，不如说在一旁休息玩乐，一起斗蟋蟀。三头牛有躺卧在地上的，有自顾觅食的，让观者也好像忘记了心头烦忧，共赏乡村秋景。

宋代文人习惯了在城市丰衣足食的生活，却也没忘了田园乡村的存在。田园，从古至今都承载着和城市截然不同的景象和意蕴。这里山清水秀，篱笆圈起一条条可爱的乡村小路，最终抵达家家户户。推门便是蓝天白云下一望无尽、绿树丛生的田野。田野上男人辛勤耕作，屋舍内女人专心纺织，时不时还能见到奔跑的家禽。农村的小房大多依山傍水，无聊的孩童或在河边蹚水，或拿起笛子到山间牧牛，聆听夏日树林里的蝉鸣鸟叫。生活在乡野里的人不用千里迢迢追寻山水，人和自然相融得那么祥和。

宋人对田园生活抱有一种特殊的类似故乡情怀的精神寄托。平日有时间，他们也会三两结伴，出城到郊外转换心情，重新回归大自然怀抱。宋代通过科举当官的文人，有的出身农村。每每途经一个乡村，他们总会想起故乡和自己的童年时光，心里又温存又感伤。如济州出生的王禹偁，到商州做官时，看到秋日旷野的景色和自己的家乡有许多相似之处，不禁作诗："何事吟余忽惆怅，村桥原树似吾乡。"官场里的政治角逐是激烈的，而田园时光总是显得平缓漫长。于是，他们心情平和，有大把时间静静观察田野间的树木、鲜花、鸟禽和农家风俗。更有不少文人产生了归隐田园的隐逸思想，想在乡间自建小屋，拿起农具，过男耕女织的小农生活。

性情孤傲的林逋不喜欢混迹官场，一番游山玩水后，他拒绝了去朝廷做官的邀请，跑到孤山开始隐居，与梅花和鹤作伴。被罢免的苏轼在黄州时，也在东坡垦荒种地，不觉得多么苍凉，反而乐在其中。南宋的辛弃疾也厌倦了官场的乌烟瘴气，干脆隐居在上饶的带湖，在湖边建了一座"稼轩"小屋，过起闲云野鹤般的生活。乡村或许无法

带给他们物质上的丰裕，但是归返田园在某种程度上意味着回归精神家园，脱离俗世繁杂。即使很多人无法轻易实现隐居的心愿，但时不时在乡野间走走，偶尔过两天日出而作、日落而息的日子，也能在这大自然中体会生命最纯真的状态。

诚然，田园生活不一定都和画作中描绘得那般祥和安逸，文人笔下的乡村多多少少带了层温馨的滤镜，以至于干旱、洪水、虫灾等穷苦画面隐藏在了不那么明显的角落。但不可否认的是，千百年来，田园都经常作为俗世的对立面而存在，象征自然、归真、简单和纯真。不管是官场受挫的文人，还是行在途中的普通旅人，他们在疲劳困顿中首先想到的依旧是远离尔虞我诈的乡村桃花源。田园的山水草木和城市的门庭若市，以不同的气质和特性牢牢吸引生活在这个朝代的人，告诉他们人生不仅仅有一种选择。如果在人来人往的城市中感到劳累，那么就到"白云隐几，青山当户"的田园去吧，那里定不会让人有无聊之感。

十、坊墙内外有千秋

南北朝的乐府民歌《木兰诗》中有这样一句："东市买骏马，西市买鞍鞯，南市买辔头，北市买长鞭。"城市内不同的区域划分成不同的功能：市是商业区，所有的买卖交易活动都在市中进行；同样的还有坊，是居民区，仅供居住。一般认为，宋代以前，坊和市都建有围墙，坊门和市门均按照统一的时间开合。日本有一座城市，名为奈良城，这是一座仿照唐代长安城建造的城市。以长安城为典型，可以

看出坊市制的城市相对封闭，追求控制，呈棋盘形布局。

而北宋开封的出现，则标志着一种具有近代色彩的新型城市的出现。在开封，商业活动不再受到限制，不仅仅是空间，时间上也是如此。就像现在一样，任何客流量足够产生利润的地方，都可以进行买卖。各种商铺临街而设，京城最宽、级别最高的御街两旁的御廊，原本也是允许商人在其间进行买卖交易的，一直到徽宗政和年间才被禁止。御街一直向南，过了州桥，两边都有住家，住家与商铺交错分布。

宋人孟元老在《东京梦华录》中对都城开封有一段"旅游指南"般的描述。在开封，过了州桥的南门大街东面有车家、炭张家酒店，以及王楼山洞梅花包子、李家香铺、曹婆婆肉饼、李四分茶等店铺。过了州桥向西有一条大街，名叫"曲院街"。这条街南有遇仙正店，装修豪华，前有楼子后有台，开封人叫它"台上"，可以欣赏歌舞表演，也可以喝酒吃饭，店里的酒美而贵，银瓶酒七十二文一角，羊羔酒八十一文一角。街的北面是薛家分茶、羊饭、熟羊肉铺。从这再往西走就是勾栏瓦舍，时人称"院街"。以这条"曲院街"为中心，开封城营造出一个大型城市 CBD（中央商务区）。这段生动的文字表述，在北宋画家张择端所绘的《清明上河图》中就形象地展现出来：街面上开设有各类店铺——酒楼、食店、香铺、茶铺、肉铺，以及青楼等。店铺鳞次栉比，行人熙来攘往，逛街的人中各色人等都有，如出远门的、挑担随行的、站着交谈的和尚和书生、负重前行的苦行僧、赶着驴车的车夫等，隔着画面仿佛能够听到熙攘鼎沸、高低起伏的街市声。《清明上河图》带给我们一种逛街的感觉，这种感觉是现代人非常熟悉的。

除此之外，还有同样令人熟悉的早市、夜市和鬼市。北宋的开封与洛阳可以说是中国历史上首先有夜生活的城市。灯光已经成为酒楼正店招徕酒客的手段，影视剧中经常出现的樊楼（又称白矾楼）是这样的："三层相高，五楼相向，各有飞桥栏槛，明暗相通，珠帘绣额，

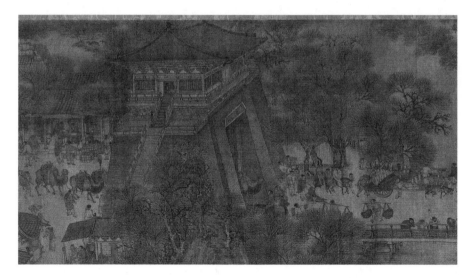

〔宋〕张择端《清明上河图》（局部），故宫博物院藏

灯烛晃耀。"洛阳的花市也是要等到天黑以后，在莹煌的灯烛下，才渐入佳境。北宋大官文彦博这样描述："列肆千灯争闪烁，长廊万蕊斗鲜妍。"多少年以后，在临安的熏熏暖风中，宋人仍然在怀念甜酣的东京夜色，"忆得少年多乐事，夜深灯火上樊楼"。

除了坊市界限模糊之外，宋朝城墙的状态也不再是那面印象中冷冰冰的墙了。从张择端《清明上河图》的左段，我们可以看到一座气势雄伟的城门。通常我们认为，传统时期的城一定有墙，不但有墙，墙外还要有护城河，被墙圈起来的地才能称"城"。但事实上，并非所有的城都有墙，也非城的每一面都有墙。可以看到《清明上河图》左端的这座城门两侧，直接就是护城河，护城河上有一座桥，桥上各色行人穿梭往来，络绎不绝。宋、元以及明代前中期这段历史中，主要以毁城和不修城的政策为主，城市没有城墙或者城墙处于坍塌状态，是城市城墙的常态。

再细细观赏《清明上河图》，可见其城门之外有田地紧密相接，

同时也有街市等城市设施。对于现代而言，大片田地的出现也就意味着乡村。北宋开封因人口繁盛，城市向外拓展而超出城墙，但同时都市内外也常有田园或空地，都市与乡村你中有我、我中有你。对此，苏轼在其经历中也有记述。元丰三年（1080），苏轼因"乌台诗案"而被贬黄州，他在给友人的信中写到，自己在这儿能够盖物五间房子，能种稻种果蔬，还种一百多棵桑树，简直就是一个小型农庄了。那这个农庄在什么地方呢？在黄州城中。苏轼在给友人的信中还提及，"近于城中得荒地十数亩，躬耕其中。"[①] 虽然苏轼的荒地本为城中一荒园，但因其有十余亩之大，又经他开垦耕种，已经俨然成为一座田园农庄。可见，这种城乡相通相连的状态在宋朝比较常见。

以我们现在的角度来看，北宋的开封城可以说"像个城市"了，而再往前几百年，唐朝人肯定认为宋人离经叛道。不同的时代有不同的特征，但唐长安与北宋开封这两座具有明显差异的城市是真实存在的。在这个意义上，可以说宋朝确实经历了一场坊墙倒塌的"城市革命"。

① 〔宋〕苏轼著，李之亮笺注：《苏轼文集编年笺注》册八，巴蜀书社，2011年，第32页。

风雅悦活
FENGYA YUEHUO

衣食住行乐恬悦

一、唯有末茶以解忧

提到宋代的茶饮，去年热播的电视剧《梦华录》的主人公赵盼儿就是剧中一家茶坊的女掌柜。其中，她与竞争者斗茶、邀文人墨客、朝政要员品茶，以及茶百戏的表演无不让人惊叹宋代茶文化的博大精深。清茶一盏，令人消愁。

宋末的周密因为怀念故国，写了一本叫《武林旧事》的书，其中记载了诸如紫苏饮、梅花酒、金橘团、荔枝膏水、豆儿水等十七种饮品。透过此书，可见宋朝人在夏季解暑清凉的饮料琳琅满目。但即便如此，这些品类众多的饮品也无法与酒和茶相抗衡，这二者关系到国计民生，关乎政权，更是中华文化的标志之一。

"慨当以慷，忧思难忘。何以解忧？唯有杜康。""绿蚁新醅酒，红泥小火炉。晚来天欲雪，能饮一杯无？"古往今来，无论送别、重逢、感伤、喜悦，与酒相关的诗词数不胜数，可见酒自有它的妙处。相较于酒，茶走的是安静高雅的路线。

中国人以茶为饮料的历史源远流长，汉代以前，巴蜀、南中一带的人就开始采茶。到了东晋，清高文人为表现自己飘飘乎遗世独立，茶饮更盛一时。南朝时期，南方饮茶蔚然成风。唐玄宗开元以后，由于参禅打坐者需要靠茶来保持长时间的清醒，饮茶逐渐普及。且茶叶多产于中原，茶叶贸易成为中原与边地之间交流的一项重要内容。

宋朝茶的主流不是我们今天见到的茶叶，而是饼茶，又称"片茶""团茶"。散茶成为主流茶饮的要到明朝。

　　宋人有斗茶的习俗。《斗浆图》是一名南宋画者描绘街头的小贩们在休息时斗浆的情景。斗浆也就是斗茶。画中有斗茶者共六人，他们头扎裹巾，一手端着茶盏，一手提着注壶，正围于一处品茶、交谈、斗茶。斗茶比试的有：谁的茶汤汤色更加鲜亮，谁的茶味更加甘醇清香，谁的茶汤表面图案更美，等等。从街头斗茶者的着装、身旁的器物，到他们参差的姿态与丰富的表情，南宋时期别具特色的斗茶文化便跃然眼前。宋人讲究美学，在南宋官窑博物馆看宋代文物，看到颜色绀黑、纹如兔毫的建盏，那就是上品了，宋人的审美趣味总是独特的。

　　宋朝的商业发达，商品经济的快速发展也带动了生活节奏的加快。北宋前期一直流行的是陆羽《茶经》所提倡的煎茶法，就是煮茶。要

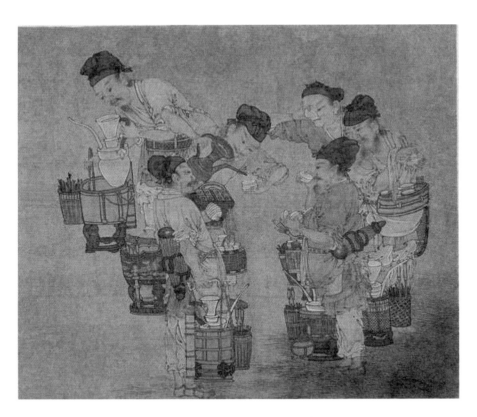

〔宋〕佚名《斗浆图》，黑龙江省博物馆藏

把饼茶烤干、碾碎、罗细，再煎水。煎水过程中必须不断地观察其沸腾程度，冒出鱼眼大小的水泡时，加入食盐调味，然后加入茶末，不断搅动，同时将之前舀出的水陆续加入，形成"汤花"，最后，将茶釜从火上取下，倒入茶盏，这叫"分茶"。

对于爱茶之人而言，整个煎茶过程都是一种身与心的双重享受。因此，北宋的闲散人士、富家子弟有足够的闲情逸致和物质基础去搜集齐全茶砧、茶椎、茶碾等全套器具。但是对于南来北往的商贾而言，这一套煎茶法实在是过于繁复了。于是，嫌麻烦的宋朝人发明了一种更易操作的新做法，即"点茶法"。就是将研碎、罗好的茶末直接放置于茶盏中，先注入少许沸水调匀，再继续注水，同时"环回击沸汤上"，在茶汤表面形成一定的汤花图案。点茶法追求汤花图案的鲜明特别，因此对茶盏、茶瓶、茶匙都有特别的讲究。茶末的颜色要以白为上，因此茶盏的颜色以黑为上，一黑一白，相互衬托，这都是饮茶文化中的美学，盏壁要微厚，以便保温。

北宋中期，市面上开始流行末茶，也就是将茶饼碾成末再出售，这就相当于今天的"速溶咖啡"。喝茶变得简单，只要有茶盏，有注壶，把水烧开，就不愁没茶喝，毫无疑问，这大大方便了寻常百姓饮茶。宋代茶道中那种独特的美学追求，在日本茶道中还有余韵，中土茶道反而走了另一条路。可以说，这是中国人在创新方面的勇敢，也可以说，这是中国人在抛弃过去时的决绝。当下，在快速文化的冲击下，缓慢悠远的茶文化又渐渐地兴起，现在的年轻人也在以独特的视角理解着宋人的饮品文化。以清茶一盏，遥敬千年前的宋人。

二、胡风吹扇入宋制

宋朝有个叫翟伯寿的人，喜欢穿自制的唐装。许彦周知道了不高兴，就穿着木屐，高梳头发，说自己穿的是晋装，以示风骨，嘲讽翟伯寿。其实唐装也好，晋装也罢，这两个宋朝人都没有穿宋装。华夏服饰处于不断变化之中，同一个朝代之中，也有不同的流行风格。

毫不夸张地说，今天的学者对于唐装、晋装的研究与认识要远远超过宋朝人，一个重要原因就是具有实物资料。而传统中国人讨论服饰，主要靠文字，鲜有图像。古人将绘画看作陶冶情操的一种，而真正的绘画应是一门科学，能够准确表达出时人的生活意趣与生活美学。

《胡骑春猎图》相传为南宋陈居中所绘，描绘了北方少数民族骑射出猎的场景。画面近处是骑在马上观猎的众人，远远看去，有一人在策马奔驰，正向两只飞禽奔去。画中之人或仰头、或伸手，注意力紧紧地聚焦于两只飞禽之上，而两只飞禽也在上下翻飞，激烈争逐。左侧画面用简笔勾勒出一篇稀疏的草荡。整个画面远近结合，疏密交错，颇有天地苍茫之感。而仔细观之，可见观猎者上着紧身、窄袖的齐膝短衣，下着裤装，这是这一时期具有特色的裤褶装。裤褶是两件套，褶是上衣，裤是裤子。华夏民族最早的裤子是开裆的，裤子的功能是护腿而不是护裆，所以外面要再穿一层裳才够保险。而北方游牧民族因为在马背上骑行的需要，很早就开始穿合裆裤了。

胡服自春秋，至汉晋，乃至唐宋，对中原民族的影响各有不同。宋朝时期以极大的包容接受了胡服的改制，推动了华夏服饰的变动。

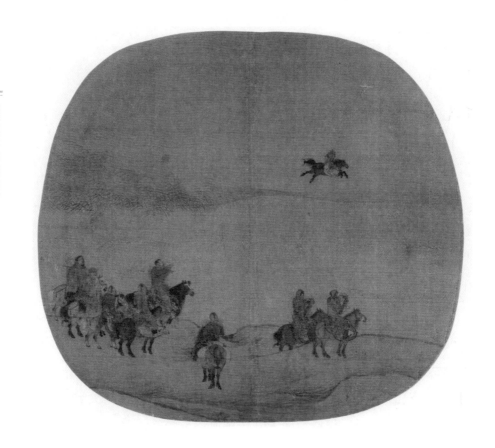

〔宋〕陈居中（传）《胡骑春猎图》，美国大都会博物馆藏

南宋的史绳祖指出，宋朝人穿的戴的，从头到脚，无一不受周边民族的影响。宋人穿的一件套的圆领的缺胯袍，是北魏鲜卑人影响的产物。传统的中原服饰应是上衣下裳两件式的，而在宋画中随处可见的靴子，则更是外来物品。从赵武灵王开始，变履为靴，直到当下。

各个宋朝电视剧中可见的官员的"乌纱帽"——幞头，两脚平直向两侧伸展，并用铁丝衬在幞头脚内将之撑开并加长，目的是防止百官上朝时交头接耳谈私事，遂变化幞头脚的长度使彼此之间有一定的距离。宋代幞头色彩不再局限于黑色，在宴会等喜庆场合产生了色彩

鲜艳的幞头。而幞头的原形，也可以追溯到鲜卑帽。北宋的沈括说，幞头，又叫"四脚"，也就是有四个带子，两个系在脑袋上垂下来，另外两脚反折上去，在头顶固定打结，这就开启了宋朝人帽子的新样式。为什么要折上呢？因为宋人生活在中原，较为温暖，原本的鲜卑帽，这两条带子的作用是为了保护肩颈的温度，宋朝人不需要，就折上头顶，开发了新的样式，形成了宋代士大夫的一种特色。

《文姬图》是一位南宋人所绘，表现的是蔡文姬在匈奴生活的情景。画面中，蔡文姬与丈夫骑马同行，怀中各抱着一个孩子，边走边交谈。可以看到，蔡文姬的丈夫戴着幞头，着圆领缺胯短袍，脚蹬长靴，是典型胡人的装扮。后世人绘蔡文姬多表现其爱国情怀，而宋人描绘的这幅《文姬图》则偏重表现蔡文姬婚后的幸福生活。宋人生活安稳，绘画表现出的也是一种惬意享受、怡然自得。

孔子说："微管仲，吾其被发左衽矣。"束发右衽是华夏之礼，披（"被"通"披"）发左衽是夷狄之俗。在孔子看来，服饰所代表的是一种生活习俗和生活方式，这都是华夏文明之所以为华夏的重要标志。但若是生硬地照搬整个标准，那么今天南宋御街行走的剪短发、穿短袖 T 恤、穿洋装的都不是中国人了吗？华夏岂不是荡然无存？所以我们要对孔子的话做出更宽泛的理解，在中华文化之内，无论束发或是披发，都是中华。宋人开放胸襟，包罗万象，对各种服饰都欣然接受，从而形成高度发达的审美情趣和自在逍遥的生活乐趣。

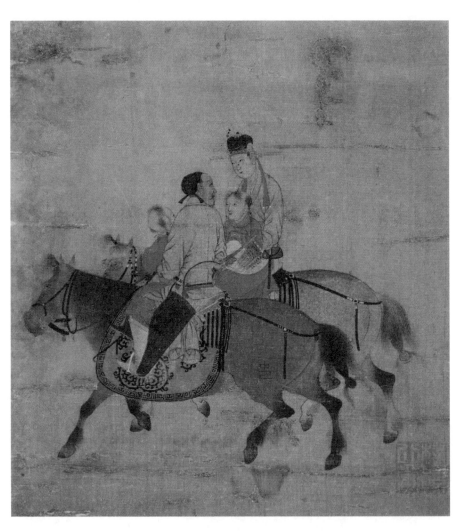

〔宋〕佚名《文姬图》，美国波士顿博物馆藏

三、酒香饭食尽庖厨

现代人是如何吃中餐的？就拿火锅而言，印象中我们吃火锅都是热腾腾地围成一桌，桌上摆满了各式各样的菜，大家一起涮，一起吃，好不热闹。近些年也出现了一种小火锅，专门为一人用餐的客户服务，这种火锅点菜量小，专门为一个人设计。分餐制似乎不是传统中国式吃饭的正常方式。我们的传统更多是第一种情况——合食制，所有菜品，不管是谁点的，都摆在圆桌中间的那个玻璃转盘上，哪个菜转到谁面前，谁就用筷子（近年提倡用公筷）夹一点到自己的盘子里，不爱吃的可以不夹，但是再爱吃的也不能独占，这样一顿饭下来，该吃的都能吃到。

古代食制与环境有一定关系，在高足坐具出现前，古人多席地而坐，这种坐姿导致大家之间的距离相对远一点，而且不容易站起来，所以，进食时就采用较为便利的分餐制，一人一份，各吃各的。有一个故事叫"举案齐眉"，就是孟光每次都为梁鸿备好饭食，并且端来将托盘举到齐眉的位置，以示对丈夫的尊重。由此可见，这个托盘里面是梁鸿一个人吃的饭，这是分食制的证明。

将目前已有的文字、图像和考古实物资料综合起来看，中国家居制度的演变从魏晋南北朝开始，到宋朝才进入高桌大椅的时代。最初的新式坐具不是中国的发明，而是自西域传入，因此被称为"胡床"。床，在古代可指一种坐具。胡床的支撑结构和使用方法都类似于今天的马扎。这种床高，就不用脱鞋了，由这种新坐具带来的新坐姿被称为"胡坐"，它能让人的身体姿态更为舒展。河南禹州市白沙镇1号

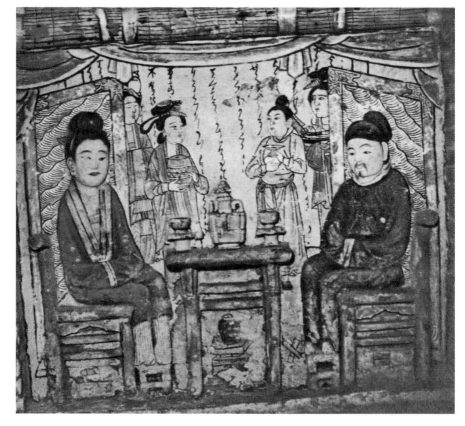

河南禹州市白沙镇1号宋墓前室西壁《开芳图》（局部）

宋墓前室西壁中有一幅墓葬中的装饰图——《开芳图》，在这幅图中，我们可以看见，这对墓主夫妇对坐于两扇屏风前，画中桌椅皆为高足，且椅子还带有靠背，屏风后的随侍者端来了其他食物，正准备放在桌上，从此画中我们可以了解到宋代合食制的一些迹象。除了坐具的变化，食制的变化与物质资料的丰匮也有一定的关系。当食材相对紧张时，分餐制就可保证每个人都能吃到差不多分量的食物，但当食物丰富时，不受限制享用的合食制便应运而生。从北宋皇帝赵佶所绘的《文会图》中，我们可以看到徽宗与九位文臣围坐在摆满杯盘碗盏的方桌边，或

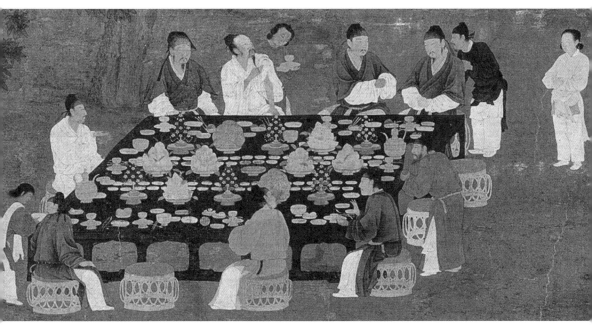

〔宋〕赵佶《文会图》（局部），台北故宫博物院藏

私语，或畅聊，或倾听，或换盏，意兴盎然，颇为惬意。合食制拉近了人们的距离。

在北宋东京的餐饮业中，合食和分餐是同时存在的。正店——大酒楼以喝酒为主，兼卖下酒茶饭，实行合食制。《东京梦华录》中记载："凡酒店中，不问何人，止两人对坐饮酒……"这种情况与我们今天两两下馆子并无二致。但是器具材质却与今天有着本质的区别——开封的大酒楼用的是银碗银盘，一套下来就是近百两的银子，这股子阔绰气是今天的普通馆子比不了的。

在张择端的《清明上河图》中，可以看到有一家孙羊正店。放大细看，可以看到正店门口有很多卖小食的摊位，这些摊位售出的多为方便带走的速食；若想堂食，便可从正门入店。此正店共两层，进入后，客官可以在一楼入座，也可拾级而上，到二楼就座进食。我们透过每

扇开着的窗户，可以看到店内正在进食与交谈的食客，隐约可见桌上摆放的食器与酒壶，其中或为各色熟食酒菜、时令鲜蔬、干鲜果品等等。倘若店内食材不能令人满意，那食客也可让酒楼"使人外买"下酒菜蔬，有点像今天的外卖。

下正店一等，是专为吃饭而设置的食店，流行的似乎是分餐制。按照《东京梦华录》的记载，开封食店行菜的店小二简直是"最强大脑"。食客点菜，每个人的要求都不同，有热有冷，有半有整，或要红烧或要冷盘，而店小二端出来的，也得符合每个人的要求，不能上错。这样看来，食店所供应的菜饭似乎是份儿饭，连菜带饭一人一碗，各吃各的。

食店的就餐工具，从勺子到筷子的变化发生在北宋晚期，同样一日三餐的变化，也是发生在宋朝，从前一般是两餐制。食店在张择端的《清明上河图》中也有体现，这些小食店临街而开，密密麻麻地坐

〔宋〕张择端《清明上河图》（局部），故宫博物院藏

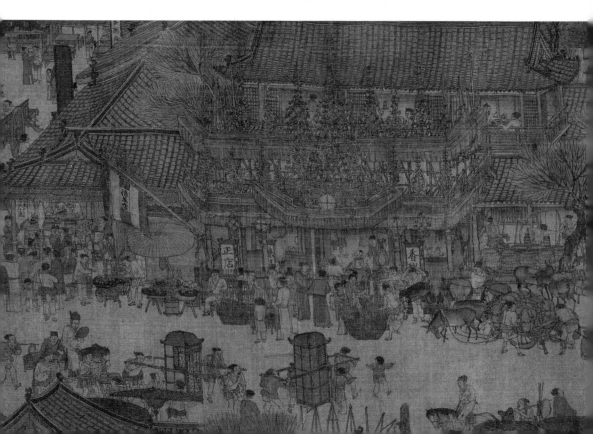

落于汴河边上。放大观察，小食店错落相间，鳞次栉比。店前还架有纳凉的凉棚，有的已经残破。店内食客有的在与店家交谈，有的正等着店小二上菜。只见一店小二端着两碗饭食匆匆向等待的食客走去。画面以生动细腻的笔触还原了北宋汴京充满人间烟火气的沿街一角。

"八荒争凑，万国咸通。集四海之珍奇，皆归市易；会寰区之异味，悉在庖厨。"①孟元老笔下的东京梦令人神往。初夏须上清风楼，尝新酒，配青杏、樱桃，看雨打芭蕉；天冷可往任店，打两角味道甘滑的羊羔美酒，与三两好友共涮火锅，切一只羊腿入锅，再请店小二去张家的胡饼店买三只新样满麻的烧饼来，且有团圆暖热之乐。

四、楼阁亭宇非田宅

对于现代人而言，房子是一个大问题。升学、结婚……这些人生大事都跟房子有关，在中国人的观念中，房子不仅仅是房子，更是家的象征。从古至今，都是这样。也因此，于人而言，住是一个必须解决的问题。宋人是如何解决住的问题的呢？住的问题大致可以分为两部分：一是长期生活在某地的住房；二是短期旅行的住宿。住房可买可租，买房又可以买现房和自建房。

短期的住房就很多了。有官营的驿馆，也有私营的旅店。前者为宦游在外的士大夫提供休息场所，后者为出门在外有各种事情的普通群众提供安眠之榻。驿馆的房子称为"驿舍"，驿舍按道理是临时居

① 〔宋〕孟元老：《东京梦华录笺注》，中华书局，2007年，第19页。

所，但也有人长期借住。比如宋仁宗时的杜衍"不买田宅"，官至宰相，却连一所宅邸都没有。杜衍退休后到南京（今河南商丘）养老，因为没有房子住，他就在南京驿舍中长久地住了下来。

除了官营驿舍，道路上还有私营的旅店。北宋李成画过一幅《晴峦萧寺图》，所绘为冬日山中景色。画中群峰连绵，层峦叠嶂，远处山峰沟壑纵横，直入云霄；群峰下有一座楼阁，掩映于枯木后。视线拉低放低，可看到山脚下水榭馆亭错落有致，上有行人或于其中补给歇脚，或正匆匆挑担赶路，或在茶余饭后临水发呆；一座木桥搭建于两山脚间，有骑驴担担者正打算过桥。重点在于此画的下方反映的就是一处供人歇脚停留的旅店，店内可能只提供饮食，无住宿服务。旅店以界画绘成，笔触细腻，线条流畅，山体褶皱、茅屋边缘和人物表情皆清晰可辨。整幅画面雄伟壮观，细节处又不失精巧灵动，生动地展现了北宋乡野旅店的风貌。

上面说的馆驿和旅店都在路上，城市的旅店业也相当发达。我们从北宋张择端《清明上河图》中就可看到这一幅景象。在整幅图的左边，即孙羊正店对面，有一处树木掩映下的硬山顶构造的房屋，屋前立一牌子，上有"久住王员外家"的字样，这便是一家邸店。

"王员外家"并非指王员外的家，而是说可在属于王员外的邸店长期居住。从开着的窗户望去，还可看到有位读书人端坐桌前正在读书。他背后有扇书法屏风，书法屏风在北宋算是一种比较高档次的家什，加上该邸店四周露出的檐廊，可见这是一家规模较大、档次较高的邸店。

有趣的是，放大可看到廊檐下有一处虚掩着门的小隔间，其中摆放的器物是个马桶，由此可知北宋已经有了独立的卫生间。汴京城内临河分布有多处邸店，仁宗时，官营邸店有两万六千多间。因为邸店利润极高，所以达官贵人争相投资开店。

除了短期旅行的住宿问题，最主要的是长期生活的住房问题。在

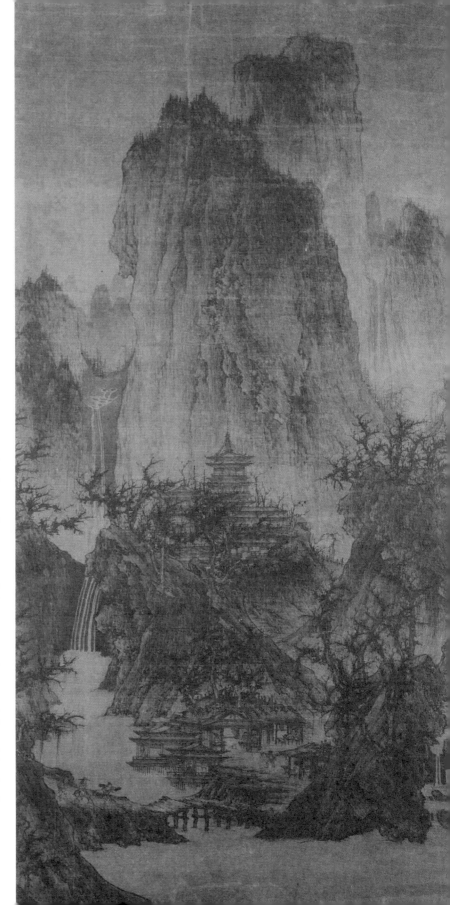

〔宋〕李成《晴峦萧寺图》，美国纳尔逊—阿特金斯艺术博物馆藏

宋代，大部人是租房子。比如程颢、程颐家，这两兄弟幼时跟着父亲的工作调动四处搬家，在丹阳租的就是葛家的宅子，像葛家这样靠着出租宅子"吃瓦片"的人家，首都和州城府县都应该有不少。

租房子租哪里呢？当然最好跟好朋友一起租。有意思的是，坊间传言王安石和司马光曾是邻居。据说王安石从金陵奉调回开封，先派儿子王雱打前站来租房。人人都说房子不难找，王雱说，他的父亲认为司马十二丈（司马光）的人品很好，所以想在司马家附近找一个房子，这就不容易了。这个故事是否属实值得商榷。但是，司马光和他最好的朋友范镇的确在开封比邻而居。

租房也不是长久之计，今天的中国老百姓也很难接受一直租房，哪怕住宅土地的使用期限只有七十年，还是会省吃俭用地去买房；并且从古至今，都希望把自己的房子买得或建得大一点、豪华一点。也有例外，宋真宗朝的"圣相"李沆就表现出截然不同的风范。他作为

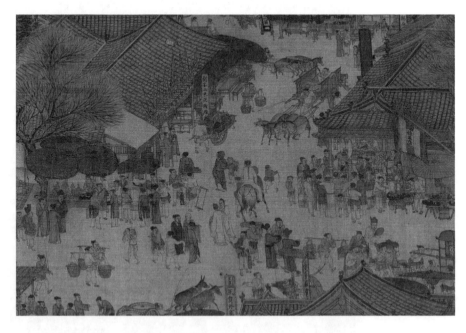

〔宋〕张择端《清明上河图》（局部），故宫博物院藏

宰相，在开封建房子，大厅前面造得很窄，仅能容一匹马掉头。有人说这太寒酸了，李沆说，这个房子要给子孙后代的，作为宰相的话，确实是小了，但要是只是个荫官，还是绰绰有余的。无独有偶，宋初的武将郭进在房子落成办乔迁宴时，让工匠坐上座，自己的儿子坐下座。人家问他为什么这样，他说工匠是造宅子的人，儿子们是会卖宅子的人。由此可见，宋朝的阶层流动已经较为频繁。

宋朝开始，国家不再干预土地兼并。科举几乎向所有男性开放，朝廷通过相对公平的考试选拔官员，个人奋斗、科举成功成为家族盛衰的决定性因素。"眼见他起高楼，眼见他宴宾客，眼见他楼塌了。"所有的一切都是可以获取的，也是会失去的。有人向上，就有人向下。这也就是生活在宋朝的人更加豁达、更加自由，也更加努力奋斗的原因。他们会有一个平常心，能为向上的欢呼，也能接纳向下的。

五、车喧马嘶在人境

北宋时期，有个偏僻小镇叫三鸦镇，在今天河北的边境，只设有一名镇官，俸禄微薄。当时为了阻止辽军骑马大肆南下，在河北边境广造河塘，所以水产作物丰富。但是市场上除了莲藕、鱼虾，竟没有其他物品供应了。三鸦镇地处偏僻，上级官员也很少到这视察。有一次不知道为什么，来了一名转运使。出人意料，三鸦镇上鸦雀无声。转运使走了一圈，发现官吏都已经离去，走到公堂之上，发现了一首小诗："二年憔悴在三鸦，无米无钱怎养家？每日两餐唯是藕，看看口里出莲花。"原来是前任镇官不堪忍受贫苦，弃官逃跑了。镇官好歹也是官，

〔宋〕赵令穰《陶潜赏菊图》，台北故宫博物院藏

竟然沦落到一日两餐吃藕的地步，可见边境小镇的落后与小官的贫困。这是宋人想要的田园吗？

同样在北宋，有位名为赵令穰的皇族画家，画过一幅《陶潜赏菊图》。他是宋太祖赵匡胤的五世孙，其子赵伯驹也是宋代著名的画家。"结庐在人境，而无车马喧。问君何能尔？心远地自偏。"这是陶渊明的《归园田居》。

陶渊明有一颗热爱自由、向往自然的心。身为皇室成员，赵令穰

自然也是向往无拘无束的自由生活的。田园生活，恰好跟自由紧密相关了。而单纯的田园生活，并没有那么多诗情画意，诗意是像陶渊明这样自由的灵魂赋予的。

《陶潜赏菊图》描绘的是在临江小亭中内，二人对酌的情景。画作层次分明，远处雾锁群山，幽远缥缈，近处红枫翠竹掩映，溪涧江水环绕，意境淡雅邈远。据说，画中对酌者所饮的正是重阳节的菊花酒，二人把酒对饮，相谈甚欢，世外桃源中的悠然自得之情也呼之欲出。相比于三鸦镇，这恍如世外桃源般的临江小亭才是宋人向往的田园生

活吧。

　　向往归向往，但是总体而言，宋人进城居住仍然是主流，直到今天依旧如此。宋代的官员要进城，因为官员们对国家的依附性增强，越来越多的官员在获得任命之后就会从故乡"连根拔起"，搬入城市居住，在故乡以外的地方购买田地房产，死后也不一定葬入故乡。比如，仁宗朝文官欧阳修是吉州吉水（今属江西）人，他的父亲葬在泷冈，欧阳修也写下千古名篇《泷冈阡表》，追忆父母生平。但是，欧阳修中年之后搬到了颍州（治今安徽阜阳），那里百姓淳朴，土厚水甘，直到离开颍州之后，他的"思颍之念，未尝少忘于心"，这种思念之情被欧阳修表达到诗词之中，到了南京之后，欧阳修作诗十多首，皆为表达思念颍州之意。1070年，欧阳修回乡拜祭了父亲的坟墓，写

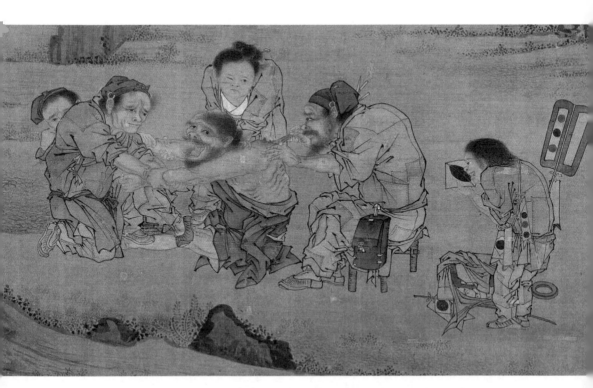

〔宋〕李唐《灸艾图》（局部），台北故宫博物院藏

下《泷冈阡表》，次年正式退休，归老颍州。南宋乐平（今属江西）人洪迈对欧阳修没有回到故土十分介意，他批评欧阳修的思颍诗没有一个字提到故乡坟墓。洪迈说："予每读二序，辄为太息。"①其中"二序"为《思颍诗序》和《续思颍诗序》，洪迈的"太息"颇有道理。时代的变化，使得有越来越多能够在城里大展身手的年轻人进入城中，开始了新的建设与生活。

城市有城市的好处，与人生老病死息息相关的，就是医疗条件。《灸艾图》（又名《村医图》）为南宋李唐所绘。画中可见一走方郎中为村民医病的情景。在一片树荫下，坐在矮凳上的郎中手持燃着的艾条，正为患病老翁治疗。因艾灸熏灼伤口很疼，接受治疗的老翁正大张着嘴巴叫疼；他面前有一人以双手紧捏其左手腕，同时用脚踩住其左腿，保证他不扭动；老翁的右侧是一老妪，也使劲按住他，用脚踩住其右腿，正半眯着眼睛，一副想看又不敢看的样子；还有一个小童，一边双手拉住其右手腕，一边躲到大人的身后，吓得不敢看。红红的艾头在老翁的身上一下下熏灼着，走方郎中身后的童子已备好狗皮膏药，待艾灸结束，就将膏药贴于病灶处。画中人物表情刻画生动，南宋现实生活场景跃然纸上，此画颇为写实。从人物着装和画中背景可以看出，这应该是经济发展落后的偏僻之乡，缺医少药或为常态，只有走方郎中能为村民医点小毛病。

医疗只是最基本的生活条件之一，除此之外，还有诸多娱乐设施。北宋张择端所绘的《清明上河图》展现了北宋都城开封的繁华与壮丽。作为政治中心，开封汇集了大量优秀的人才与丰足的物资。在人流和物流的集中之处，"天下熙熙，皆为利来；天下攘攘，皆为利往"的商业街市，便迅速繁荣起来。从画中可以看出，街上行人络绎不绝，

① 〔宋〕洪迈：《容斋随笔》，中华书局，2005年，第275页。

两旁店铺鳞次栉比，既有梳妆店、茶壶店，又有银店、药材店、字画古玩店等，可谓各行各业一应俱全，充分体现了城市生活的丰富与便捷。

纵然田园生活万般不便，而只自由无拘这一项优点，便可令皇室中人心生向往，而被富贵都市迷乱双眼的文人士大夫，是否也会在读到"采菊东篱下，悠然见南山"这样的诗句时对田园生活有所期待呢？

究竟是田园还是城市，这是宋人在选择，也是我们在选择。

六、无肉何以尽欢

现代人到了杭州，除了去暖风依依的西湖转一圈，或许还会去楼外楼或者寻常小店点一盘东坡肉尝尝鲜，感受一下宋代大美食家苏东坡的潇洒与不羁。

"吃肉"是一个重要的生活问题。东坡肉用的是猪肉，可见当时猪肉是一种容易获取的、较为常见的肉源。北宋张择端《清明上河图》

〔宋〕张择端《清明上河图》（局部），故宫博物院藏

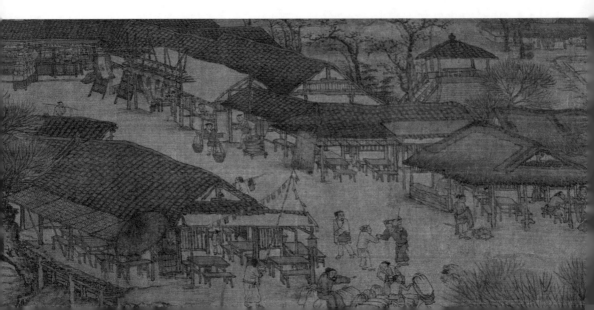

有这样的一角：画面中有一群猪从树荫下晃晃悠悠走了出来。宋人孟元老在《东京梦华录》中追忆了北宋末年赶猪进开封城的场面，煞是可观："唯民间所宰猪，须从此入京，每日至晚，每群万数，止十数人驱逐，无有乱行者。"①赶猪人从南薰门将次日待宰的数十万头猪赶入开封城，次日天一亮，这些活蹦乱跳的猪就成了砧板上的肉："坊巷桥市，皆有肉案，列三五人操刀，生熟肉从便索唤，阔切、片批、细抹、顿刀之类。""黄州好猪肉，价贱如泥土。贵者不肯吃，贫者不解煮。"猪肉遇上爱吃能煮的苏子瞻，就有了千古美味"东坡肉"，想来也觉齿颊生香。

时间再往前一点，"吃肉"是一件很奢侈的事情。《曹刿论战》中提到，齐国要攻打鲁国，鲁国的平民曹刿请求面见庄公讨论战局。曹刿邻居嫌他多事，说："肉食者谋之，又何间焉？"曹刿回答："肉食者鄙，未能远谋。"说肉食者见识浅薄，没有远虑。"肉食者"指吃肉的人，引申为当权者。可见，吃肉在当时是件稀罕事儿，并不是普通百姓都可以吃上的。

那么，古人所吃的究竟是什么肉？牛肉虽美，但绝对不是评书说的那样，随便就能让小二"切两斤牛肉来"。牛和马一样，是主要的动力来源，古人耕种和打仗，都离不开这些。按照《礼记·王制》的记载，"天子社稷皆大（即太）牢，诸侯社稷皆少牢"，大牢（牛、羊、猪三牲）、少牢（羊、猪二牲）都是尊贵的祭品，非寻常肉食，因此不可随意宰杀。

秦汉时期的肉食种类，主要是猪、狗、羊、鸡和各种野味。猪和狗是最常见的肉源。汉画像石《庖厨图》中就可以看到有一妇人在烧火，其后方挂着两条鱼，在厨房右侧的石壁上，悬挂着羊腿、羊头、牛头、

① 〔宋〕孟元老：《东京梦华录笺注》，中华书局，2007年，第59页。

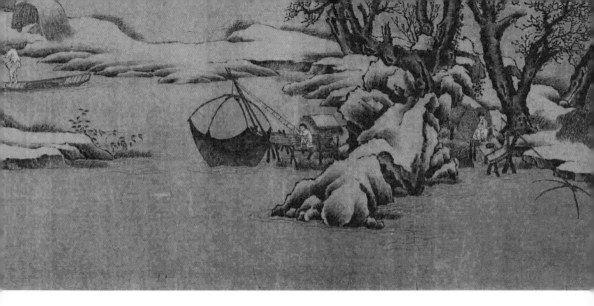

〔宋〕佚名《雪渔图》（局部），故宫博物院藏

猪头等等各类肉食。通过这些画像，我们可以对汉代肉食种类有更加直观的认识。从北朝开始，随着游牧民族的南下，中原的肉食习惯发生了重大转变——羊肉变成了统治阶级的最爱。宋朝的御厨原则上不做猪肉，实际上还是有的，只是不多。

农耕社会，老百姓难得有肉吃，自然不会挑剔，因此百姓之中，以猪肉为食的不在少数，否则，我们也无法看到《清明上河图》中那赶着一群猪的场面了。除此之外，日常的动物性蛋白质来源，主要是小鱼、小虾和鸡蛋。《雪渔图》是宋代佚名画作，它呈现了一幕在冬日雪景中人们捕鱼的情景。画中既有撑伞捕鱼的人，又有下罾捞鱼的人，还有岸边骑驴的旅人。冬雪初霁，溪江岸边有数人下罾捞鱼，他们弓身压着渔网的支架，静静地等鱼儿入网，旁有一扛竿敝衫者，似乎等会儿要下去捞浮着的鱼篓。画作笔触精妙细腻，构图疏朗简约，似也稍稍淡化了雪霁后的冬日寒意。

这些肉食的做法，在宋代炒法推广以前，主要是炖煮和烧烤两种。烧烤在古代叫作"炙"，与炙齐名的肉类烹饪技法是脍，就是细切的生肉。

这绝不仅是日本的传统，中国古代就有，且吃了很多年。唐代的时候，脍的做法开始由北向南的转移。南方尤其是江南一带，鱼米之乡，因此生鱼成为脍的材料。北方很少有人吃生鱼脍，这道菜就成了南方人的家乡菜。北宋的梅尧臣家里有个老婢十分擅长做鱼脍，于是江西吉州人欧阳修、临江人刘敞和刘敛兄弟每每想吃鱼脍了，就提着鱼去拜访梅尧臣。而每当梅尧臣得到了新鲜的鱼，也会催促着各位好友前来共享。"庆历新政"失败后，欧阳修外放河北，有人大老远送了梅尧臣十六尾鲫鱼，梅尧臣想到当年与欧阳修同食鲫鱼脍的情景，黯然神伤，"欲脍无庖人，欲寄无鸟翼"。好友一起吃鱼，不仅仅是品尝鲜美的鱼肉，也是一种享受肆意人生的潇洒与自由。

北宋时，开封周边的燃料供应已经比较紧张，所以开始流行炒。除了这个原因，之后的士大夫行为方式也发生了变化，他们变得越来越文雅，或许觉得自己动手烤肉"有辱斯文"，炙的做法慢慢地就少了。脍食因为不卫生，也逐渐淡出了人们的视野。"脍炙人口"中的两种肉食做法，由于种种原因淡出，但是在现代全球化的过程中，作为异域美食又丰富了华夏美食。如宋代一样，饮食的多元不仅意味着口味的宽容，也意味着见识的增长和胸襟的开放。

七、邮递条条通南北

从古至今，中华大地的道路上始终是人流不息、物流不断。假如我们以延时摄影的方式在某条古道旁放一台摄影机，拍摄一千年、两千年，然后浓缩起来，我们可以看到的是古道上有时稀疏有时稠密，

但从未断绝的人流。那么，这些始终在路上的人都是谁呢？他们又休息在何处？

与北方游牧民族"逐水草而居"不同，南方农耕民族的常态是"落叶归根""终老故乡"。农业推广的结果就是将人编户齐民般固定在土地上。但是，人流始终不息。除了官员要出差之外，还有一种期望着当官的人，这就是科举时代催生的赶考人。

《湖山春晓图》是南宋陈清波所绘的一幅淡雅的早春西湖小景图。全图中心部分为一处绿树掩映下的廊檐翻飞的层楼，楼后有阡陌水田纵横交错，远水接天，近水横卧，意境清雅幽远。而在最下面的长堤上，散落着瘦松数株，赶路人两三位，其中一骑马者，一抱琴者，一挑担者，他们一边赶路，一边似在品评身后的无限风光。此画面像极了进京赶

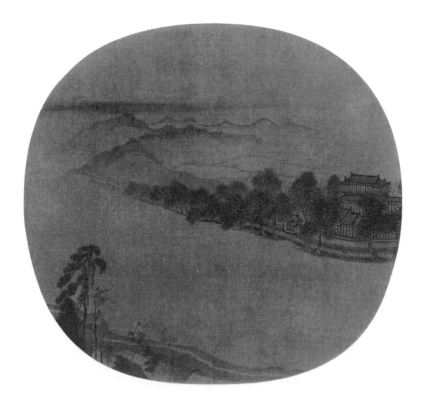

〔宋〕陈清波《湖山春晓图》，故宫博物院藏

考者在路上追昔抚今、赋诗抒怀的情形，也侧面展示了宋人在旅行时的状态——无匆匆赶路，无明确目的，闲散自然。

文人赶考在普通的客栈休息，官吏出差则在驿站小憩。驿站是古代传递公文的官员中途换马、休息之处。表示驿站意思的"站"这个词到元代才出现，"驿"则是早就有的。驿与关不同：关是审查、排拒与隔离，如"海关"；驿则代表着服务、沟通与交流。驿主要提供两种服务：一是向过往的官员、使节提供食宿、交通的便利；二是传递文书，向各级官府的上下行公文。从宋代开始，驿也开始传递官员的家书了，这有点像今天的邮政系统。不同时期的驿，有不同的特点。

《雪中行旅图》描绘了一支由十一匹驴组成的驴队，它们正驮着沉重的口袋，结队穿越山谷。押送这支驴队的共有九人，有专门负责担挑行李和物品的，也有在转角处指挥驴队的，各有分工，秩序井然。队伍最后那位骑马的人似为这支队伍的首领。这几人的头上都戴着浅色的笠形帽，让人不禁联想起士兵的军帽。从队伍的构成和人员装扮来看，这幅图展现了宋时"纲运"的场景。

所谓"纲运"，是唐代以来便有的制度，即把大宗的货物编成不同的"纲"，成组完成跨区域的运输，主要用于保证京畿和军队所需。宋代"纲运"多以官运为主，由政府调动以厢军，辅以征集或雇佣的民夫。"纲运"若走水路则由船运输，称为"漕运"，走陆路则以车载和骡驴驮载，又称"车纲"或"骡纲"。《雪中行旅图》就是一种"骡纲图"。之所以将"骡纲"与冬景联系在一起，应该是为了凸显彼时远距离运输的艰辛不易。

"一骑红尘妃子笑，无人知是荔枝来。"让贵妃眉开眼笑的荔枝从两广送到长安城，要保持新鲜，最主要的就是速度。在旅行速度不变的前提下，提高速度的办法只有一个——接力。驿提高速度用接力的方法，自汉武帝始，到了唐代更盛，刘晏所创立的"度支递"后来

成为唐代国家的专业文书传递系统。宋代延续了这一新制度，驿负责人员接待，递负责文书传递。递分布比驿更为广泛，"以县为中心，向四面八方辐射"，山野荒漠之中也有递传之路。这些驿递之道，如同血脉一般，将宋王朝重要的信息传至疆域的每一个角落。

官方允许家书传递，是宋朝开始的事情。宋仁宗景祐三年（1036）下诏允许家书传递，是非常体贴的德政。官员宦游，远离故乡亲人，如果不是达官显贵，谁有能力派人传书？这个制度惠及众多小官。当然，官员的家书也增加了邮递系统的负担，拉低了邮递速度。南宋中期创立"摆铺"，专营成都与都城临安之间的信息传递，根据记载，基本

〔宋〕佚名《雪中行旅图》，日本私人藏

上两地的信息交流也需一个月才能送达。

靠人力、畜力，哪怕是驿递这样的接力快跑，速度也是有限的。所以，古人对距离所造成的分隔感比今人要敏感得多，创造了大量的思乡诗。今天高铁、飞机高速发展的时代，我们很难再体会古人因时间迟滞而带来的强烈思念了。

不过宋朝时期邮递已经遍布大江南北。相较于宋朝，现代不仅在空间规划上更胜一筹，方式种类上早已超脱邮局。最重要的是，随着光阴的前进，人们对时间的把控越来越精细，技术不断进步，追求越来越高速的传递系统。

八、北面南米皆中华

说起《水浒传》的著名人物——武大郎，不管他与潘金莲的故事有多少离奇，有几个版本，关于他的职业毫无疑问——他是卖炊饼的。孟元老在《东京梦华录·饼店》中这样描写宋人卖炊饼的情形：武大郎仅仅在老家阳谷县卖，在北宋都城开封，他的同行"武成王庙前海州张家""皇建院前郑家"则把饼店做到了"每家有五十余炉"的超大规模。就如同今天的早餐店一般，每天天不亮，伙计们就"捍剂卓花入炉，自五更卓案之声，远近相闻"。① 捍，今人多作"擀"。武大郎的炊饼和东京城卖的饼，有蒸的，有炸的，有烤的，唯独没有煮的。

其实，历史上是有"煮饼"的。《世说新语·容止》中记载了一

① 〔宋〕孟元老：《东京梦华录笺注》，中华书局，2007年，第33—34页。

个有关煮饼的故事。曹魏时期的何晏"美姿仪""面至白",在魏晋南朝时期,男性追求肤白貌美,已经到了一种几乎变态的地步,男子会抹白粉,给自己化妆。魏明帝为了验证何晏到底是天生的还是后天化妆形成的白脸,于是"正夏月,与热汤饼",大夏天让人煮饼给何晏吃,何晏吃得满头大汗,"以朱衣自拭,色转皎然",肤色像月光一样皎洁,更好看了。

这种热汤饼的做法,是把面团擀成两指宽的面片,两寸一断,再用手把这两指宽、两寸长的面片尽量扯薄,越薄越好,开水下锅,大火煮熟。煮熟之后,浇上肉汁就可以了。听起来,是不是与我们今天的兰州拉面的做法有些相似?说白了,"热汤饼"大概就是打卤面片,好像没什么稀奇的。

但是,面食对于古人而言,可是一种稀罕物品。不然魏明帝也不会把它赏赐给何晏。面食成为主食的这个过程,发生在唐宋时期。"北人食面,南人食米"的习惯就此形成,一直延续至今。而这场革命的开端,就是"饼"的出现。宋人黄朝英《靖康緗素杂记》说:"余谓凡以面为食具者,皆谓之饼,故火烧而食者呼为烧饼,水瀹而食者呼为汤饼,笼蒸而食者呼为蒸饼,而馒头谓之笼饼,宜矣。"[1]宋人在这里解释"饼"这个词,说明"饼"已经退出了日常食用主角。何晏吃得大汗淋漓的"煮饼",在此时被称为"面"。汉语中的"面"在"麦粉"的含义之外,又添加了"面条"的义项,这大约起源于宋朝。

宋朝时期,面的品种很丰富。北宋开封的小吃店分成三类:分茶店供应冷淘、罨生软羊面、桐皮面等,南食店供应桐皮熟脍面等川饭店供应插肉面、大燠面等。食客可以各取所需。当然了,也有路边还在卖的"饼"。在北宋张择端《清明上河图》的首段,我们可以看见

① 〔宋〕黄朝英:《靖康緗素杂记》,中华书局,1985 年,第 42 页。

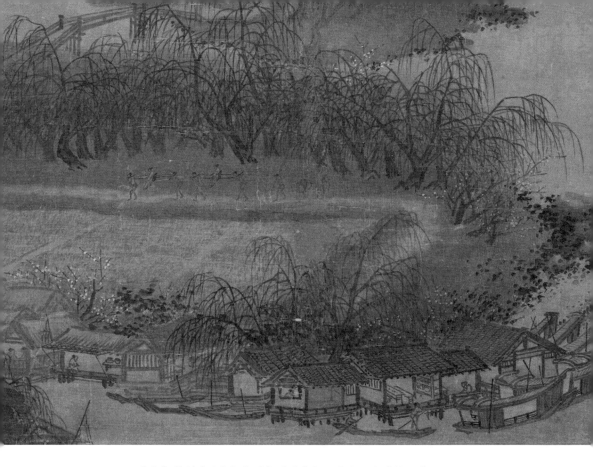

〔宋〕夏圭《西湖柳艇图》（局部），台北故宫博物院藏

这样一幕街景：在护城河桥靠左边，有一个摊位，小摊上面虽覆有伞盖，但依旧可以看到一个挨一个齐整码放的圆形食物。放大后看，还能看见上面密密麻麻的小黑点儿。有人说这是西瓜，但是清明前后不是西瓜上市的季节，摊贩也不会一次性切开这么多西瓜，所以这些圆形食物只有一种可能——胡饼，类似今天新疆的馕。饼上黑点可能是黑芝麻。随着人群迁徙，国内外饮食文化不断交流，中国饮食传向了更远的地方，面食就是其中之一。这种和而不同、开放包容的美味，在满足了人们味蕾的同时，也进一步丰富了华夏饮食文化的基因。

　　到了南宋，临安则出现了专业的面食店，卖丝鸡面、三鲜面、鱼

桐皮面、盐煎面、笋泼肉面、虾鱼棋子、七宝棋子、丝鸡淘、抹肉银丝冷淘等。"棋子"是形如棋子的水煮面食，"淘"是过水面，"冷淘"就是凉面。《西湖柳艇图》是南宋夏圭所绘的一幅西湖边上的风景图。画作远近分明，层级清晰，近处的元素颇为丰富，柳堤、田垄、水榭、画舫、湖泊、食客等错落相间。我们将画面拉近，便可以看见沿岸食店中落座的食客，以及店内陈设的器物与食材。夏圭此画作于南宋"偏安"时期，宋金两不相侵的状态下，城市的各行各业便得到了相对稳定的发展空间。至于西湖边上的食店中售出的是丝鸡面、三鲜面，还是鱼桐皮面，或是其他，就不得而知了。

　　宋室南渡将麦的种植推广到了长江以南地区，但是，小麦过江并没有改变南方人吃米的习惯，点心归点心，米饭归米饭。饮食处于不断的变化之中，但是通过今天的饮食，我们仍可以窥见北宋东京的多样饮食，也是在不断的革新中，中国迸发出独特的味道。和而不同，包容与开放，是宋人的饮食之道，也是中国人千年的处世之道。

风雅悦活
FENGYA YUEHUO

动静之间皆生活

一、"渔"乐，钓的是一种态度

在旧石器时代，先民们为了便利捕鱼，学会用骨制鱼钩钓鱼。不过这个时候的垂钓仅仅是作为一种捕猎食物的手段。到了物质比较丰富的时代，垂钓以一种追求乐趣的纯粹的休闲生活方式出现在人们眼前。

宋朝时期，垂钓已经成为一种相当普及的休闲活动。每年春天，君主会邀请大臣前往后苑赏花钓鱼，并将此作为一项礼制固定下来。《宋史·礼志》中记载："雍熙二年四月二日，诏辅臣、三司使、翰林、枢密直学士、尚书省四品两省五品以上、三馆学士宴于后苑，赏花、钓鱼，张乐赐饮，命群臣赋诗习射。赏花曲宴自此始。"[1] 北宋皇家林苑金明池春季对市民开放期间，也会推出"有偿钓鱼"的项目。《东京梦华录》中这样描述道："其池之西岸，亦无屋宇，但垂杨蘸水，烟草铺堤，游人稀少，多垂钓之士，必于池苑所买牌子，方许捕鱼。游人得鱼，倍其价买之，临水斫脍，以荐芳樽，乃一时佳味也。"[2]

在宋画中，也能寻见许多悠闲渔钓的踪影。故宫博物院藏有一幅宋人所作的《渔乐图》，画作中所绘场景是三条小船相会在一起。其中近处的是一叶扁舟，一个老头站在船头，正和游船上的妇人攀谈着，不知他们是在熟人间相遇的闲谈，还是陌生人的礼貌问路。两条游船

① 〔元〕脱脱等：《宋史》，中华书局，1977 年，第 2692 页。

② 〔宋〕孟元老：《东京梦华录笺注》，中华书局，2007 年，第 182 页。

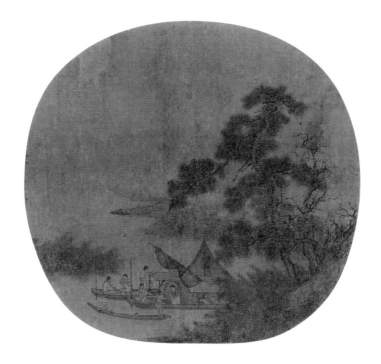

〔宋〕佚名《渔乐图》（局部），故宫博物院藏

上能看见的有八人，靠近扁舟的船上好似是幸福的一家四口，船头坐着垂钓的丈夫，但此时他的注意力可不在鱼钩上，而是被妻子和扁舟老头的交谈吸引着转过头去。船内坐着两个小孩，其中一个比另一个高出一个头呢，相向坐着的孩童不知被什么趣事逗笑了，真是热闹。而较远的那条游船上，船板上坐着两个不知是在品茶还是饮酒的男人，还有一个男人站着，但似乎此刻正准备进船篷，篷内有个女子倚靠着，微微低头……以"渔"为欢，其乐融融，《渔乐图》反映了宋代一家人出游的休闲方式，也提供了一种感受大自然、亲近大自然的途径。

宋代绘画中的渔钓被赋予以深远的人文想象和思想内涵，舟网与钓竿像是宋代绘画中一个的寓旨，是一个身不能至、心向往之的精神

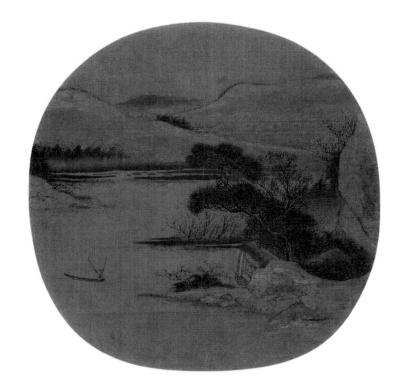

〔宋〕张训礼《春山渔艇图》，故宫博物院藏

天堂和理想家园。宋代文人士大夫，无论在朝与否，"渔钓"似乎承载了当时文人天人一体、浪迹精神、恣肆江湖、洁身自好的人生理想和生命追求。

　　《春山渔艇图》是南宋张训礼绘制的一幅扇面画。远山层叠，近处的水面上有一位渔夫高举着两根长杆，像是刚刚劳作归来。为什么这么说呢？看那岸边的那棵老松枝干伸向水面的模样，好似招呼渔夫回家的伙计；江岸边上筑着一茅舍，背靠遒劲苍松，面向汤汤水面，掩隐于山石之后，营造出一派恬淡安逸的景象来。屋里露有一个人的身影，或许是渔夫的家人已备好饭菜等他归来。远山缥缈绵长，近处

古松苍翠繁茂，桃花点点娇嫩，浩荡的水面上横着一叶归家的行舟，整幅画作洋溢着无边的春意，充满生机，体现了一种积极勤劳、乐观向上的生活态度。

夏季，最适合驾一叶扁舟荡在翩翩荷叶之中泛游了，宋人更有奇特的想象中的享受。《莲舟仙渡图》中有位仙人坐在一张大大的荷叶上，手上还拿着一本书，既漂浮在宽阔的水面上，又徜徉在知识的海洋中，真是惬意。大叔已经穿得够凉快了，但他的身旁还放着一把扇子，可以说纳凉装备很是齐全了。此图虽无法确定绘者是谁，却暗合胡仔《苕溪渔隐丛话》前集中所记情景："李伯时画太一真人，卧一大莲叶中，

〔宋〕佚名《莲舟仙渡图》，故宫博物院藏

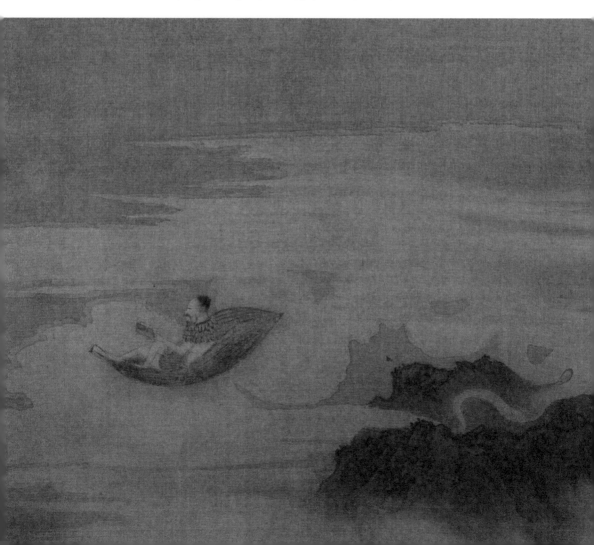

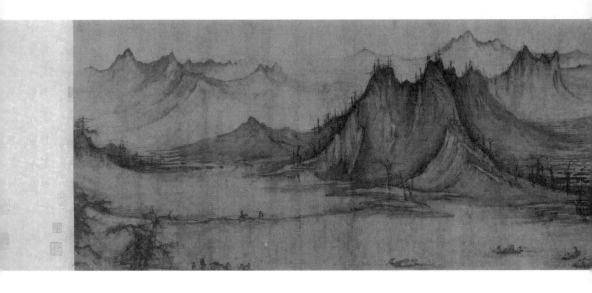

手执书卷仰读，萧然有物外思。"这叶莲舟将要行至何处，谁也说不准。大概这就是心之所向，素履以往吧！或许等仙人手上的这本书翻到了末页，莲舟就靠岸了。

到了深秋时节，秋水潦缩，渔人在江边忙碌地捕鱼，江边的树木落叶纷纷，又显现出一种清冷的感觉。许道宁的《秋江渔艇图》就给人一种冷寂峻峭的意境。图中山峰大多是悬崖峭壁，耸立如屏，是华山风貌，但底下迂回曲折的溪水汇成大河，却是许道宁的想象。然而水色映照山光，更显得大气磅礴。水中有四五渔舟，渔夫或担网，或撒网，或收网，忙忙碌碌，似闻呼唤之声。一旁的长堤小桥上，有人担物，有人笠帽骑马随其后。人物十余位，虽小不盈一厘米，却也刻画精细，各有姿态。

在现今流传下来的宋画当中，有一幅看似极为普通的"老头钓鱼"图，却被誉为"神作"，这就是马远所作的《寒江独钓图》。整个画面只有一舟一人，以及小舟周围寥寥几笔的淡墨水波，萧索空阔的景象却留给观者无尽的想象空间。马远用极其含蓄的手法表现出他对国

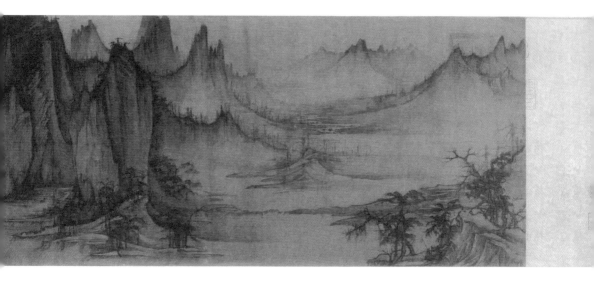

〔宋〕许道宁《秋江渔艇图》，美国纳尔逊－阿特金斯艺术博物馆藏

破家亡，对外来侵略者的憎恨，把南宋民间的那种悲凉萧瑟感全部画了进去。画中只有一船、一人、一钓，空旷而荒凉，有萧瑟的意境之美，透着一种禅意。

寄亡国之痛于画的还有李唐的作品。先来谈谈他的《清溪渔隐图》。整幅画面显现给观赏者的是溪流环绕、茂树成林的渔村，一场雨水过后，溪水涨溢，树木仍然是湿漉漉的，林间水汽弥漫，一个在溪边孤舟垂钓的渔者，点出了画面的清新之意。从作品的名称来看，"渔隐"显然有归隐的意味。画面中一渔父乘一叶扁舟泊于山石芦苇间，头戴斗笠垂钓于船头，表情专注，隔绝了世间纷扰，独享宁静。这种转而宁静幽远的画风像是一种对现实的妥协，或是一种无奈与安抚。他的《松湖钓隐图》也颇有这番意蕴。高山之下，一泓清泉，一渔翁悠然自得，坐船头而钓，见远处一棵松树，便忍不住远远眺望，给人以恬静舒雅之感。对比那小小的渔翁与巨大的松树，更显"隐"字。松树运用深色，细致地描绘出皲裂粗糙的树皮和深色坚硬的树叶，而渔翁则运用淡色，几笔掠过，或许是为了给人视觉上产生云雾缭绕的仙境之感，又或许

〔宋〕马远《寒江独钓图》（局部），日本东京国立博物馆藏

是为突出其在极远处。画者特地将远近两处突出对比，构思巧妙，给人以美的享受。

　　渔钓文化自先秦时代起一直具有极强的生命力，它作为一种长盛不衰的隐逸文化，在宋朝所特有的时代背景下达到了较为鼎盛的时期。"穷则独善其身，达则兼济天下"体现了宋代文人士大夫阶层的理想情愫和入世精神，反映自然、淡远、静冷和野逸情趣的山水画可以体现宋代文人的审美风向，结合了自然和人双重要素的"渔钓"题材山水画更能体现宋代文人的人生理想。

二、开"盲盒"挑战

"走过路过，千万不要错过……"这样的吆喝声未免也太没有新意了，"贵出如粪土，贱取如珠玉"，"商圣"范蠡早就摸透了商品营销的重点，在商品兴盛的时候就要赶紧出手，加强推销，可不能等到它过时了，那一副不值钱的样子有够让你愁眉苦脸的。

宋朝商贾是如何促销的呢？商家们为了使货物赶紧出手，绞尽脑汁，那可是什么法子都用上了，打折、送券甚至送货上门等等，一切为顾客服务。倘若你的预算有限，看上了大件但没办法付全款的，一切都好说，可以选择账单分期，只要商量好了分期的期数以及每期还款的利息，抵押上自己暂且用不到的贵重物品，东西先拿回家用，早用早享受，是不是跟现代社会很像？

在这些五花八门的促销手段中，最受欢迎的可能莫过于"关扑"了。《梦粱录》里这样记载道："大街关扑，如糖蜜糕、灌藕、时新果子、像生花果、鱼鲜猪羊蹄肉，及细画绢扇……诸般果子及四时景物，预行扑卖，以为赏心乐事之需耳。"[①] 这类套圈、转盘抽奖的销售方式，叫"关扑买卖"。《清明上河图》里也重现了关扑游戏中的套圈活动，看那儿围着这么多人就知道，这游戏是真的吸引人。

关扑，相当于现在说的"博彩"。商家用预售的各种商品作为彩头，顾客将钱或物品作为赌注，按照约定的方式，如抛掷铜钱猜正反

① 〔宋〕吴自牧：《梦粱录》，浙江人民出版社，1980年，第119页。

面，顾客猜对了就可以打折或者免费拿走商品。这种摇奖的形式很容易地拿捏了人们想要与运气"搏一搏"，万一幸运之神降临，有机会"单车变摩托"的心理。

以钱赌物，可以以小博大，用一块钱去关扑几块钱甚至几十块钱的东西。"有以一笏扑三十笏者"，有些关扑有三十倍的赔率，三十块钱的东西，只出一块钱就可以关扑，胜了相当于花了一块钱就买到了三十块钱的东西，妙哉！运气好的话，那真是赚了，就像现在开盲盒一样，抽到了隐藏款的那都是被幸运眷顾的人了。所以兼有买卖和娱乐功能的关扑备受欢迎，一时风靡大宋。

不过无论关扑多么有趣，它总归算是一种赌博性质的游戏。北宋政府是禁赌的，《宋刑统》规定："诸博戏赌财物者，各杖一百。"关扑也属于"博戏赌财物"之列，受到管制。但是老百姓实在是太上瘾了，宋政府也就顺应民情，在重大节日开放赌禁。北宋时期，开禁的日子分别在元旦、寒食、冬至三大节日期间。现代著名连环画家王弘力的《古代风俗百图》中有张画像描绘的就有宋人关扑的场景，呈现的是宋朝上巳时节，人们担酒上坟，路旁有不少卖粉捏孩儿、像生花果等物的摊贩，以赌掷财物吸引过往路人。到了宋徽宗宣和年间，从十二月就可以进行关扑活动了，持续时间超过一个月。地点一般在百姓聚居或者买卖频仍的地方。除此之外，皇家园林金明池与玉林苑在开放期间，也准许市民入园游玩，进行关扑。

在开封，上至皇亲国戚，下至扫地跑堂的，没有人不爱关扑的，就连皇帝对关扑也是相当"上头"。据说，宋仁宗没事的时候就经常在宫里和宫人玩关扑游戏。但仁宗的手法比较笨拙，有一次他输了千钱还想捞本，便向赢者商量，借给他输掉的一半钱再玩关扑。宫人怕他再输了不还，不肯赊账给仁宗，说笑道："您贵为天子，还在乎千钱吗？再去取点来玩便是了。"仁宗却一本正经地给自己的赖皮找理由，

假惺惺地辩解说，自己的钱都是天下百姓的血汗，怎么能一天就妄用百姓的千钱呢？

宋理宗也喜欢关扑游戏。每年春天，理宗喜欢让小太监们在内苑效仿市井关扑之戏，在御座前互扑为乐。小太监们使用着特制的"内供纯镘散钱"即全铸成背面的散钱玩关扑，在博得皇帝一笑之余，借机从内帑支出中小赚一笔。据《武林旧事》载，理宗还让"小珰内司列肆关扑珠翠冠朵、篦环绣段、画领花扇、官窑定器、孩儿戏具、闹竿龙船等物，及有买卖果木、酒食、饼饵、蔬茹之类，莫不备具，悉效西湖景物"[①]。在内廷中仿效再现西湖春游时候的市井生活，以满足自己不能亲历的帝王遗憾。此举甚至有内侍官员仿效，在世人春游时开放自家园圃，"悉以所有书画、玩器、冠花、器弄之物，罗列满前，戏效关扑"，以博一乐。

让人惊奇的是，关扑好像不只成人在玩，戏婴图中也发现了转盘图像的踪影。南宋画师苏汉臣画有一幅《秋庭戏婴图》，画作中的圆墩上就放着转盘模型，叫"人马转轮"。人马转轮是由"T"形小木架支撑着的一个暗红色边缘的圆形转盘，以圆盘中心为轴均，分为八个格子，各绘有不同图案，又有朱红木杆贯穿轴心，并于顶端向两边延伸出两个骑射的小人。绿衣小人右手高举，似在扬鞭；蓝袍小人头扎白巾，张弓欲射。木架左边有一尺白底描朱线的八格图案，即八宝纹纸格，此图案与轮盘上的一一对应。转盘可以拨动旋转，当它停下来时，上面的人马指针就会指向不同的图案，大概宋人就是这样区分输赢。"人马转轮"都已成了儿童的玩具，可见这一关扑工具在宋朝可以说是比较常见的了。

作为一种商品营销的手段，关扑在一定程度上起到了较大的作用，

① 〔宋〕周密：《武林旧事》，中华书局，2007年，第204页。

庭院秋好
红拾来放
呷童丹青相
傅神祠宁其
老相议风
壬申秋九阮

〔宋〕苏汉臣《秋庭戏婴图》，台北故宫博物院藏

但倘若娱乐过了头，必然会造成不良后果，带来社会问题。一些贫寒的商贩一旦赀财荡尽，便容易化成盗匪，引起社会动荡；官员与军队参与其中，难以避免会造成吏治腐败、军队战斗力下降等；以关扑设局骗人钱物的事例比比皆是，关扑汉沉迷其中，不务正业，败坏社会风气。

所以说，凡事都要适度，古时的关扑，当今的盲盒，都不要太上头了，"入坑"需谨慎，遇到钱财、心情两空的事，要坚决说"不"。

三、宋园世界，别有洞天

一部《梦华录》电视剧使得宋式美学进入大众的视野，《梦华录》的美，美在人物，美在服饰，美在构图，也美在建筑。受到经济、技术发展的影响，宋代的建筑师、木匠、技工、工程师、建筑构造和造型技术等都达到了一个新的高度。

宋朝诗词、绘画艺术的发达，深刻影响着园林文化。文人雅士对造园的广泛参与，也进一步提升了园林的品质，园林成为文人在俗世之外的精神家园。《东京梦华录》提到，"大抵都城左近，皆是园圃"，百里范围之内找不到一块空闲寂静的地段，春天到来的时候，"万花争出粉墙，细柳斜笼绮陌"，城内居民竞相出游，从城南到城北，皇家御苑、私家园林、佛寺园林、道观园林、官署园林和名胜风景区鳞次栉比、亭台楼榭、画桥流水美不胜收，令游者沉迷其中，乐而忘返。

宋园世界是什么样的呢？电视剧没看过瘾的，就从宋画里细细品味一番。

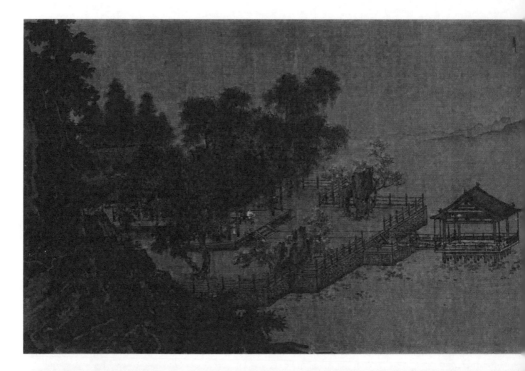

〔宋〕刘松年《四景山水图》，故宫博物院藏

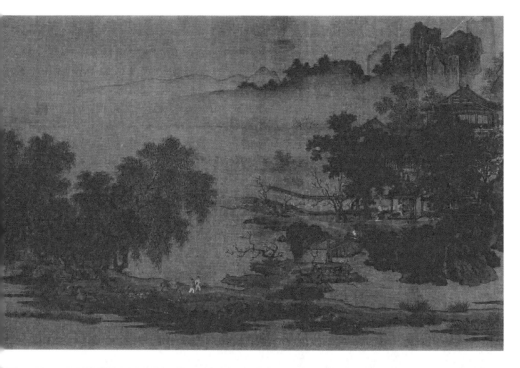

〔宋〕刘松年《四景山水图》，故宫博物院藏

　　宋朝的文人把自然浓缩于园林这一"壶中天地"，静享与世俗分隔的宁静幽淡，在园中独步、赏景、读书，或与友人共聚。李嵩的《水殿招凉图》常常被当作古代优秀的建筑设计来赏析，的确，画作中所展现出的屋顶形象和细节装饰很是丰富，水闸引湖水入渠道，流至宫苑内，这一具有代表性的夏季景观更能让人体会到居园者的家庭居住、游玩观赏等的日常，足见生活意趣。

　　宋代许多私家园林多属宅园性质，与园内居住者的日常生活起居

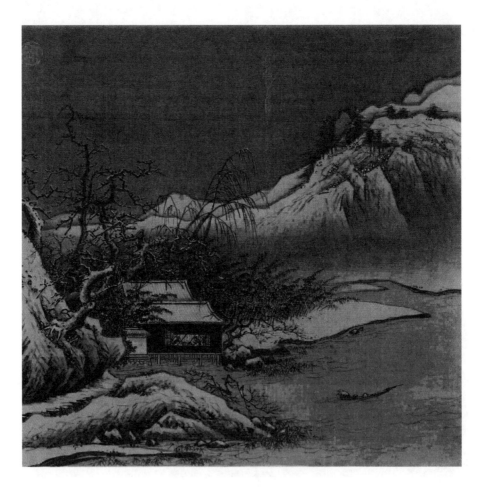

〔宋〕夏圭《雪堂客话图》，故宫博物院藏

〔宋〕夏圭《梧竹溪堂图》，故宫博物院藏

密切相关。这种人天双向交融的园林生活——"幽栖"，是人向自然的回归。其活动以实现身心解脱，达到超然的境界，或实现天人合一的理想为目的。正似刘松年的《四景山水图》里描绘的那样，有夏景图中主人在园中对着荷塘纳凉，有秋景图中主人于园中观秋景、听秋声。园林之美在夏圭的笔下，可以是两个人畅谈的《雪堂客话图》，抑或园主在苍郁的园林中独坐静思的《梧竹溪堂图》。

如果说独栖园林是一个人的高雅修行，那么文会雅集则是一场具有统一品行和人格理想、超凡脱俗精神的人欢聚一堂的思想盛宴。

马远的《西园雅集图》记载了宋哲宗元祐元年（1086），王诜与

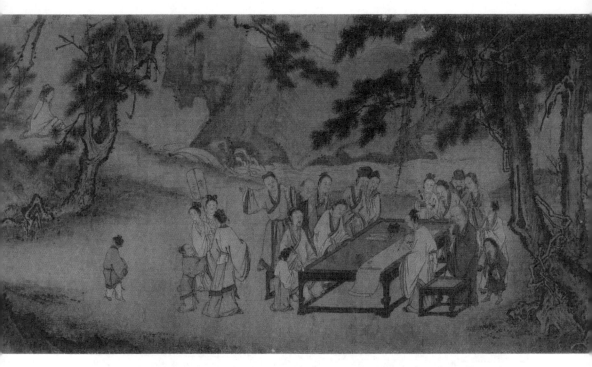

〔宋〕马远《西园雅集图》（局部），美国纳尔逊－阿特金斯艺术博物馆藏

友人苏轼、苏辙、黄鲁直、秦观、李公麟、米芾、蔡肇、李之仪、郑靖老、张耒、王钦臣、刘泾、晁补之以及僧圆通、道士陈碧虚在园中的一次雅集。他们或静坐于林木修竹中，或徜徉于小径，或弹琴听乐，或观赏书画。园中的翠竹昭示着王诜追求如同竹子一般，正直、虚心、忠诚、坚贞的品质，也是聚于园中文士的品德。

　　刘松年的《博古图》展示了在雅集中赏玩古器物的活动。郁郁森森的松林之中，几个文人墨客正在鉴赏古玩，有细细端详者，有欣然所悟者，有默默揣摩者，神情不一。远处侍女正催火烹茶，表示出一种清静脱俗的闲情逸致来。画作中的人身着色彩鲜艳的衣裳，显得轻松活泼，与背后大块浓墨层层渍染的松树、山石，形成刚与柔的对比，给人一种清新出尘之感。

刘松年的另一幅作品《撵茶图》只有简简单单的五个人物，虽然不像上文提及的作品那般宏大、复杂，但其生动的细节让人同样产生无限遐想。"草圣"怀素挥毫欲作书，学士钱起、戴叔伦围坐画桌旁。两个侍者或跨凳撵末，或执壶注茶，正备茶侍候。这算得上是一次小型的茶话会，文人们一边写字作画一边品茶，这种优雅的生活着实叫人羡慕。

宋人以多种游览形式来感受山水魅力与自然互动，以期与自然融合，其游赏体验也是中国园林美学建立的重要根基之一。乔仲常的《后赤壁赋图》依照苏轼《后赤壁赋》的叙述顺序次第展开，将赋文分为若干片段，其中第二段再现的是苏轼携酒、鱼而出，回首向倚门送别的妻儿打招呼的场景。苏轼在简朴的园中一手拎鱼，一手提酒，潇洒独立于自家庭院，遒劲的苍松与简洁的竹子暗示其自由适意的精神力量，暗含其高逸的品质。当然，此时的苏轼并不是真正的隐居，而是被贬谪。泛舟吊古，倒也有种山水游赏的滋味在其中。

"户庭虽云窄，江海趣已深。袭香而玩芳，嘉宾会如林。"宋人在其园林中，也遵循着"人与天调"的理念，将物质生活于精神文化相结合。四季轮回，万物更新，宋人的园林亦"顺天时、奉人事"，与春夏秋冬的更迭和十二时辰的更替相应，并根据时节的不同在园林中组织不同的活动：清明时游园踏青、清风花宴；立夏时尝新鲜果、品七家茶；中秋时园中赏月、对酒当歌；冬至时共食馄饨、品尝冬酿。

在北宋初期皇家推动下的"与民同乐"的文化基础、城市文明演变的物质基础以及体系化园林建设等要素的保障下，各级政府对城市公共园林建设和节日喜庆、欢乐氛围营造的主观意识得以强化，使雅俗共赏的游赏文化普遍兴起。

传为北宋画家张择端创作的《金明池争标图》，将金明池这座皇家园林的布局展示得清楚明了，在这里，所有市民在开池的季节都可

〔宋〕乔仲常《后赤壁赋图》（局部），美国纳尔逊－阿特金斯艺术博物馆藏

以入内赏玩。金明池水戏一年一届，在春季定期举行。到后来，春季游金明池便成了开封府的一大习俗，元宵节一过，市民们就准备好了游园。

宋朝园林里的活动真是五花八门，在规整的宫殿楼阁与街市之外，仅需一墙之隔，便能在其中享尽人生百态，一棵翠竹也好，一盏清茶也罢，在宋园世界里，总能找到自己的栖身之地。

四、全民"备奥运"，燃烧卡路里

从古至今，国人对体育运动的热情是一脉相承的。古之蹴鞠好比今之足球，古之捶丸好比今之高尔夫，古之投壶好比今之飞镖……提到宋代，或许脑海里闪现出来的是"风雅"一词。确实，无论是素雅的名贵瓷器，还是雅致的品茶、插花、挂画、燃香等雅集活动，宋朝的风雅气质总能引起人们无限的遐想与向往。实际上，"运动范"也是大宋另一个迷人的闪光点。经典名作《宋太祖蹴鞠图》就描绘了一场精彩的宋朝皇家级别的"足球赛"。

在这幅画面中，一共描绘了六个正在踢球的人。这六人分别都是谁？他们踢得又是哪一种球呢？据明代人考证，后排中间身材微胖，头戴花纹幞头，身穿翻领长袍，被两位大臣夹在中间的正是赵匡胤。此刻正在踢球的这位，则是赵匡胤的弟弟宋太宗——赵光义。他踢的球，看起来很像现代足球，古人称它"蹴鞠"。旁边那位头戴高冠、手撩长袍来接球的是曾经与赵匡胤拜过把兄弟的宋初名将——石守信。

从外形上看，蹴鞠与现代足球非常像，其实蹴鞠正是现代足球的

前身，它们在玩法上有很多相似之处。在北宋，蹴鞠运动是上自帝王、大臣，下至普通百姓都很热衷的一项体育运动。除此之外，它也是一种军营中常玩的游戏，还曾是军事练兵的一种方式。武将出身的宋太祖赵匡胤可是个"球迷"，他尤其擅长"白打"。"白打"以踢出的花样动作来判断输赢，也就是现在人们所说的"花式足球"。踢球时，用头、肩、背、腹、膝、足等部位接触球，动作变化多端，出神入化，可使"球终日不坠"。宋太宗也是个球迷。当时有个叫张明的人，经常陪宋太宗踢球，得到赏识，被封为供奉官。

这幅画作中，陪着北宋皇帝一起踢球的是北宋的开国功勋，都是宋太祖的重臣：赵普、楚昭辅、党进、石守信。后排左起分别是楚昭辅、宋太祖、赵普三人，前排左起分别是党进、石守信、赵光义三人。

宋朝喜欢蹴鞠的皇帝可不止这两兄弟，宋徽宗赵佶也是蹴鞠高手。《水浒传》中有一段描述他踢球的情景，见端王"头戴软纱唐巾，身穿紫绣龙袍，腰系文武双穗绦，把绣龙袍前襟拽扎起，揣在绦儿边，足穿一双嵌金线飞凤靴。三五个小黄门，相伴着蹴气球"。《水浒传》还描写道，高俅本是个不务正业的闲人，因踢得一脚好球，有让"气球一似鳔胶粘在身上"的本事，得到赵佶的赏识，成为宠臣。

这种轻松、日常的运动场景与威严、奢华的宫廷氛围形成反差，传递出北宋君臣同乐、感情融洽、祥和闲适的气氛，既是一种运动精神，也是一种治国理想。体育运动需要个人的球技和团队的配合，治理国家何尝不是臣子协助君王，相辅相成呢？

蹴鞠不仅有成年的，孩童也喜欢玩。在宋代苏汉臣《长春百子图》中，就有童子蹴鞠的场景。画面中四个童子中，右侧一个童子正在用脚踢起一个色彩艳丽的球，而旁边的三个童子正在津津有味地看着这个童子踢球。从宋代传承下来的文物看，蹴鞠这一运动在当时，不分男女老幼，都对此热爱有加。如宋代瓷枕中就有女子、儿童单独蹴鞠的图样，

而且还有蹴鞠纹饰的铜镜等，可见这一运动在民间普及的程度。

捶丸的前身是唐代马球中的步打球。当时的步打球类似于现代的曲棍球，有较强的对抗性。到了宋朝，步打球由原来的同场对抗性竞赛逐渐演变为依次击球的非对抗性比赛，球门改为球穴，玩法由唐代的"以球进入对方球门为胜"变为"以球入穴为胜"，名称也随之改称为"步击""捶丸"。捶丸与现在的高尔夫一样，从骨子里就透露出一股"讲究"的气息。宋人对捶丸场地的选择十分讲究，一般会选择有山有水有绿植的地方，让当时的贵族有一种身心愉悦的感觉。

捶丸运动从天潢贵胄中流行开来，并逐渐在民间发展。它的风靡程度不亚于蹴鞠，据《宋史·礼志》记载，宋太宗每年都要亲自主持仪式，组织朝廷官员和艺人们参加步打球游戏，举行捶丸活动。活动开始时，无论是大臣还是民间艺人都会上台表演捶丸技艺。孩童也非常喜爱捶丸活动，如北宋官吏滕甫，幼时"爱击角球"，他舅父范仲淹"每戒之"，他"不听"。宋人画有《蕉荫击球图》，就展现了两个平民家小孩玩捶丸的情景。

宋代陆地运动丰富，水上运动也丝毫不逊色。金明池这个皇家园林承载了太多精彩的水戏表演了，包括水战、百戏、竞渡、水傀儡、水秋千、龙舟争标赛等等。展开说一个大家比较熟悉的龙舟竞渡。从宋代《金明池争标图》可见，其画绘有大龙船，龙头处一人作指挥状，最引人注目的是一个裹有彩绣的"标竿"，各龙船赛手们都注视着这个标志，挥动双桨击水奋进。

由宋真宗时期开展的"争标"竞赛，此后每年春季在金明池不断举行，真宗也鼓励广大市民阶层积极参与到"争标"的竞赛和观赏中来。吸引着广大市民参与到这项强身健体运动中，其意义已远远超出最初的练兵之意。

之后的金明池，多作为水上娱乐场所，被北宋帝王用于水戏、龙

〔宋〕佚名《蕉荫击球图》，故宫博物院藏

舟的竞赛场地。赛舟无疑是最受人瞩目的竞赛项目之一，尤其在五月端午时节风靡于荆楚之间，街坊市民阶层积极参与其中为乐。参赛龙舟造形各异，"有小龙船二十只，上有绯衣军士各五十余人，各设旗鼓铜锣。船头有一军校，舞旗招引，乃虎翼指挥兵级也。又有虎头船十只，上有一锦衣人，执小旗立船头上，余皆着青短衣、长顶头巾，齐舞棹，乃百姓卸在行人也。又有飞鱼船二只，彩画间金，最为精巧，

123

上有杂彩戏衫五十余人，间列杂色小旗绯伞，左右招舞，鸣小锣鼓铙铎之类。又有鳅鱼船二只，止容一人撑划，乃独木为之也"①。其中大龙船为皇帝特制，各船先围绕大龙船，不断变换队形，最后争夺锦标。

全民运动丰富、充盈了宋人的精神文化生活，古代多姿多彩的体育活动也彰显了我国民族传统体育文化的生命力、创造力。

生命不息，运动不止，生活便该如此。

五、萱花丛中的萌宠

戴复古有诗曰"老犬伴人行"，辛弃疾有词言"荒犬还迎野妇回"，狗是人类的朋友与伙伴。但今天要讨论的不是东坡先生密州出猎时"左牵黄，右擎苍"的猎犬，也不是刘长卿逢雪留宿时"柴门闻犬吠，风雪夜归人"的守犬，而是唐人元稹眼中"鹦鹉饥乱鸣，娇娃睡犹怒"的宠物犬。

它是唐代女诗人薛涛怀抱里、心坎上的娇犬宠娃。"驯扰朱门四五年，毛香足净主人怜。无端咬著亲情客，不得红丝毯上眠。"诗里说，如此的毛香足净，偶尔对亲朋好友发发脾气，怎么舍得让你今晚不睡在红丝毯上？这足以说明薛涛对爱犬的宠爱程度。

在中国，宠物狗大致出现在唐代，小型观赏犬成了贵妇圈的宠物。到了宋代，民间养狗已经极其常见了。宋画中就有很多可爱的小型观赏犬，像极了如今人们口中的哈巴狗，身子矮小，毛长腿短，甚是可

① 〔宋〕李焘：《续资治通鉴长编》，中华书局，2004年，第6407页。

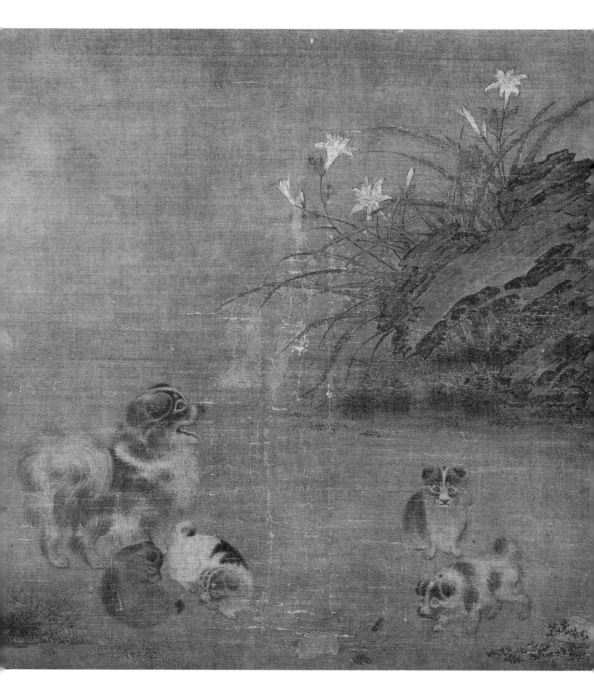

〔宋〕毛益（传）《萱草游狗图》，日本大和文华馆藏

〔宋〕佚名《秋庭乳犬图》，上海博物馆藏

爱，难怪宫廷贵妇们如此喜欢呢！它们经常蹿跳在宫廷贵妇们的身边，或嬉戏打闹，或闲坐乳崽，或扑蝶逗猫，使得贵妇们为之哭笑不得、爱不释手。小型观赏犬的出现为宫廷贵妇们安逸无聊的生活增添了不少乐趣。

宋人的生活是精彩而精致的，关于这一点，从他们喜欢养狗就能窥见一二。看传为南宋画家毛益所绘的《萱草游狗图》，画作上有一

块岩石，石头形态奇异，有萱草相衬着。画作的主体是五只玩耍的狗：一组是大狗扬尾张嘴，旁边的两只小狗嬉戏着；另一组则有一只欲扑昆虫的小狗，呈现出神态机敏的样子，还有一只盯着它看。画中的狗，既有迎让又有疏密，各具情态，表现出作者对生活细腻的观察。

又是一片萱花丛，一群刚出生不久的小狗在顽皮地嬉戏，一旁的母犬慈爱地看着它们，《萱花乳犬图》展示的是一个充满温情和天真烂漫的场景。这幅画不禁会让人联想到，这单纯而宁静的画面之外的人们，是一种怎样的生活呢？又比如说《秋庭乳犬图》所描绘的就是狗妈妈与它的三个狗宝宝在庭院中嬉戏玩耍的场景。宋人借萌犬的和谐景象来表露自己闲适豁达的心境，用当代年轻人的话来描述就是，两人一猫一狗，三餐四季，柴米油盐，细水长流，才是最令人向往的生活。

宋代城市中出现了专门的宠物市场，孟元老在《东京梦华录》里这样描述开封府的大相国寺："每月五次开放，万姓交易。大三门上皆是飞禽猫犬之类，珍禽奇兽，无所不有"。吴自牧的《梦粱录》也记载了市场上猫粮、狗粮的出售活动："凡宅舍养马，则每日有人供草料。养犬，则供饧糠；养猫，则供鱼鳅；养鱼，则供蚬虾儿。"

周密的《癸辛杂识》还记载了这样一则信息，更是确凿无误地显示了宋朝人有给宠物狗、宠物猫美容的做法。周密说，女孩子们喜欢将凤仙花捣碎，取其液汁染指甲，"凤仙花红者用叶捣碎，入明矾少许在内。先洗净指甲，然后以此付甲上，用片帛缠定过夜。初染色淡，连染三五次，其色若胭脂，洗涤不去，可经旬，直至退甲，方渐去之"[①]。而定居于宋朝的阿拉伯女性，甚至用凤仙花液汁给猫狗染色："今回回妇人多喜此，或以染手并猫狗为戏。"

《犬戏图》中有一只小狗抬头翘尾，在山石花草中仰视蝴蝶，姿

① 〔宋〕周密：《癸辛杂识》，中华书局，1988年，第134页。

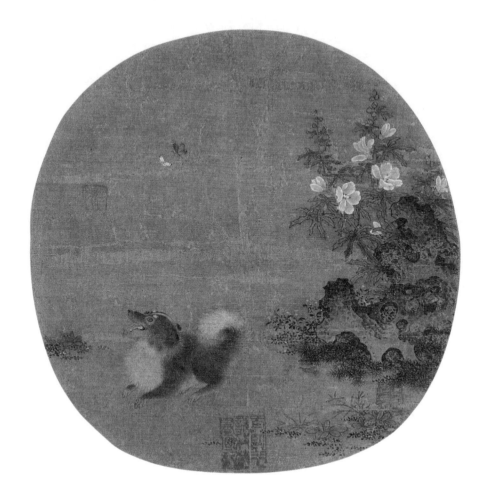

〔宋〕佚名《犬戏图》，辽宁省博物馆藏

态可人。空中的蝴蝶则翩翩飞舞，一派恬静安逸，可以看出画家心思
缜密，细致入微。也有更为活泼的小狗，它们正在李迪的《秋葵山石图》
里扑蝶逗猫呢！小狗追捕蝴蝶无果，反过来戏弄太湖石上的三色狸猫。
面对这突如其来的挑衅，这只黄、黑、白相间的花猫被小黑狗吓得跳
到珊瑚石上，猝不及防，瞬间弓背竖尾、毛发炸开。小黑狗则一脸得意、
挑逗的神态，上方还有两只彩蝶在飞舞。如此细微的一瞬间被描绘得

生动无比，作者敏锐细致的洞察力使人不得不钦佩。那这场令人紧张的猫狗对峙后来到底怎么样了呢？画家留给大家自己去猜想了。

宠物猫在宋人生活中就更为常见了。吴自牧在《梦粱录》中记载："猫，都人畜之捕鼠。有长毛、白黄色者曰狮猫，不能捕鼠，以为美观，多府第贵官诸司人畜之，特见贵爱。"宋人将家猫分为两大类：捕鼠之猫、不捕之猫。猫不捕鼠而受主人"贵爱"，自然是将猫当宠物养了。

南宋诗人胡仲弓有一首《睡猫》诗写道："瓶罍斗粟鼠窃尽，床

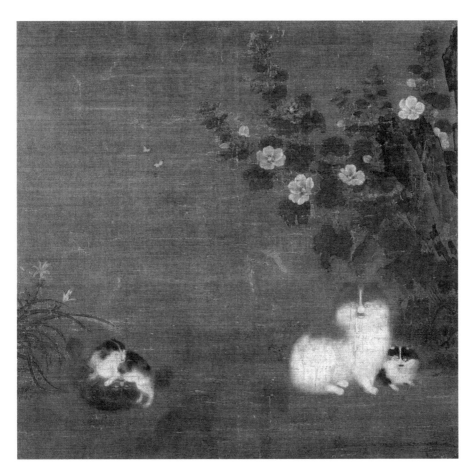

〔宋〕毛益（传）《蜀葵游猫图》，日本大和文华馆藏

上狸奴睡不知。无奈家人犹爱护，买鱼和饭养如儿。"这正是宋人饲养宠物猫的生动写照，将猫当成儿子养，这种事在宋朝就已经出现了。

传为毛益所绘的《蜀葵游猫图》中的白黄色猫儿，短脸，长毛，很可能就是"不能捕鼠，以为美观"的狮猫。《富贵花狸图》上的猫儿，脖子系着一根长绳，还打着蝴蝶结，大概是主人担心它走失吧。画中小猫被牡丹花给吸引住了，一副要捕捉的样子，非常形象生动，红带子和红牡丹倒是有一种花开富贵的感觉。

苏汉臣的《冬日婴戏图》展现的是姐弟两人在冬日庭院中逗猫戏要的情景。画中的那只小猫，与小姐弟相嬉戏，体态可爱，尽显闲适，肯定不是"苦命"的捕鼠之猫。

画作中宠物犬、宠物猫所展现出来的姿态，其实就是人们在生活上和心境上所追求的，端庄的、温和善良的性格，这种性格就是宠物所具备的与主人有关的各种情感。虽然在现实生活中它们只是作为宠物被玩赏和饲养，但是在画面上它们却是主人，牵动人们的目光。生活中人们把它们当成乐趣消遣，但是在画面中所表达的是现实生活水平和对无忧无虑的闲适生活的向往与追求。

六、留诗情画意于心中

近些年，家居界刮起了怀旧风，中国的屏风受到了热情的关注与喜爱。屏风所呈现出来的文化底蕴，营造出来的清静、悠然的氛围感，恰好是居家生活中能够让人倍感惬意与舒适的状态。

"屏其风也"，古时屏风常设于门窗间。古代的房屋大都是土木

〔宋〕马和之《小雅·鹿鸣之什图》（局部），故宫博物院藏

结构的院落形式，当然不像现代钢筋水泥结构的房子那样坚固密实，所以为了挡风，古人便开始制造屏风这种家具，并多将屏风置于床后或者床两侧，以达到挡风的效果。

屏风发轫于西周初期，曾被唤作"邸"或"斧依（斧扆）"，于两宋时期逐渐走向成熟。宋代常用的屏风大致可分为座屏与枕屏两类。座屏，顾名思义就是有底座的屏风，由屏板和屏座两部分构成，多数体量较大且多用于划分空间。枕屏则是宋代别出心裁的发明。它们经常被摆放在卧榻边沿或案桌枕边，是一种相对座屏来说更为宽矮的小型屏具。

受到传统礼仪文化的影响，我国自古以来都十分重视私人空间的保护。室外的照壁也是对个人空间的一种界定，而室内屏风，特别是

安置在座椅之后的那一部分，主要发挥的是划分空间的作用。在宋代，室内的厅堂以及室外都会使用那种大的落地屏风，用于围合固定、营造舒适的空间。

南宋画家马和之的《小雅·鹿鸣之什图》中描述了皇家祭祀的场景，天子背对斧依坐于庙堂之上，此时的屏扆上便绘有斧形纹样。画面中的天子看似是整个现实空间的中心，实则为政治空间中权力的中心。再有"水龙"图样，民间有着"水能压火"的说法。在庙堂之上，天子背负的屏扆上绘制"水龙"图，也逐渐成为一种被皇家垄断使用、象征君权至上的符号，这个习惯一直延续到清代。对于当时来说，天子喜用绘有"水龙"的屏扆置于御座之后，这一现象非常的普遍。除了体现出界定空间之外，屏风在室内空间的组合形式还体现了礼制社会尊卑有序的空间需求。

〔五代〕顾闳中（传）《韩熙载夜宴图》（局部），故宫博物院藏

以"无为有处有还无"为代表的虚实结合，自古以来就是文艺创作的重要原则。当这一原则融入家装风格时，则具体表现为空间的通透、间隔状态，屏风具备了这种"界而未界、隔而不断"的功能。

五代顾闳中的《韩熙载夜宴图》向后人展示了屏风在空间划分上的妙用——多个直立屏风鳞次栉比，将原本较大的空间划分为五个小型的区域，在加强室内整体层次感的同时又丰富了空间的用途。室内空间不再是一成不变的格局，而是随着来访者数量和使用需求的变化，被灵活调整，因时变动，突出了屏风在分隔空间上的强大作用。

古人认为，空间过于亮堂会令人不宜平静，以致心浮气躁，但过于昏暗则会使人易感风寒，呈病恹恹态。屏风的出现就很好地起到了调和风水的作用。从《槐荫消夏图》中不难看出，无论是从"屏蔽视线、遮挡风寒"的实际功能而言，还是从屏后"人有所依"的精神安慰效果来看，都极大程度上满足了人们自我保护的心理。

"屏"就是屏蔽，"风"就是自然流动的气体，简单来说，屏风就是阻挡自然之风。利用屏风，一方面可以增加空间的用途，另一方面也能够减少进入室内的风量，使得风力作用下在室内形成的强大气场能够被分割成为几个小型的气场。古人认为，屏风可以起到"调节生气"的作用，从而使得自身可以长期处于"生气""天医"的环境之中，从而为居住者的身心健康带来帮助。

"风流蕴藉、内敛含蓄"常被视为对君子至高无上的评价与颂赞，而屏风则极大程度上迎合了世人所追求的"含蓄之美"，在装饰空间、传递审美、寄托精神中具有举足轻重的作用。看赵伯骕的《风檐展卷图》中休憩场所放置的山水屏风，不仅于屏板上绘有水色山光，其画面更被作者放置在更广阔渺远的自然中。此种情景中的山水屏，自然与人文相呼应，匠心独运、别具一格，隐晦曲折地表达出主人的精神追求与审美喜好。

〔宋〕佚名《槐荫消夏图》，故宫博物院藏

　　周文矩的《重屏会棋图》运用了画中画的手段，先在屏风上作画，在构图上设置了与众不同的画面空间，又在屏中屏上画一幅山水画，使这幅山水画构成了室内的最远景，再次加深了向纵深方向发展的视觉感。这一纵深感就把室内的空间透视推向更远，远至山边，连接天际，以至无穷。

　　屏风作为一个整体，在宋画中营造画面意境，叠加审美层次。画中画别出机杼，还被给予了融心中雅趣、点胸中丘壑的情感。那么细品屏风本身表现的内容，主要可以分为绘画、书法两大类。

　　有《重屏会棋图》中的屏风人物，有《槐荫消夏图》《风檐展卷

图》中的屏风山水，还有《靓妆仕女图》中的屏风水纹图式。水纹形象往往用来表现人物波澜起伏的内心世界。苏汉臣的《靓妆仕女图》中，一位漂亮的仕女在几朵桃花，几竿新竹的簇拥之下对镜梳妆，然而，这春天的美景却不属于自己，花儿在这春天肆意地盛开更让女子暗自伤感。花儿开了有人欣赏，而自己只能偏安于宫殿的一角，揽镜自怜。孤芳自赏、对影自怜可谓是对这幅画作的精辟总结。而在梳妆的长案之后的水纹样图案，平稳、压抑，更加衬托出主人公内心的幽怨。

〔宋〕苏汉臣《靓妆仕女图》，美国波士顿美术馆藏

书法屏风虽不像绘画屏风那般常见，但仍能见于传世的宋画中。如在《清明上河图》的某个宅院的正厅内，以及店铺中的座椅后有它，夏圭的《雪堂客话图》中也能寻到书法屏风的踪影。这些文字可能具有实际的表达含义，也可能是画家借助这种文字中线条的组合来抒发自己的意气。

宋代秦观词《浣溪沙》：

漠漠轻寒上小楼，晓阴无赖似穷秋。淡烟流水画屏幽。

自在飞花轻似梦，无边丝雨细如愁。宝帘闲挂小银钩。

此词描绘了一个精妙的艺术境界，让人品读之后在淡烟流水的屏风中神游，以至流连忘返。

古之屏风，似乎正是这般奇妙，隔繁杂喧嚣于外，寓诗情画意于心。

七、"坐"进舒适圈

在很多古装电视剧中，尤其是以春秋战国、秦汉、三国时期为背景的剧，古人的坐姿都是"席地而坐"的，日本、朝鲜等国家依然延续着这个传统，而中国人如今已经"垂足而坐"了。为什么会出现这样的改变呢？

两晋之前，先辈们一直保持着席地而坐的生活习惯，随着佛教文化进入中原，佛国的胡床、墩等高型家具也进入了汉地。这些方便且实用的坐具逐渐在民间广泛使用，并促使人们改变席地而坐的方式，为中国传统家具的发展带来了新的契机。经历了漫长的隋唐五代时期

〔宋〕李公麟《孝经图》（局部），美国大都会博物馆藏

的过渡，"垂足而坐"在宋代基本实现了定型，"椅"作为古代家具坐具中最重要的一支，逐渐在宋代社会普及，这一点我们也能在宋画中觉察出它成熟的表现。

出于人们对舒适感的生理追求，宋代靠背椅、扶手椅、圈椅等逐渐兴起。李公麟《孝经图》中的靠背椅，直搭脑，虽然椅子的大部分被人物的身体遮挡，但从搭脑、坐面、柱腿来看，还是能明确此为靠背椅子的典型形制，并且是靠背椅的最简形制。一些靠背椅的靠背还向后形成弧度，以适应人体脊椎结构。如《韩熙载夜宴图》中的牛头式靠背椅，靠背中部微微向后弯，坐板也比较宽，有坐垫，还配有搁脚凳。这幅画作中的家具，桌椅简练灵巧，床榻宽阔厚重，具有朴素的质感，很好地体现出了简洁的结构和协调的比例，充满着生活气息，更显市俗化。

为了更加追求舒适感，宋人用唐代已有的名称而制作出来的不同

子曰孝子之喪親也哭不偯禮無容言
不文服美不安聞樂不樂食旨不甘此哀
戚之情也三日而食教民無以死傷生毀
不滅性此聖人之政也喪不過三年示民
有終也為之棺椁衣衾而舉之陳其簠簋
而哀戚之擗踊哭泣哀以送之卜其宅兆
而安措之為之宗廟以鬼享之春秋祭祀
以時思之生事愛敬死事哀戚生民之本
盡矣死生之義備矣孝子之事親終矣

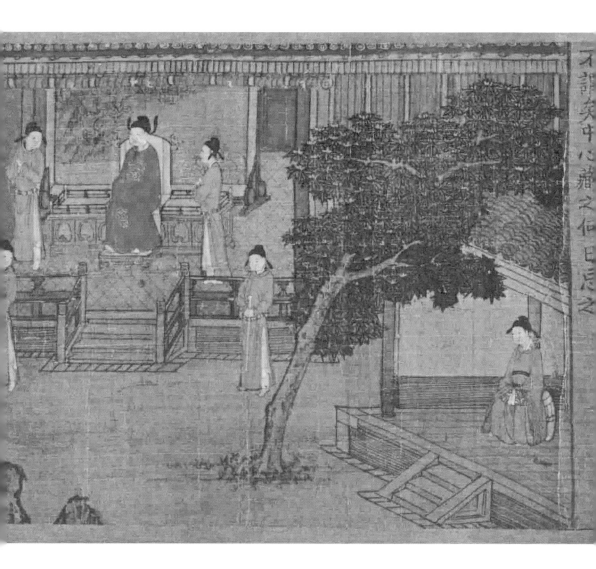

〔宋〕佚名《女孝经图》（局部），辽宁省博物馆藏

于隐几的另一种器具——"养和",发挥倚靠功能的靠背。"养和"的形制依然简朴,宋画《女孝经图》中的壸门(一作壸门)带托泥榻宝座上的"养和",这一"养和"与靠背椅式即可以撑放的变体躺椅,与古称"养和"的形态相似,类似于无腿椅子,是由凭几、隐几、靠背椅的功能和趣意联想演变而来的,主要用于地面或者席榻休息。

灯挂椅的搭脑两端挑出,因其造型好似南方挂在灶壁上用以承托油灯灯盏的竹制灯挂而得名。张先的《十咏图》中,家具"灯挂椅"有多件,且灯挂式有多种多样的变化,杆杖或方材,或圆材。在搭脑上,有一木而刻三段相接之状,还有一木直搭脑两出头等;靠背板从侧面来看,最下一段接近垂直,中间段渐渐向外弯曲,到上端又向内回转,弧度柔软和自然,适合人体的曲线;靠背立柱与后腿一木连做。一个部件的变化,会衍生出一个灯挂式的新形态。

刘松年《四景山水图》的夏景中,家具为禅椅,也是扶手椅,此椅是在扶手椅的基本样式基础上,靠背横枨上斜装架式靠背,亦是躺椅的形态。横靠背,横平扶手,椅盘上下的前后腿一木连做,管脚枨为"赶枨"形式,椅前面下部有双枨。

圈椅之名是因圆靠背的形状如圈而来,它的后背和扶手形成一个圆弧形的整体的椅子,宋人称之为"栲栳样"。"栲栳",是一种用柳条或竹篾编成的大圆筐。或许是因为圈椅的扶手更有助于在颠簸中保证安全,圈椅的椅背多做成与人体脊椎相适应的"S"形曲线,并和座面形成一定的斜度,人坐于其上,后背与靠背有较大的接触面,韧带和肌肉可以得到充分的休息,让使用者有相拥安然的体验。《会昌九老图》中有家具一桌四圈椅。此圈椅,鹅脖较高,位于坐者背之中部以上,与前腿一木连做;后腿与椅盘以上一木连做,且与椅圈榫接;椅圈与扶手相连,直靠背板接椅圈,椅圈的弧度是在扶手的部位,很舒缓,不像太师椅以卷曲的形态收尾,十分简洁,显得非常儒雅,平

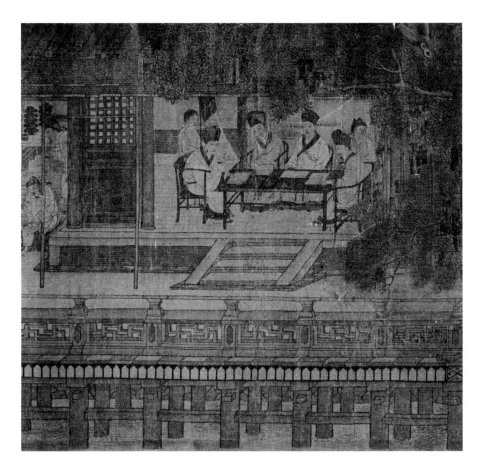

〔宋〕佚名《会昌九老图》（局部），故宫博物院藏

易近人。腿上为"步步高"管脚枨。

宋人还发明了一种造型独特的交椅：一种两足可以交叉并和的椅子。在交椅的靠背上方加一个荷叶状的托，方便枕着假寐。交椅可以折叠，方便携带，装着荷叶托又可以仰首休息，真是妙，难怪士大夫外出游玩总带上它。瞧，宋人画《春游晚归图》上有个仆人就扛着把交椅，随主人出游。这幅画作表现的是宋代贵族官员踏青而归的情景。画中游春队伍仪仗华丽，虽未费一笔一墨描绘赏春情境，却以平淡天真的细节，给予赏画者想象的空间。春风晴日，高朋满座，把盏言欢，

正应了那句"日暮笙歌收拾去，万株杨柳属流莺"，言有尽而意无穷。

《清明上河图》中的椅子形态也很是丰富，有单人靠椅、双人连椅、直背交椅等。酒馆雅座中的靠背椅出现在位置较高的酒馆凭窗处，可以欣赏到汴河两岸的风光。三把靠背椅都是直搭脑形式，靠背处呈后弯的形态，弯度呈钝角，座椅形态设计简单实用，体现了宋代家具制作技艺的高超。双人连椅的座面是攒框的形式，座面下为简易的挂牙。此双人靠背椅有六个椅子腿，腿下方设有托泥和龟足。如此精致的双人连椅与周围店铺环境完美融合，充分体现出宋代经济的繁荣。还有赵太丞药铺内的直背交椅，为曲搭脑的形式，方便客人倚靠，舒适精巧、简洁耐用。

佛教的传播、胡床的引入以及民族融合不断地推动汉人传统的坐姿改变，加上锻造技术的升级，人们对舒适生活的美好追求，中国古代的家具形式发展演进着。

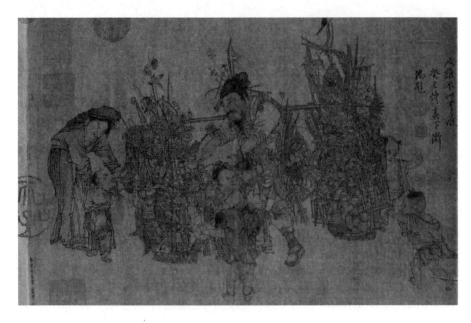

〔宋〕李嵩《货郎图》（局部），故宫博物院藏

从宋画中细看宋式家具，竟觉得有一种清雅的美，或许是宋人的审美风格与他们崇尚闲适、优雅的生活正好相匹配，态度凝结在器物之中，尽显雅致。

八、孩童玩具趣味多

生活有味，倘若细细琢磨，从一个小细节中都能获得一番大乐趣。炎热的夏日，在小城沿江边散步消暑，耳边传来叫卖声，是个妇人在卖糖葫芦、冰粉和一些玩具。她的身边围着几个孩子，眼睛直直地盯着那些吃的和玩的。这般场景好像在哪里见过，眼前的这一幕就像一幅画一样，叫什么来着？是南宋李嵩的《货郎图》！一个货郎挑着两个担子，旁边有个正在哺乳小孩的妇女，还有几个兴奋的孩童正打算围到货郎面前去。货郎是旧时挑着杂货担，摇着拨浪鼓，游走于乡里、市镇、街巷贩卖日用百货的小商贩。

《货郎图》是在扇面上完成的，扇子虽小，但是画作的细节却有十分丰富的表现。譬如，画作中有个母亲在哺乳，可她的小孩却"一心两用"，一只手还在抓货郎的玩具，眼睛还往玩具上瞟，嘴角带着笑。还有的小男孩光着屁股和伙伴们一起围着货郎转。李嵩把民间生活的生动与活泼毫无保留地展现，这就是真实的民间生活。

妇女和孩童期待货郎的到来，在货郎的担子里寻找自己需要的商品，这种期待与喜悦更是体现出一种淳朴。现代人买卖商品十分便利的同时，也就缺少了一种像李嵩画作中所展现出人们那期待的快乐。细看货郎这个人物形象的刻画，头上插着一些小的装饰品，身上挂着

一面"山东黄米酒"的招牌旗，右手还拿着一个拨浪鼓……都是吸引村民前来购物的一些"花样"。他的货物丰富到仿佛是"行走的便利店"：担子每层都有不一样的商品，生活用具、孩童玩具、药品、水果甚至是文具等物品。

这幅包含了众多民间购物细节的画作，成功地选取了货郎来到村头的一瞬间，表现了南宋时钱塘一带的风土人情，尤其将儿童刻画得活灵活现，令人叹绝。这是乡间最纯粹的买卖情形，这种真实感让人一瞬间仿佛游走在南宋钱塘的村头，和那时的妇女儿童一起欢迎满载而来的货郎。和大众熟知的那些宫廷器物相比，这幅画作展现了平常不大了解的古代民间器物，这样翔实地对民间经济交往的描绘着实丰富了我们对宋代经济的了解。

玩具商品的踪迹，在宋代另一类绘画题材中较为常见，那就是"婴戏图"。苏汉臣的《秋庭戏婴图》描绘的就是一对小姐弟趴在圆墩上玩着小游戏的场景。这游戏叫"推枣磨"，玩具是自制的：一枚鲜枣倒去半边，露出枣核，用三根小木棍插在枣上，作三足立于桌上，枣核朝上；另用一根细竹篾，两端各插一枚小枣，再将竹篾小心翼翼搁在枣核上，轻轻一推，便会旋转不已。小姐弟身边，还有一个圆墩，上面也堆放着几个小玩具：人马转轮、八宝纹纸格、玭瑁盘、小陀螺、红色佛塔、棋盒，地上还散落了一对小铙钹。

人马转轮可以说是儿童玩的"关扑"玩具了，"关扑"是古代的博彩游戏。拨动转盘使它旋转，上面的人马指针停下时指向某一图案，比较图案以此来判定胜负。

玭瑁盘中放着的捻转也称为捻转陀螺，又作"碾转"，俗称"捻捻转"。陀螺是我国民间最早的儿童游戏娱乐的玩具之一，闽南语称作"干乐"，北方叫作"千千车"。早在山西夏县新石器时代的遗址中，就发掘出了石制的陀螺；而浙江杭州的良渚遗址中，也出土了不少木陀螺。可见，

〔宋〕佚名《蕉石婴戏图》，故宫博物院藏

〔宋〕佚名《荷亭婴戏图》，美国波士顿艺术博物馆藏

陀螺在我国最少有四五千年的历史。

那只通体暗红色的小佛塔，佛塔中间的空心圆心格层里坐着正在潜心打坐、身穿同色僧袍的僧人。这种小佛塔本是宗教用品，到了宋代，随着市民阶级文化的发展与宗教文化的繁荣，宗教用具已经能够成为孩童玩具。

棋艺是古代君子四艺之一，宋以前一直流行于上层阶级。宋代市民经济发展，高雅艺术出现下移现象，于是下棋这类游戏开始盛行于各个阶层。这类游戏的博弈性质颇合人类好斗的本能，比拼人的智慧心计，因而趣味性较浓。宋代推崇以文治国，在统治者的倡导之下，这类益智类休闲游戏颇受欢迎。南宋时期，宫廷中甚至专门设有"棋待诏"一职。棋艺的高低也是古代衡量人品行修养的标准之一，下棋早就脱离了玩物丧志的范畴，成为文人附庸风雅的方式。因而，培养孩子的棋艺，是两宋时期的热门教育科目，棋子成为这一时期儿童玩具也就不足为奇。

从《秋庭戏婴图》中还能品出古人寓教于乐的教育方式。"枣磨"玩具体现着杠杆力学原理，对孩童有很好的启智作用。孩童在游戏中并非是一次性能够成功，而是需要不断尝试，最终找到平衡点，才能发现这一游戏的窍门。刻意缩小比例的小型黄铜铙钹，以乐器的形式作为孩童的小玩具，是儿童早期音乐教育的启蒙性用具，通过对小黄铜铙钹不同程度的击打，探索出声音的奥秘，引导孩子体会着音乐的乐趣。

婴戏图中常见的玩具还有木偶。《蕉石婴戏图》描绘的就是杖头傀儡戏的表演。张开的布幕上，一个木偶出现在上端，引起几个孩子的莫大兴趣。正是勾栏瓦舍中的演出，引发了孩子们的模仿游戏。《荷亭婴戏图》中，七个孩子在凉亭外的场地上演戏。一个戴着面具，一个带着纱冠，其余的敲打鼓钹乐器。或许是孩子们的欢乐喧闹打破了凉亭的宁静，少妇担心吵醒正在酣睡的婴儿，向他们挥手示意，整个

〔宋〕佚名《百子嬉春图》，故宫博物院藏

画面显得无比生动。

　　《百子嬉春图》中描绘了在一片广阔的场地上，一百个儿童三五成组，相互呼应，尽显欢快与喧闹。他们有的戴髯口假须，有的戴面具头套，有的脸上涂抹粉彩，也有的操持着乐器。武玩有舞狮、蹴鞠、陀螺、坐花轿、偷枣、放风筝、对弈、玩滑梯、采莲花等。画面中最抢眼的是舞狮：一个小孩左手拿着绳索，右手牵着一头金镀眼睛、银贴齿的狮子，摇头摆尾，憨态十足，旁边三个孩子正在观看戏耍，巧妙地组成一个童子戏狮的舞蹈场面。

文玩有傀儡戏、浴佛礼佛、麒麟送子、抚琴、赏画、假寐、思考等。画中的假山附近描绘的是浴佛情景。浴佛又称灌佛，起源于古代印度，传入中国后逐渐流行于朝廷和仕宦之间，到了两晋南北朝时期，各地普遍流行。画中的几个儿童神情虔诚，将一尊佛像放入池中。画的右面是一群儿童礼佛场景。画中有一尊佛像，两侧插有红烛，像前四个儿童装扮成佛教信徒模样，表情严肃，双手合掌，面向佛像低头鞠躬，嘴中念念有词，煞有介事，令人忍俊不禁。

有意思，古画中竟也藏着一个儿童乐园，孩童玩具真是趣味多啊！从宋代至今，中国传统儿童玩具的发展折射着社会风俗的变迁，如今玩具的设计与开发更是新颖丰富，传承古时的趣味性与教育性的同时，融入现代科学，给儿童以更好的娱乐体验。

风雅悦活

FENGYA YUEHUO

天地悠长梦回宋

一、连接王朝的丝线

始自人类生存之需所创造的经纬二线，以经线为轴，纬线编织，开启了人类智慧文明生活的新篇章。从嫘祖始蚕，到纺车经床，一系列异彩纷呈的辉煌成就为人民的生活提供了极大便利和美感。不同于质朴无华的传统农具，不同于声势浩大的水利工程史，也不同于六畜兴旺的畜牧养殖，"纺织"这个字眼有了更多绚烂的色彩，更多的华美和温暖。无怪乎长期有人调侃，北方游牧民族南侵中原是觊觎中原华美的衣裳。

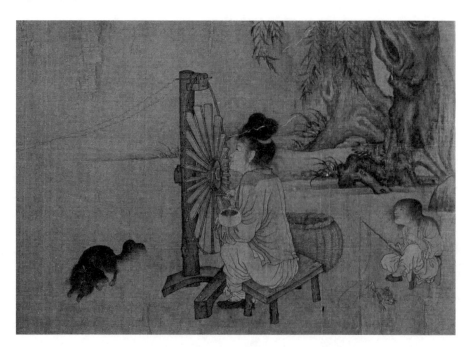

〔宋〕王居正《纺车图》（局部），故宫博物院藏

纺织者，是纺织业的核心人物。在宋代，丝绸饱受统治者热爱。而蚕桑业技术成熟，促进了经济发展，为丝绸兴盛奠定了基础。从北方的太行山，到珠江地区，随处可见桑树和蚕丝。在当时，对布帛丝锦的品类共有十种。穿针引线、捻纺推梭之间，成就了"芙蓉不及美人妆，水殿风来珠翠香"。

但绫罗锦缎的背后，是纺织者们消瘦的脸庞和布满血丝的双眼。与前代一样，宋代纺织业主要是建立在与农业相结合的家庭手工业基础上的。在广阔的农村地区，家庭纺织品不仅要满足自己的生活需要，而且还是完纳租税的重要来源。农妇们坐在板凳上，破旧的纺车吱吱作响。老妪们弯腰驼背，衣衫褴褛，双手拉着线团，目视前方。她们的粗布衣衫单调而破旧，打着和衣服极不相配的补丁。或许只有孩子不知忧虑，一边望着飞转的纺车，一边玩弄着系在竹竿上的青蛙。

灰白色的丝线散发出山野的气息，让人想到那纺织它的手，有时带着岁月和生活划伤的疤痕。她们没有晋代顾恺之、唐代周昉笔下的贵族仕女华丽的服饰和秀美的面容，只是社会底层最普通的农村妇女。白居易《新制布裘》一诗有云：

> 桂布白似雪，吴绵软于云。布重绵且厚，为裘有余温。
> 朝拥坐至暮，夜覆眠达晨。谁知严冬月，支体暖如春。
> 中夕忽有念，抚裘起逡巡。丈夫贵兼济，岂独善一身？
> 安得万里裘，盖裹周四垠？稳暖皆如我，天下无寒人。

比起昂贵的丝，乡下纺织者的衣着大都是麻。事实上，在宋元以前，麻织物一直是广大劳动者的主流。是谁创造了人类世界？不是神仙皇帝，而是劳动者。一辆辆马车载着纺出的丝线，在望不到头的乡野道路上驶离袅袅炊烟的乡村。几个月后这些布匹出现在了各大城市的市

场，挑着担子的、提着篮子的或握着扇子的人蜂拥而至，丝布即刻脱销。再过几个月，一批精致的绸缎可能被送入皇宫，得到皇帝的啧啧赞赏。再过几年或几十年，西方国家的人们纷纷议论着来自东方的神奇布料。平凡的纺织女子自己或许并不知道，她们已经焕发出比贵族千金、皇宫仕女更加绚丽的光辉。她们通过一根根丝线，将自己和社会乃至整个国家联系在一起。她们的渴望，她们的灵魂，也通过丝线，融进入王朝的风韵之中。

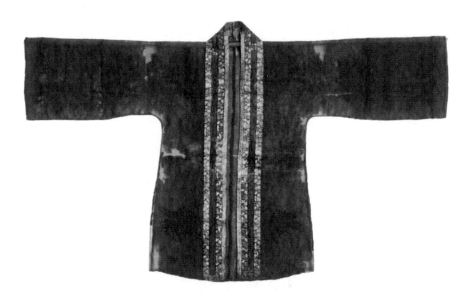

〔宋〕紫褐色罗印金彩绘花边单衣，中国丝绸博物馆藏

在杭州的中国丝绸博物馆中，珍藏着一件南宋紫褐色罗印金彩绘花边单衣。它出土于福州南宋黄昇墓，轻薄通透，灵动飘逸，虽然衣身以宋代最常见的二经绞素罗织物制成，但加之线条彩绘和印金填彩，使之具有极强的装饰效果，作为镇馆之宝，备受人们的关注。在那一

针一线的组合排线中，在那飞针走线的服装纹样呈现下，我们所领略到的是一种素雅恬静的宋朝文化。当千年前的服装重新出现在我们面前时，整个大宋的生活画面就仿佛重现在了我们眼前。纺织者的劳作是实实在在的，劳动者的生活也如一根根丝线那样密实。我们所能想象的，只不过再现了画中这户农家生活中的某一个不起眼的瞬间，然而她们的真实生活有多少个这样瞬间的重复呢？

二、仙之人兮列如麻

在 2013 年由高畑勋导演执导的日本动画电影《辉夜姬物语》中，来自月亮的辉夜姬因犯错被贬人间，最终又在月人盛大的仪仗迎接下返回蟾宫。虽然电影的脚本原著《竹取物语》是一个千百年来广为流传、家喻户晓的日本民间传说，但里面不少场景还是令中国观众颇感亲切。来自月宫的仙人，笙箫齐鸣，踏云而至，度人于世俗红尘，给人留下深刻印象，让人很容易地联想到宋代李公麟的《西岳降灵图》。可以说《辉夜姬物语》中和这个片段和千年古画《西岳降灵图》发生了相距千年的碰撞，有异曲同工之妙。

西岳大帝为何方神圣也？此乃中国道教文化人物，是五岳大帝之一，又号金天王、华山神，是中国民间信仰的神仙之一。《古今图书集成·神异典》中描写道："少昊为白帝，治西岳。上应井鬼之精，下镇秦之分野。"神明下凡又是如何一番阵势？典籍记载，西岳大帝身着白袍，戴太初九流之冠，佩开天通真之印，乘白龙，领仙官玉女四千一百人缓缓而至。

　　最先走来的是一小队侦察兵，其中一人拿鹰，一人牵犬，颇有苏东坡"左牵黄，右擎苍"之动感。老鹰可以从天空俯瞰地面，猎犬可以在地上追逐目标。由陆空两栖开路，足以体现这位出行者的地位之高。接着是西岳大帝及其随从。但见西岳大帝并非像《驯龙高手》或传统典籍描写的那样直接骑白龙而来，而是像普通人类一样驾驭着装饰考究的骏马，气宇轩昂，腾云而降。他的身边皆为扈从、兵士、童子，以及梳着地中海发型的"非人类"。紧随其后，还有一群摇旗呐喊的仪仗队和女眷，前呼后拥、吹奏鸣笛、旌旗招展。女子们脚踏七彩祥云，手捧瑶琴、拂尘、花瓶、团扇，在云间卷舒出没，飘飘欲仙。在队伍最末端的，则是豪华的华盖车轿，静谧地延伸到天边。

　　或许有人会发问，堂堂天神下凡，为什么除了云彩之外，没有任何飞天、光环、神光予以加持，而仅仅是凡间大户人家或者是皇亲国戚的待遇？说这话的人，一定忘记了簇拥着西岳大帝的精怪。大人物的出场，总是有天龙、鬼神、仙人、精怪前来捧场，彰显其至尊地位。但也仅此而已，总体而言，这一宗教神明场景充满了世俗的气息，与

几百年后欧洲的文艺复兴有异曲同工之妙。据沈从文考证，车队中的两辆车与现实中有所对应，并非架空爽文似的创造。第一辆为长檐金犊车，即带有罩檐棚顶的牛车，车上还有六根挑杆支成的木架，便于在雨雪酷暑时撑起幔布，在恶劣天气时保护车棚、驾车人和牲口。第二辆车虽然仅可见靠前部分覆瓦状车篷和牛，不过也属于长檐车形。第三辆车有着唐代十分流行的喇叭口形棚顶，在当时属于复古车型，显得颇为自然，没有虚构感。

自道教的老祖宗道家创立以来，就提倡天道无为，万物自然化生，否认上帝鬼神主宰一切，主张道法自然，顺其自然，提倡清静无为，守雌守柔，以柔克刚。这种观点影响了我国此后千年思想文化。

宋人认为，道教诸神明会隐于普通人之间，可以具有普通人的外表。如果他们在下凡到皇室之中，就具有帝王将相的外貌。这和宋代的道教氛围密切相关。

宋代帝王对道教的崇信，并不亚于前朝，道教在中原大地迎来了难得的发展黄金时期，在最鼎盛的时候，皇帝就是道君，例如宋徽宗就自称"教主道君皇帝"。与此同时毗邻的辽、金、西夏政权均尊重乃至奉行道教。宋太祖赵匡胤在建宋前后，就与当时的名道有所交往，利用符命为其夺权造势、制造舆论氛围，华山道士陈抟就曾帮他宣传"真命天子"，争取民心。称帝后，宋太祖征太原、到真定，便往龙兴观延访年逾九十的道士苏澄隐，请教修身养性以及治国平天下等问题。他还下令考核道士、整顿道观。

宋自立国以来，许多天师都被赐以"先生"尊号，葺其宫第，优其品级，赐以殊荣。如陈抟很快就被宋太宗赵光义赐以"希夷先生"的称号。真宗、徽宗时期又出现两次崇尚道教的高潮。在这种政治扶持宗教的时代大风气之下，道教某些仪式对世俗政治的模仿日益明显。

李白有诗曰："虎鼓瑟兮鸾回车，仙之人兮列如麻。"如麻的可

不仅是仙人本身，还有世俗的红尘。

三、借问瘟君欲何往

中国古代，由于缺乏健康观念、医学模式和集中管理、应急防疫等相关知识和机制，一旦出现瘟疫，往往都会出现悲惨的结局。大型传染病是历朝历代不得不面临的重大问题，仅《宋史》就记录了五十九个瘟疫年份，发灾频度达到百分之三十五。老百姓四处逃难，加剧了疫情的蔓延，加之许多疫情暴发于兵乱、地震、决堤等大灾后的处置不善，很容易成为压垮帝国的稻草。

传说，西王母在五行中属金，掌握着刑罚之事。她有一个属神叫做刑姬，而刑姬手下约束专吃天下鬼疫的十二兽（或者叫十二神），这十二神在人间驱逐鬼疫，保护百姓。有了神就要尊神禳神以至模仿神，于是"傩"这种习俗便应运而生。傩音"挪"，又称跳傩、傩舞、傩戏，是我国最古老的一种祭神跳鬼、驱瘟避疫、表示安庆的娱神舞蹈，流行于南方广大地区。

大傩在北宋后期南宋初期发展到极为鼎盛的阶段，开封人高承在《事物纪原》中提到"高阳有三子，生而亡去为疫鬼，二居江水中为疟，一居人宫室区隅中，善惊小儿，于是以正岁十二月命祀官持傩以索室中而驱疫鬼"，当时这种仪式更是在皇宫中盛行起来，被称为"大傩仪"。

值得一提的是，"送瘟神"的大傩在这段时间也成为包罗万象的节日狂欢，加入了许多颇具娱乐性的乐舞表演，而民间的驱傩仪式则没有宫门中那般隆重威武，却融合了多种民俗文艺的元素。在宋代的

〔宋〕佚名《大傩图》（局部），故宫博物院藏

这场大傩仪式中，十二位戴柳木面具的舞者要扮演十二神，用反复的、大幅度的程式舞蹈动作表演。他们均为五短身材，头大面阔，身材比例失调，神态各异，形象夸张。

舞者们身着怪诞神奇的服装，戴着面具、冠帽、竹斗笠和牛首，有的是斗、柳篓或簸箕，有的裹幞头，有的插花枝、松、柏、梅，有的饰有蝴蝶、飞蛾或翎毛等。所持物件亦是各种各样，有的是手持铜铃、檀板等乐器，有的身背蚌壳、肩挑包裹，有的背着大鼓，有的身佩木板、水瓢、炊帚等生活用具或蟾蜍、鳖等水族动物。所有人载歌载舞，作出一副与妖魔鬼怪、瘟疫疾病殊死决斗的姿势。但这一切又好像只是随心随性而为，没有高高在上的神职人员，也没有冰冷僵硬的祭坛神器，这里只有舞者们尽兴的呐喊，以及围观百姓们逐渐模糊的欢呼。本应庄严肃穆的祭礼增添了一丝狂欢庆典的气息，让人们的嘴角不自觉露出微笑，也让我们窥见当时的民风民俗。这场仪式被一位不知名的画家记录下来，流传至今，也就是我们现在看到的《大傩图》。

但大傩只是古人驱除疫鬼、祓除灾邪的方法之一。在力所能及的范围之内，人们还是乐意采用一切积极的实际行动预防和抵抗瘟疫的猖獗进攻。北宋庆历八年（1048），黄河决口，洪水泛滥，黄泛区大量灾民涌入城市，导致城市压力陡增。若处理不善，很可能会暴发重大瘟疫。恰值富弼时任琼东路安抚使，管辖八州之地。面对突如其来的灾情，富弼果断采取区域隔离等措施，"得公私庐舍十余万区，散处其人"。同时上疏宋仁宗，运用比较完善的翰林医官院、太医院、惠民局、方剂局等中央医疗体系遣使颁药，赈济贫困，力挽狂澜，拯救了五十万灾民生命。

是接着奏乐接着舞，还是乖乖隔离服药？在瘟疫横行的古代，民间的看法有相当大的差异，有人崇医，有人崇巫，于是就派生出种种祈求神力驱疫的行为。毕竟从远古时期开始就是巫医不分，巫医一体。

这是人类对于传染性疾病认识的初级阶段导致的必然结果，由于不清楚传染病的致病机理和病原体结构，望风扑影在所难免，唯一的解释就是魔与神。请神驱魔，就出现了大傩的仪式，人们扮成神，举着法器，希望赶走疾病。渐渐地，在驱逐瘟疫之外，又寄予仪式祈福的内容。随着时代的逐渐进步，傩的驱魔性质逐渐淡去，留下的祈福和民俗，直到现在仍旧是人们常常提及的话题。

四、十万军声半夜潮

"日出江花红胜火""吴酒一杯春竹叶""郡亭枕上看潮头"，这些是白居易留下的对杭州的三大印象。此三大记忆缺一不可，否则不算来过杭州，需要"更重游"一趟。在这其中，宏伟神奇的钱塘江大潮作为世界三大潮涌之一，古往今来的文人墨客都极尽描写渲染之能事。《杭俗遗风》中以全景视角写道："始起之时，微见远处如白带一条迤逦而来，顷刻波涛汹涌，水势高有数丈，满江沸腾，真乃大观也！"

钱塘潮其实天天有之，而中秋时节太阳、月亮、地球都在一条直线上，因此海水受到引力可以达到最大涨潮，故中秋节赏钱塘潮成为一大习俗。趁此水位和浪潮，南宋每年农历八月十八都会在钱塘江上进行水兵检阅，南宋文学家周密就描述了这个壮观的仪式：

> 每岁，京尹出浙江亭教阅水军，艨艟数百，分列两岸；
> 既而尽奔腾分合五阵之势，并有乘骑弄旗、标枪舞刀于水面者，
> 如履平地……吴儿善泅者数百，皆披发文身，手持十幅大彩旗，

争先鼓勇，溯迎而上，出没于鲸波万仞中，腾身百变，而旗尾略不沾湿，以此夸能……①

和滔滔江水共生的是临安城。宋高宗赵构定此地为"行在"，即临时首都后，依傍钱塘江开始了新一轮城市建设。出生于钱塘的南宋画家李嵩，自然从小没少看过都城之繁华，以及钱塘江之势极雄豪，自然也画过不少观潮之图，其中最为出名的是《钱塘观潮图》。

画中一水两岸，气象开阔，江面上有四舟荡漾波浪间，其中一条正迎击浪潮。在雾气氤氲的岸边，半露瓦顶于薄雾树影之中朦胧隐现，茂林中三面围墙的宽大空场或许即南宋的宫室所在，意境颇显空寂。李嵩在提笔作画时似乎心事重重。正值南宋面临内忧外患，而朝廷又沉湎于"暖风熏得游人醉，直把杭州当汴州"的耽乐奢靡之中。身为画院待诏得以侍于君侧的李嵩忠君忧国，却苦于无报国之门，只能苦笑着将其抒发于笔杆之中。

年年观潮，潮涌年年。每年中秋节之际都是沿江观潮位人流量最大的时候，不光是现在，宋代也是如此，文学家周密估计没有挤到人群最前面，因此略带抱怨地调侃："江干上下十余里间，珠翠罗绮溢目，车马塞途，饮食百物皆倍穹常时，而僦赁看幕，虽席地不容间也。"想要一个最佳观潮点位，就必须遵从古训——欲穷千里目，更上一层楼。

《观潮图》就是从一个制高点的视角描绘中秋时节钱塘大潮"声驱千骑疾，气卷万山来"之状的画作。于楼阁之中凭栏远眺，怒涛卷雪之景尽收眼底，唯我独尊之感扑面而来。在沿江众台榭中，六和塔正是高空远眺钱塘潮的首选。

其实早期的钱塘潮并不是人们心目中的美景。在那时候，由于强

① 〔宋〕潜说友：《咸淳临安志》，成文出版社，1970年，第421页。

〔宋〕佚名《观潮图》，美国波士顿美术博物馆藏

大的浪潮冲击，钱江两边的堤坝，总是这里刚修好，那边又被冲毁了，时人吐槽："黄河日修一斗金，钱江日修一斗银。"在吴越王钱镠统治时期，曾"俾张弓弩，候潮至，逆而射之"，在震天呐喊和箭簇林雨中"吓"退了大潮。这就是钱王射潮的传说。钱镠还动员了千千万万的军士和百姓修筑海塘，就是以块石、条石砌成陡墙阻挡浪潮，并加以木桩固定。到了南宋，杭州人修建六和塔以镇潮水。

根据宋代纂修的《咸淳临安志》中的说法，智觉禅师延寿为镇伏江潮，于是在钱氏南果园开山建塔，"塔高九级，五十余丈，内藏佛舍利"。可见六和塔最初的作用类似于乐山大佛，是出于禳灾祈福的祝愿，不过后来逐渐成为傍水的观景胜地。而钱塘潮也完成了灾祸到景观的转型，成为杭州城的独特符号。

今天，六和塔、钱王海塘、钱江潮已成为杭州人的共同记忆，是杭州城市人文精神的形象载体，犹如一面旗帜，鼓舞一代又一代杭州人攻坚克难，微笑昂首阔步地走向未来。此情此景，想来别有一番韵致。

五、忽闻岸上踏歌声

在幽远的山谷中，一位胡须花白的老爷子，右手持杖，左手弯曲，摇身抬足，向着后面的伙伴高声歌唱，他的伙伴显得十分激动，使劲地鼓掌踏拍，与之紧密呼应，在他的身后，另一位老农似乎喝醉了，双手拉住他的衣襟，举步维艰，似乎想请他搀扶着走过石桥，而桥上的老汉唱得正起劲儿，哪里顾得上他。

再看后面，还有一位老农肩扛挂着酒葫芦的竹杖，已是醉眼蒙眬，步履蹒跚中还在手舞足蹈。走在最前面的是两名孩子，在山岩的下面回头等着后面的人。其中，弟弟好像看到了好风景，手指前方催促哥哥快走，而哥哥显然被后面那些癫狂的大人们惊呆了：太奇怪了，他们今天为什么如此疯狂？什么事情让他们这么痛快？这种令他们陷入"癫狂"的活动就叫作踏歌。我们至今仍可以从这幅马远的在千年前绘制的古画《踏歌图》以及"李白乘舟将欲行，忽闻岸上踏歌声"的名句中感受到它的魅力。

歌唱作为上天赋予人类的独特艺术形式，自古以来便被人们玩出了种种花样。和很多民间活动一样，踏歌最早是一种祭祀娱神的歌舞，是祭司们与天地、神灵、祖先沟通的方式。"踏歌"也正如其字，踏地为乐，随乐而唱，有点像今天的即兴喊麦加街舞。

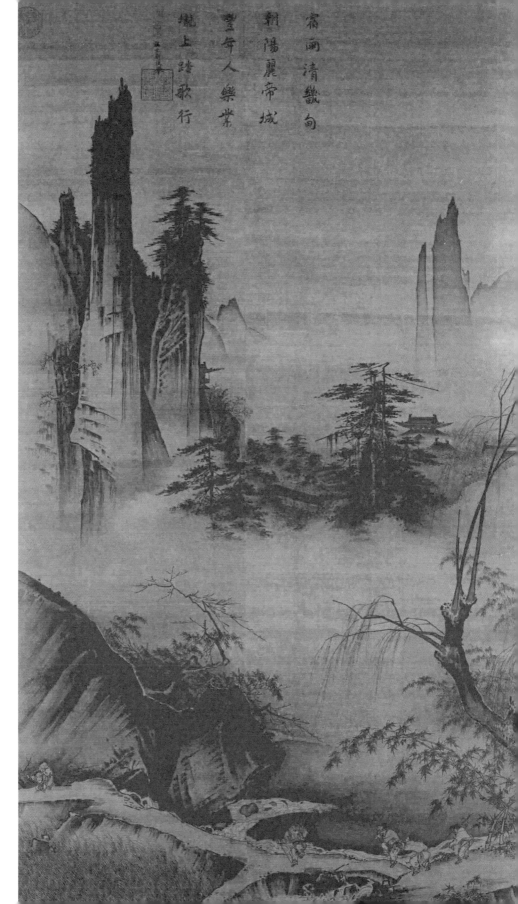

宿雨清畿甸

朝陽麗帝城

豐年人樂業

隴上踏歌行

〔宋〕马远《踏歌图》，故宫博物院藏

人们通过这种简单的舞蹈，一来进行祭祀，二来可以消遣，而且踏步这样简单的节奏，还能带动起族人的群舞，以此来提高整个族群的团结性，是真正意义上的集体舞蹈。

从汉代及至唐宋，踏歌都广泛流传，踏地为节，连袂而舞，顿足踏歌，拍手相合，构成了中国音乐史上独特的篇章。随着时代的发展，踏歌实现了从祭祀到娱乐的转型，开始进入井喷式发展阶段。由于娱乐化、平民化带来的入门难度降低和适应群体扩大，上至王公贵族，下至乡野村夫对其无人不知、无人不晓，尤其在民间，踏歌的热度更是被推上高峰，堪称古代蹦迪。于是便出现了本文开头的那一幕。

正所谓"社稷之道，民为重"，而发展民生的关键就在于农业。宋代是我国封建社会经济取得重大发展的时代，由于农业生产关系取得改善，农田水利建设有所发展，农业生产方面取得了可喜的进展。至道二年，宋全国耕地面积达到三百万亩。"宿雨清畿甸，朝阳丽帝城。丰年人乐业，陇上踏歌行。"这首诗被题在《踏歌图》的上方，它表达了南宋皇帝对物产丰盈、国泰民安的期盼。清明时节雨纷纷，正是插秧的好时节，在农忙之后来一支田间地头的即兴舞蹈，老百姓的幸福感和自豪感也会油然而生。

有宋以来，踏歌也成为多个民族共同的乐趣。《宋史·蛮夷列传》中就记载了西南少数民族的类似群舞，在至道元年，首领前来朝贡，皇上让他们表演当地特色歌舞，于是少数民族兄弟们"数十辈连袂宛转而舞，以足顿地为节"。

陆游在《老学庵笔记》记载了辰源靖川（今湖南省境内）的瑶族人民喜喝钩藤酒，借酒助兴酒醉后便，踏歌为乐。《长编》还记载了宋代黑河之役后，吐蕃女子连袂围成一圈踏歌而舞的场面，她们唱道：

"自今后无仇杀，有买卖快乐作得活计，不被摩正来夺人口牛马也"①。她们把歌词与开拓河的历史背景联系起来，听来别有一番滋味。这种即兴赋歌的形式可能是今行于青海、甘肃地区民间艺术"花儿"的来源之一。

值得一提的是，吐蕃是围绕宋统治区一圈的政权中少有的没有称帝的区域，因此它是宋最该结盟的对象，但由于地理因素，宋帝国与吐蕃本部即卫藏地区（即前藏和后藏，今西藏）关系较为疏远，只和安多藏区（今青海）和康巴藏区（今四川西部）的藏族人来往较密切。加之西夏占领河西，宋王朝无法完全地获取吐蕃的信息，或许只能通过吐蕃人的踏歌对他们略知一二。在战乱的年代，边疆的老百姓能安然地跳一跳舞，唱一唱歌，未尝不是一件美事。

六、却看人间巧已多

乞巧又叫七夕，是中国岁时风俗，是七姐诞（七月七）的一项习俗，因穿着新衣的少女们在庭院向织女星乞求智巧，故为"乞巧"。在本文开始，笔者要纠正一个广大读者可能存在的误区，现在很多朋友都认为乞巧就是七夕节当天，但其实，在古代，乞巧是从农历七月初一前夜开始，到初七日深夜结束，共七天八夜，算得上是个极其盛大的节日。这大概算得上是我国传统节日中女孩们最为重视、最具浪漫色彩的一个节日了。在乞巧节的晚上，妇女们穿针乞巧，祈祷福禄寿，

① 〔宋〕李焘：《续资治通鉴长编》，中华书局，2004年，第5886页。

〔宋〕佚名《乞巧图》，美国大都会博物馆藏

礼拜七姐，仪式虔诚而隆重，陈列花果、女红，各式家具、用具都精美小巧、惹人喜爱。2006 年 5 月 20 日，七夕节作为"东方情人节"被国务院列入第一批国家非物质文化遗产名录。

现代人看待情人节极其习俗或可与古人有许多相似之处。就拿"聚餐"为例，据《梦粱录》记载，在七夕当夜，全城的妇女和孩子不论家境贫富，都穿上自己最漂亮的新衣服，安排筵席，同时在开阔的庭院中摆放香案，案上罗列酒菜点心，共同欢度节日。在《乞巧图》中，我们可以清晰地还原这一场景。让我们把视野投向这座三进大宅院中，园子里摆放着几张大案桌，宽袖襦袄，梳着"堕马髻"的女子和儿童环绕在一起，有的低头祈祷神态肃穆，有的交头接耳嬉笑连连，有的凭栏而望若有所思，还有一人抱被俯身扣动门环，一侍女猫腰在窗下耳语，情致宛然，活泼可爱。

逛街也是当日最常见的过节方式，宋代各大城市七夕节期间夜市上也是分外繁华热闹。七夕之前三五天，大街上人流量就出现上升。有商家摘了荷花骨朵，巧妙做成并蒂的样子，顾客拿在手里，边走边玩，路人看见，往往发出喜爱的嗟叹。在当时坊市制度崩塌，小贩们实现了摆摊自由，于是趁着节假日贩卖各种热销品，七夕节期间则是各种"乞巧物"。

《东京梦华录》中也写道，每到七月七，潘楼街东宋门外瓦子、州西梁门外瓦子、北门外、南朱雀门外街及马行街内，吃喝玩乐一应俱全，堪称大型购物节。其中有一种叫"磨喝乐"的泥塑小佛像，是七夕节的紧俏商品。有趣的是，这种小佛像原本只是泥胎玩偶，北宋末年以后不知为何商家纷纷采用昂贵木材雕刻，加以金银珠宝装饰。南宋时其价格有增无减，一度成为宫中供品。"磨喝乐"身价大涨，一对能卖千钱，成为名副其实的奢侈品。尽管"伪物逾百种，烂漫侵数坊"，可是市民仍蜂拥而至，竟使车马不能通行，人进去就出不来。

许多商品像"磨喝乐"价格昂贵，超出了普通老百姓的承受范围，于是人们就在摊位前驻足欣赏，过饱眼福才离开。

宋代名画家燕文贵画过《七夕夜市图》，描绘了七夕夜市"状京城市肆车马"之壮观。只是此图已失传，不然一定能与《清明上河图》相媲美。在民族交融的大背景下，北方的金国承袭了不少宋代风俗文化，亦有不少关于七月七的民风记录。

让我们把视角转向大内。皇宫中人亦是凡人，也有七情六欲，在七夕节时也其乐融融，共同感受来自上天的祝福。宋代李嵩的《汉宫乞巧图》中，宫室长廊、亭台楼阁占据着画面的大部，静谧的走廊、空旷的露台、祈祷的宫女，比起烟火繁华的街市，更多的带有一种温婉的气息。上自达官贵人，下至普通百姓，都会置办各种时兴物品：例如一种用黄蜡制作成凫雁、鸳鸯、水鸟、乌龟、鱼等，彩画金缕，放在水里，称之为"水上浮"。又比如穿针，作为最早的乞巧方式，在许多典籍中都有记载，"七月七日……是夕，人家妇女结彩楼穿七孔针，或以金、银、鍮石为针"，"宫人多登之穿针，世谓之穿针楼"。

一道鹊桥横渺渺，千声玉佩过铃铃。时代的车轮滚滚前进，千年前的风雅已经远去，我们已很难清楚古代女子们七夕时许下的愿望，很难看到带着微笑的面容。我们知道为数不多的信息，大概就是这首童谣所唱的：

乞手巧，乞貌巧；

乞心通，乞颜容；

乞我爹娘千百岁；

乞我姊妹千万年。

七、松风犹似唤侬归

和今天一样，宋代中秋节也是休息日，南宋时颁布的《庆元条法事类·假宁格》记载中秋要放假一日。中秋对大部分宋人来说都是欢愉的狂欢节。《东京梦华录》记载："中秋节前，诸店皆卖新酒，贵家结饰台榭，民家争占酒楼玩月，笙歌远闻千里，嬉戏连坐至晓。"[1]宋代的中秋夜是不眠之夜，夜市通宵营业，玩月游人，络绎不绝，欢饮达旦。在诸多欢庆活动中，赏月作为一项休闲恬淡、小资情调的内容，自然成为宋代崇尚文艺的人士之喜爱。

在画家陈清波的《瑶台步月图》中，三位高贵的嫔妃站在瑶台之上，手持捧壶和执扇的侍女站在两侧。五人衣着素雅，清秀俏丽，在万籁俱静之中远眺着远方山林中冉冉升起的一轮明月。清风徐来，松林沙沙作响。有趣的是，全民狂欢佳节之下几位女子穿着依旧非常淡雅。这是宋代的时代氛围造就的。有宋以来，女子形态从唐代的"丰腴肥美"转变为"瘦削柔美"，这种审美风格到了宋室南渡，理学发展以后，逐渐形成了以"禁欲"为主的柔弱美学，女子不得过多使用珠翠，不得穿奇装异服。但爱美是人类天性，我们仍可以从五位女子的高发髻和淡妆中窥见她们对晚唐装束的模仿。

在山间赏月则又是一种不一样的美感。只见在林木茂密的山野中，一座楼榭拨开树梢伫立其间。在幽远的天际，满月已经升起。楼中人

① 〔宋〕孟元老：《东京梦华录笺注》，中华书局，2007 年，第 215 页。

〔宋〕陈清波《瑶台步月图》，故宫博物院藏

静静地望着圆月，月神也静静地注视着人间。画家不仅表现出了深邃意境，给人以无限的想象空间，还真实地反映了宋代的建筑园林景观。电视剧《清平乐》就反映了宋代温润安宁的审美情趣，其中就包括建筑。我们可以看到，宋代楼阁的挑檐，不像汉唐那样沉实稳重，而是相当柔美细腻、轻灵秀逸。而这一切与宋仁宗一直遵循的"宽柔以教，不报无道"不无关系，而他的"仁"是在岁月里洗炼出的，亭台楼阁当然也不例外。此外北宋时政府颁布的《营造法式》，是第一个用文字确定下来的官方营造规范。早在《营造法式》中，就已经规定大木作房屋建筑的尺度、比例，均以"分"为基本模数。比如，宋代建筑中"斗拱"的各个分件的断面大小、长短比例。就是用分来度量的。还由于生产生活的需

〔宋〕马麟《楼台夜月图》，上海博物馆藏

要，诞生了"减柱"与"移柱"的手法来使得室内空间使用面积更大。无怪乎许多人都说，宋代建筑被人们誉为是"古代建筑美学之首"。

　　"明月几时有？把酒问青天。"画家马远告诉我们，在"相逢幸遇佳时节，月下花前且把杯"慵懒之中，多年不见的远方好友忽然来访，何尝不是一大人生幸事？皎洁的月光下，主人面如春风，执杯起身相迎，几位童子笑吟吟地端着美酒和果品前来款待。无数情感，尽在画卷中题写的短诗中。"人能无著便无愁，万境相侵一笑休。岂但中秋堪宴赏，凉天佳月即中秋。"中国自秦汉就开始实行公务员"回避制度"，并在宋代被细化为籍贯回避、亲属回避、职务回避、科举回避。在这之中籍贯回避最为普遍，历史也最久远。大部分公务员必须离开原住

籍任职，且不能携带家属。宋代文人的赏月，因无法和亲人团聚而有了更多文艺的伤感。下一次离别是什么时候，谁又说得准呢？

无论是守闺女子，还是山野中人，抑或是离别之人，在八月十五欢庆之夜，自然会比普通人思考的更多吧。正如苏东坡所说的：

> 明月几时有？把酒问青天。不知天上宫阙，今夕是何年，我欲乘风归去，又恐琼楼玉宇，高处不胜寒。起舞弄清影，何似在人间。　转朱阁，低绮户，照无眠。不应有恨，何事长向别时圆，人有悲欢离合，月有阴晴圆缺，此事古难全。但愿人长久，千里共婵娟。[1]

如梦似幻的月夜美景，让思绪满腹的人们，伴着秋风沉醉进去。他们在盼望谁？思慕谁？我们不得而知，或许也只有山间清风，与空中明月，最能够倾听他们的心声吧！

正是：松风犹似唤侬归，自当速速就归程。

八、耿耿星河欲曙天

千年前的星空有多美？在没有城市光污染的时代，漫天繁星，银河浩瀚，那种通透清晰，仿佛置身于天际，那是一种犹如库布里克在《2001 太空漫游》中描绘的、深邃到令人思考人生的星空隧道。仰望

① 〔宋〕苏轼著，龙榆生笺注：《东坡乐府笺》，上海古籍出版社，2009 年，第 97 页。

着耿耿星河，我国古人发明了一套独创的星区划分体系。星区的划分最初是为了便于给星星分类，人们为了认识星辰和观测天象，把天上的恒星几个一组，每组定一个名称，这样的恒星组合称为星官。各个星官所包含的星数多寡不等，少到一个，多到几十个，所占的天区范围也各不相同。其星官数目，据初步统计，在先秦的典籍中记载有约38个星官。历经汉、晋、隋、唐各朝，到唐宋时期我国的星区划分体系趋于成熟，此后历代沿用达千年之久。

面对满天星辰，当时的人们也会向现在画立绘一样，给每个星宿都画个符合他们气质的拟人形象。唐代钦天监官员、天文仪器制造家梁令瓒在工作之余，记录下了他理解中五星二十八宿的样貌。何为五星二十八宿？五星即我们熟知的五大行星，金星、木星、水星、火星、土星；二十八宿是古人用作观测日月五星运行坐标的二十八组星座，

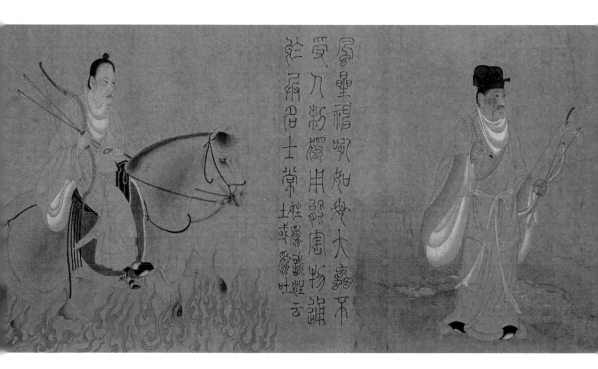

〔宋〕佚名《摹梁令瓒星宿图》（局部），故宫博物院藏

173

环列在日月五星的四方，犹如诸星的栖宿场，故称二十八宿。二十八宿根据方位分为东、南、西、北四宫，东宫苍龙，南宫朱雀，西宫白虎，北宫玄武，它们的对照如下：

东宫苍龙所属七宿是：角、亢、氐、房、心、尾、箕

北宫玄武所属七宿是：斗、牛、女、虚、危、室、壁

西宫白虎所属七宿是：奎、娄、胃、昴、毕、觜、参

南宫朱雀所属七宿是：井、鬼、柳、星、张、翼、轸

在宋代人临摹梁令瓒作品的一个版本中，我们可以看到有人身虎首，手执武器，身着盔甲，勇猛无比危星神；有宽袍大袖、骑乘凤凰、头戴凤冠的太白星；也有手持莲花，一脸慈祥端坐花丛中的角星神；还有长着马首，六条手臂，每只手刀剑斧钺当当作响的荧惑星，颇有电影《咒》中大黑佛母的神态。各星宿神祇的形象均属传统的中国造型。大量神兽元素的添加，是唐宋画家的独创。

神兽与星辰的结合，也逐渐成为共识。青龙、白虎、朱雀、玄武成了天上四个方向星座的坐标标记，也成为地上四个方位的象征，因而也成了人间的神兽。宋朝汴梁的宫城，它们的南门都称为朱雀门，北门都称为"玄武门"。

值得一提的是，人们可能会认为星座是很洋气的概念。的确，我们今天所说的十二星座起源于古代西亚。据说黄道十二星座等名称，在约 5000 年前的美索不达米亚就已经诞生，当地的占星师为了方便研究及观测天上诸多恒星，人们把星空分为若干个区域，每一区就是一个星座。这种方法和前文提到的"星官"有所类似。随着文明的交流，十二星座的概念逐渐向各文明区扩散，古希腊人编制出了古希腊星座表。公元前 4 世纪，十二星座随着亚历山大大帝东征从希腊传入印度，

〔宋〕佚名《辰星像》，美国波士顿艺术博物馆藏

175

后来又跟随佛经通过某种途径来到了中国。北齐天保七年（556），天竺法师那连耶舍辗转来到中国，此后一待就是几十年。

隋朝初年，他曾经译经八部，其中的《大乘大方等日藏经》被认为提供了十二星座最早的汉文译名。当时，那连耶舍翻译出的十二星座分别是特羊、特牛、双鸟、蟹、师子、天女、称量、蝎、射、磨竭、水器和天鱼，其中不少名称经细微改动沿用至今。这些外来元素的到来，源源不断地为传统的星宿文化注入血液。

有趣的是，在《摹梁令瓒星宿图》中东宫苍龙中的风宿，其造型是手持弓箭骑着高头大马的男人形象，而这一形象在黄道十二星座中类似对应射手座，他在古希腊神话中是弯弓射箭的半人马喀戎。东西方文明之间的奇妙碰撞就在这画卷之上发生了。

在今天，星座运势、星座护身符在生活中的应用不胜枚举。诚然，星宿和星座因其特定属性被人们赋予意志，古代人也不例外。北宋文豪苏轼曾感叹道："退之诗云：'我生之辰，月宿南斗。'乃知退之磨蝎为身宫，而仆乃以磨蝎为命，平生多得谤誉，殆是同病也。"回想起自己"黄州、惠州、儋州"的被贬履历，苏轼认为可能受星座影响，因为他和自己仰慕的偶像韩愈都是摩羯座，这样的命数容易遭受诽谤和攻击。当初韩愈因为直言进谏屡遭贬谪，而苏轼同样是一生不断被贬。不过在悲伤与苦闷当中，乐观积极的苏轼还是写下了"日啖荔枝三百颗"等名句。

正因命数中存在种种不确定因素，人们开始将一些目标寄希望于星宿。在南宋《辰星像》中，我们发现辰星（水星）神以女性形象出现，她身着华服，头戴冠冕，左手持卷，右手执笔，坐于榻上，身旁一猿猴高举砚台侍奉。古时有"辰星直日，宜入学，事师长，学工巧伎，能攻城"之说，此图表现了辰星神执笔欲书之态，颇有文曲星之感，或寄寓了供养人求吉纳福、文采斐然的美好愿望。

〔宋〕佚名《赤壁图》（局部），美国波士顿艺术博物馆藏

　　星宿文化博大精深，科学与传说完美的相遇，流传下来不少神话故事，到如今仍被津津乐道。许多星宿之名，已成为现代国际天文学术语中的汉语译名，例如梅西叶星表编号 M45 叫"昴宿星团"，金牛座 α 星 Alpha Tauri 叫"毕宿五"，猎户座 β 星 Rigel 叫"参宿七"，天蝎座 λ 星 Shaula 叫"尾宿八"，等等。正如古画中所描绘的那样，星宿之神肩负着中国文化，正气宇轩昂、自信满满地走向世界，走向浩瀚无垠、不可观测的宇宙深处。

〔宋〕马和之《后赤壁赋图》（局部），故宫博物院藏

九、跨越千年的硝烟

宋神宗元丰二年（1079），苏轼因王安石变法受挫而被政敌抓住把柄，被指控"衔怨怀怒，恣行丑诋""包藏祸心"，因而被贬黄州团练副使。三年后的一个秋夜，满腹焦虑的苏轼来到黄州赤壁，试图在泛舟之中排解苦闷。突然他似乎看见远处的空中出现了两支军队的身影，并伴随着渐渐响起的战鼓声。舳舻千里，旌旗蔽空，双方很快厮杀在一起，兵士纵横驰骋，刀剑光影闪烁。不多时，幻视消失了，云层中留下一片绵长的血迹。

这年冬天，苏轼再次携两位好友前往赤壁，不出所料，他再一次在天空中看见曹操军队和孙刘联军的战斗，箭矢飞行的嗖嗖呼啸，战舰燃烧的木材爆裂声，将军指挥作战的震天呐喊，不绝于耳，其壮烈场面让苏轼回想起幼时读过的《三国志》。几小时的酣战结束了，只

留下一片荒凉、寂静的夜空，以及愣愣站在原地出神的苏轼。

不久《赤壁赋》《后赤壁赋》和《念奴娇·赤壁怀古》的大名相继在民间流传，黄州赤壁一时闻名遐迩。赤壁之战是三国乃至中国历史上典型的以少胜多的经典战例之一，它奠定了三国鼎立的局面，经过罗贯中《三国演义》的渲染，一直为人所津津乐道。

但历史和人们开了一个有趣的玩笑：苏轼游览的黄州赤壁并不是赤壁之战的原址。在湖北，有"文武赤壁"之说。文赤壁位于古城黄州，即今黄冈市黄州区，地处黄州西北汉川门外，玉屏山、龙王山、聚宝山紧护其东北，长江环绕其西南，是苏东坡当年所游历的；武赤壁位于赤壁市（原蒲圻县），这才是三国时期著名的赤壁大战的遗址。由于《赤壁赋》等作品的缘故，黄州赤壁也被叫作"东坡赤壁"或"文赤壁"。可以说，苏东坡基于自身对人生的感慨，成功地精心打扮了黄州城，成就了黄州的历史，奠定了黄州的人文基础。

有些历史的细节会这样在时光的淘洗后逐渐清晰显露，有些清楚的事件却容易被混淆。宋人并没有对于赤壁之战的地点产生疑问，对于两个赤壁都持以宽容的态度。毕竟在曹孟德、周公瑾、刘玄德的事迹之下，地点显得不是那么重要了。苏轼之后，另一位词人戴复古也来到他心中的赤壁之地。

> 赤壁矶头，一番过、一番怀古。想当时，周郎年少，气吞区宇。万骑临江貔虎噪，千艘列炬鱼龙怒。卷长波、一鼓困曹瞒，今如许？ 江上渡，江边路。形胜地，兴亡处。览遗踪，胜读史书言语。几度东风吹世换，千年往事随潮去。问道傍、杨柳为谁春，摇金缕。

戴复古所处的年代，半壁江山已落入敌手。东风吹、光景移，已

经改朝换代无数次了，历史的往事随着绀色的浪潮而消逝。此情此景，戴复古不由和苏轼一样喟然长叹。

相传，在赤壁山崖上，曾有出自周瑜之手的"赤壁"二字，犹如灯塔一般为过往船只指明道路。其实这两个红色大字是南宋时期被刻在山崖上的，历经江水侵蚀，至今醒目依旧。

这里的赤壁山在赤壁市西八十里，亦名石头关，北临大江，其北岸乌林，与赤壁遥相呼应，即周瑜用黄盖策焚曹操舟船败走处。南宋末年的著名抗元文士谢叠山从江夏前往洞庭湖途中舟过蒲圻，就曾看见石崖上刻写着"赤壁"二字。

"折戟沉沙铁未销，自将磨洗认前朝。"无论如何，人们对文赤壁和武赤壁都赋予了英雄的壮烈气息，因为我们都很乐意遇见那些千百年前的战场之魂。桅杆纵横，刀剑林立，战鼓擂动，杀声震耳，他们毫不理会一代又一代凭吊者的赞叹、呼喊、围观，只是手执刀枪，照着自己的战线坚定地推进。

最后他们消失在了历史的余晖中……

参考文献

1.〔宋〕孟元老：《东京梦华录笺注》，北京：中华书局，2007年。

2.〔宋〕陆游：《陆游集》，北京：中华书局，1976年。

3.〔宋〕吴自牧：《梦粱录》，杭州：浙江人民出版社，1980年。

4.〔宋〕王称：《东都事略》，台北：文海出版社，1968年。

5.〔宋〕苏轼：《苏轼文集编年笺注》，李之亮笺注，成都：巴蜀书社，2011年。

6.〔宋〕苏辙：《栾城集》，曾枣庄、马德富校点，上海：上海古籍出版社，1987年。

7.〔宋〕司马光：《涑水记闻》，邓广铭、张希清点校，北京：中华书局，1989年。

8.〔宋〕陈元靓：《事林广记》，北京：中华书局，1999年。

9.〔宋〕朱熹：《朱子语类》，黎婧德编，王星点校，北京：中华书局，1986年。

10.〔宋〕邓椿：《图画见闻志·画继》，米田水译，长沙：湖南美术出版社，2000年。

11.〔元〕脱脱等：《宋史》，北京：中华书局，1977年。

12.〔宋〕蔡襄等：《茶录（外十种）》，上海：上海书店出版社，2015年。

13. 〔宋〕赵希鹄：《洞天清禄集》，《文渊阁四库全书》。

14. 〔宋〕耐得翁：《都城纪胜》，上海：上海古籍出版社，1993 年。

15. 〔宋〕董逌：《广川书跋》，杭州：浙江人民美术出版社，2016 年。

16. 〔宋〕周密：《武林旧事》，北京：中华书局，2007 年。

17. 〔宋〕李焘：《续资治通鉴长编》，北京：中华书局，2004 年。

18. 〔宋〕周密：《癸辛杂识》，北京：中华书局，1988 年。

19. 〔宋〕潜说友：《咸淳临安志》，台北：成文出版社。

20. 〔宋〕苏轼：《东坡乐府笺》，龙榆生笺注，上海：上海古籍出版社，2009 年。

21. 〔宋〕洪迈：《容斋随笔》，北京：中华书局，2005 年。

22. 〔宋〕黄朝英：《靖康緗素杂记》，北京：中华书局，1985 年。

23. 〔清〕陈澧：《东塾读书记》，上海：上海古籍出版社，2012 年。

24. 景中注译：《列子》，北京：中华书局，2007 年。

25. 包伟民：《陆游的乡村世界》，北京：社会科学文献出版社，2020 年。

26. 陈鹏著，三水绘：《苏东坡的下午茶》，四川：四川人民出版社，2020 年。

27. 陈野等：《宋韵文化简读》，杭州：浙江人民出版社，2021 年。

28. 崔铭先：《铁面御史——赵抃》，北京：商务印书馆，2016 年。

29. 邓小南等：《宋：风雅美学的十个侧面》，北京：读书·生活·新知三联书店，2021 年。

30. 范恒：《北宋医王庞安时》，北京：中国中医药出版社，2020 年。

31. 方震华：《和战之间的两难北宋——中后期的军政与对辽夏关系》，北京：社会科学文献出版社，2020 年。

32. 高木森：《中国绘画思想史》，台北：三民书局，2004 年。

33. 高天流云：《如果这是宋史》，杭州：浙江人民出版社，2018 年。

34. 郭建龙：《汴京之围——北宋末年的外交、战争和人》，成都：天地出版社，2019年。

35. 黄杰：《两宋茶诗词与茶道》，杭州：浙江大学出版社，2021年。

36. 灵犀：《赵宋王朝双城记》，南京：江苏凤凰文艺出版社，2020年。

37. 刘师建：《南宋士人的生存境遇与笔记的文学性》，北京：社会科学文献出版社，2021年。

38. 刘师建：《宋诗史话》，北京：社会科学文献出版社，2020年。

39. 秦俊：《大宋天子——宋哲宗》，上海：东方出版社，2020年。

40. 上海博物馆：《翰墨聚珍——中国日本美国藏中国古代书画艺术》，上海：上海书画出版社，2012年。

41. 上海师范大学古籍整理研究所编：《全宋笔记》，郑州：大象出版社，2017年。

42. 宋画全集编辑委员会：《宋画全集》，杭州：浙江大学出版社，2008—2021年。

43. 天津人民美术出版社：《宋代小品画画集》，天津：天津人民美术出版社，2011年。

44. 魏策：《道是风雅却寻常——宋人十二时辰》，北京：中国民族文化出版社，2020年。

45. 吴钩：《宋潮：变革中的大宋文明》，广西：广西师范大学出版社，2021年。

46. 吴钩：《宋：现代的拂晓时辰》，广西：广西师范大学出版社，2015年。

47. 吴钩：《风雅宋：看得见的大宋文明》，广西：广西师范大学出版社，2018年。

48. 吴钩：《知宋：写给女儿的大宋历史》，广西：广西师范大学出版社，2019年。

49. 吴钩：《宋仁宗：共治时代》，广西：广西师范大学出版社，2020年。

50. 吴铮强：《文本与书写：宋代的社会史——以温州、杭州等地方为例》，北京：社会科学文献出版社，2019年。

51. 夏坚勇：《庆历四年秋》，南京：译林出版社，2019年。

52. 徐鲤、郑亚胜、卢冉：《宋宴》，北京：新星出版社，2018年。

53. 衣若芬：《观看·叙述·审美——唐宋题画文学论集》，上海：上海古籍出版社，2017年。

54. 游彪：《赵宋——十八帝王的家国天下与真实人生》，四川：天地出版社，2020年。

55. 游彪：《追宋——细说古典中国的黄金时代》，四川：天地出版社，2021年。

56. 游彪：《问宋》，四川：天地出版社，2021年。

57. 由兴波：《千年英雄苏东坡》，辽宁：万卷出版公司，2020年。

58. 虞云国：《南宋行暮》，上海：上海人民出版社，2018年。

59. 虞云国：《南渡君臣：宋高宗及其时代》，上海：上海人民出版社，2019年。

60. 赵冬梅：《大宋之变，1063—1086》，广西：广西师大出版社，2020年。

61. 中共浙江省委宣传部：《开卷有益·宋韵文化之制度》、《开卷有益·宋韵文化之经济》《开卷有益·宋韵文化之思想》《开卷有益·宋韵文化之文学艺术》《开卷有益·宋韵文化之教育》《开卷有益·宋韵文化之科技》《开卷有益·宋韵文化之建筑》《开卷有益·宋韵文化之百姓生活》，杭州：浙江人民出版社，2022年。

62. 周华诚：《德寿宫八百年: 追寻南宋风雅 再现宋韵精髓》，杭州：浙江人民出版社，2022年。

63. 周康尧：《闲话北宋人物》，北京：线装书局，2019 年。

64. ［美］包弼德：《斯文：唐宋思想的转型》，刘宁译，南京：江苏人民出版社，2017 年。

65. ［德］迪特·库恩：《儒家统治的时代：宋的转型》，李文锋译，北京：中信出版社，2016 年。

66. ［美］艾朗诺：《美的焦虑——北宋士大夫的审美思想与追求》，上海：上海古籍出版社，2013 年。

67. ［美］姜斐德：《宋代诗画中的政治隐情》，北京：中华书局，2009 年。

68. ［美］彭慧萍：《虚拟的殿堂——南宋画院只省舍职制与后世想象》，北京：北京大学出版社，2018 年。

69. ［美］芮乐伟·韩森：《开发的帝国——1600 年前的中国历史》，梁侃、邹劲风译，北京：社会科学文献出版社，2016 年。

70. ［瑞士］谭凯：《肇造区夏——宋代中国与东亚国际秩序的建立》，殷守甫译，北京：社会科学文献出版社，2020 年。

71. ［法］谢和耐：《蒙元入侵前夜的中国日常生活》，刘东译，北京：北京大学出版社，2008 年。

72. ［美］伊沛霞：《内闱：宋代妇女的婚姻和生活》，胡志宏译，南京：江苏人民出版社，2022 年。

73. ［美］伊沛霞：《宋徽宗》，广西：广西师范大学出版社，韩华译，2018 年。

74. ［美］张聪：《行万里路——宋代的旅行与文化》，李文锋译，杭州：浙江大学出版社，2015 年。

75. ［日］斯波义信：《宋代江南经济史研究》，方健、何忠礼译，江苏人民出版社，2012 年。

76. ［日］小岛毅：《宋学の形成と展開》，東京：創造文学協会，

1999 年。

77. Patricia Buckely Ebrey and Maggie Bickford, eds., *Emperor Huizong and Late Northern Song China: The Politics of Culture and the Culture of Politics.* Cambridge, MA: Harvard University Asia Center, 2006.

78. Ping Foong, *The Efficacious Landscape: On the Authorities of Painting at the Northern Song Court.* Cambridge, MA: Harvard University Asia Center, 2015.

79. Beverly Bossler, *Courtesans, Concubines, and the Cult of Female Fidelity: Gender and Social Change in China, 1000–1400.* Cambridge, MA:Harvard University Asia Center, 2003.

80. Dieter Kuhn, *Die Song–Dynastie（960–1279）: Eine neue Gesellschaft im Spiegel ihrer Kultur.* Weinheim: Acta humaniora VCH, 1987.

81. Linda A. Walton, *Academies and Society in Southern Sung China.* Honolulu: University of Hawai's Press, 1999.

82. Donald J. Munro, *Images of Human Nature: A Sung Portrait.* Princeton: Princeton University Press, 1988.

83. Alfreda Murck, *Poetry & Painting in Song China: The Subtle Art of Dissent (Revised Edition)*. Cambridge, MA: Harvard University Press, 2002.

84. Xiaolin Duan, *The Rise of West Lake: A Cultural Landmark in the Song Dynasty*. Seattle: University of Washington Press, 2020.

85. Joseph S. C. Lam, Shuen–Fu Lin, Christian De Pee, and Martin Powers, eds., *Senses of the City: Perceptions of Hangzhou & Southern Song China, 1127–1279.*Hong Kong: The Chinese University Press, 2017.

后　记

　　有宋一代三百余年，尽管难复汉唐旧土，但却在很多领域独具开创性，其"国家之制，民间之俗，官司之所行，儒者之所守"，都较前代有了明显转变，且深远影响了后世乃至今日中国文化的基本面貌。就其大者，宋代士人摆脱了出身门第的束缚，在儒家思想的社会准则、政治抱负、价值观念等指引下，展现出"文以载道"的人格。就其小者，宋人在家国天下的世界中，为理想的生活方式找到了道理和依据。他们注重内在自我人格的养成，又兼修书法、绘画、诗词等方面的素养，追求风雅、恬静、洒脱、有趣的人生。同时，其士气通过作画、插花、烹茶、抚琴等多种活动化入百姓人家，进而塑造了一种雅致恬悦的生活范式，渐成厚实追慕的典范。当我们尝试于熙熙攘攘的城市喧嚣中探寻内心那一方净土时，宋人的风雅悦活不禁跃于心头。

　　2015年初于德国完成博士后研究时，闲而观览电视，无意中看到了赵冬梅老师主讲的《千秋是非话寇准》，想起多年前她授课时的场景，便一口气将十九集尽数观完。此后，想要尝试写一些历史短章的念头便一直萦绕不去。之后回家乡杭州从教，承蒙《文史天地》副主编姚胜祥鼓励支持，近年来陆续写作了一些有关南宋临安的小文。虽早有延续写作并汇集成册之意，但因它事缠身，终不得行。特此感谢宋韵文化研究传承中心和杭州出版社的大力支持，成全本书。感谢本书的

文字编辑、美术编辑和设计编辑，他们对本书的细节进行了严谨地把关和细致地修正，并以灵动的排版和鲜活的色彩赋予了本书悦动的活力。

在本书在酝酿构思时，得到诸多前辈与同行的启发，他们对宋代艺术和生活的分析解读，打开了一扇又一扇色彩斑斓又丰富鲜活的窗户，让我得以一窥风雅而不失现实、华丽而不失简约、内敛又不失激昂的两宋生活美学。在本书的写作过程中，杭州师范大学人文学院的同仁和师生，他们以不同的形式或大方给予灵感，或挽袖施予援手，终使本书得以顺利与读者见面。特别感谢琚小飞、韩千烨、刘煜楠、徐宇轩、周瑶、周政等在材料收集、文本推敲、结构梳理等诸多方面的大力协助。在或严肃或轻松的场合中，范立舟、刘正平、张洋等在交谈中给予了很多启发，帮助我将宋人生活与当下现实找到了一些颇为有趣的结合点，帮助本书不至于陷入枯燥的学理探究中。近年来，《宋画全集》的出版汇集千余幅宋代画作，为本书提供了最为重要的材料支撑。

本书付梓之时，正值江南春早，若东坡先生临湖而坐，想必当吟唱："幸对清风皓月，苔茵展、云幕高张。江南好，千钟美酒，一曲满庭芳。"

"宋韵文化生活系列丛书"跋

 2021年8月,省委召开文化工作会议,对实施"宋韵文化传世工程"作出部署。在浙江省委宣传部、杭州市委宣传部及上城区委宣传部领导和指导下,杭州宋韵文化研究传承中心牵头抓总,组织中心学术咨询委员会专家具体承担"宋韵文化生活系列丛书"编撰工作。

 浙江省委始终高度重视文化强省建设,在深入推进浙江文化研究工程的同时,部署实施"宋韵文化传世工程",着力构建宋韵文化挖掘、保护、提升、研究、传承工作体系,让千年宋韵在新时代"流动"起来,"传承"下去。在浙江省社科联的大力支持下,本套丛书被列为"浙江文化研究工程"重大项目。经过一年多努力,丛书编撰工作顺利推进,并取得阶段性成果。

 丛书共16册,以百姓生活为切入点,力求从文化视角比较系统地叙述两宋时期与百姓生活密切相关的重要文明史实、重要文化人物与重要文化成果,期望通过形象生动的叙述立体呈现宋代浙江的文脉渊源、人文风采与宋韵遗音,梳理宋代浙江文化的传承发展脉络。这项工作,得到了省内外众多高校与研究机构的积极响应,也得到了史学界、文学界及其他领域众多专家学者的全力支持。各位专家学者承接课题以后,高度重视、精心谋划、认真写作,按时完成撰稿,又经多领域专家严格把关,终于顺利完成编撰出版工作。

在丛书编撰出版过程中，我们突出强调三方面要求：一是思想性。树立大历史观，打破王朝时空体系，突出宋韵文化的历史延续性，用历史、发展、辩证的眼光，从历史长河、时代大潮中把握宋韵文化历史方位，全面阐释宋韵文化特色成就，提炼其具有历史进步意义的文化元素，让每一位读者通过阅读这套丛书，对宋韵文化形成基本的认知，对两宋文化渊源沿革有客观的认识。二是真实性。书稿的每一个知识点力求符合两宋史实，注重对与文化紧密相关的经济、外交、军事、社会等领域知识的客观阐述，使读者对宋代文明的深刻内涵、独特价值及传承规律形成科学的认识，产生正确的认知。三是可读性。文字叙述活泼清新，图片丰富多彩，助力读者开卷获益，在阅读中加深对宋韵文化多层面、多视角的感知与体悟。我们希望这套成规模、成系列的通俗类图书的出版，能对全省宋韵文化研究与传承工作起到推动促进作用。

在丛书即将付梓之际，谨向参与丛书组织领导和撰稿的专家学者表示衷心的感谢！向所有为这套丛书编辑出版提供支持帮助的朋友表示诚挚的感谢！

<div style="text-align:right">

"宋韵文化生活系列丛书"编纂委员会

2023 年 4 月 17 日

</div>